KB117701

죽음을 그린
화가들,
순간 속
영원을 담다

죽음을 그린 화가들, 순간 속 영원을 담다

지은이 박인조
펴낸이 임상진
펴낸곳 (주)넥서스

초판 1쇄 발행 2020년 11월 20일
초판 2쇄 발행 2020년 11월 25일

출판신고 1992년 4월 3일 제311-2002-2호
10880 경기도 파주시 지목로 5 (신촌동)
Tel (02)330-5500 Fax (02)330-5555

ISBN 979-11-90927-98-7 03600

이 도서는 한국출판문화산업진흥원의
'2020년 우수출판콘텐츠 제작 지원' 사업 선정작입니다.

www.nexusbook.com

Artists
who portrayed death,
capturing
eternal moments

박인조

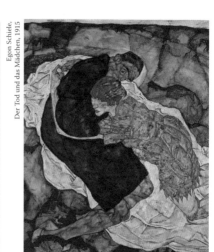

Egon Schiele,
Der Tod und das Mädchen, 1915

Edvard Munch,
Death in the Sickroom, 1893

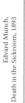

죽음을 그린
화가들,
순간 속
영원을 담다

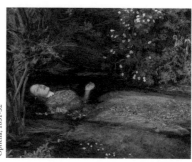

John Everett Millais,
Ophelia, 1851-52

지식의숲

추천의 글

/

죽음은 늘 두렵습니다. 두려운 이유는 실체를 알 수 없기 때문입니다. 들여다볼 수도, 죽어볼 수도, 가볼 수도 없으니 알 수 없고, 알 수 없으니 두렵습니다. 그래서일까, 사람들은 죽음에 대해 이야기 나누기를 꺼려하고 불편해합니다. 그러나 이 책은 미술작품을 통해 우리에게 손을 건넵니다. 괜찮다고, 두려워하지 말라고, 같이 가보자고, 모두 똑같다고. 그림을 통해 무서웠던 죽음을 차분하고 편안하게 설명해줍니다. 그리고 그 끝에 죽음은 다시 삶으로 이어짐을 깨닫게 합니다. 그래서 죽음을 알고자 하는 이들에게 참 친절한 책입니다.

— **강원남** 행복한죽음웰다잉연구소 소장, 『누구나 죽음은 처음입니다』 저자

저는 지금까지 수만 명의 죽음과 함께했습니다. '죽은 사람을 섬기는 달란트를 받았으니 장례봉사를 하라'고 하신 목사님의 말씀에 순종하면서 말이지요. 우리는 오늘 하루, 한 시간씩 차감하면서 죽음의 종착역을 향해 가고 있습니다. 죽음은 연습이나 경험할 수 없는 삶의 동반자이므로 누군가는 글로 표현하고 또 누군가는 그림을 남깁니다. 저자는 이 책에서 화가들의 그림을 통해 다양한 죽음을 사유하고 언젠가 만나게 될 죽음을 우리에게 전해주고 있습니다. 등불을 준비

하고 신랑을 기다린 신부처럼, 죽음을 준비하고 천국의 소망을 기다리라고요.

- 박채원 사람중심정책연구소 소장, 전)을지대학교 장례지도학과 교수

"죽어보셨습니까?"라고 누가 묻는다면 생각을 잘해야 한다. 도망갈 채비는 기본이다. 질문자는 정신이상자 아니면 살해 협박을 하는 것일 수 있다. 인생은 한 번 죽으면 끝이고 77억 인구 통틀어도 죽어본 사람은 없다. 그러나 누구나 겪어야 할 죽음인데, 이에 대해 속 시원하게 대답해줄 수 있는 사람 하나 없다는 게 아이러니하다.

태어남이 여행의 시작이라면 최종 목적지는 알아야 맘 편히 즐길 텐데, 그걸 모르니 삶이 늘 불안하다. 어차피 도착하면 알게 될 테니 걱정 않고 살 수도 있지만, 죽음의 목전에서 후회하는 사람을 너무 많이 본다. 죽음을 미리 맛볼 수 있다면 우리의 삶은 어떻게 달라질까?

이 책을 여는 순간 우리는 죽음을 간접 경험한다. 첫 번째 죽음은 구스타프 클림트의 〈죽음과 삶〉이다. 명화를 통해 죽음을 감상한다는 것은 기막힌 발상이다. 작품은 진실이 녹여진 것이다. 저자는 진실을 통해 죽음의 온도를 느끼게 해준다. 그는 이런 방식으로 24점의 명화를 통해 24가지의 삶과 죽음을 이야기한다. 처음에는 무겁게 다가설 수 있지만, 페이지가 넘어갈수록 마음이 가벼워지고 현실 속의 자신이 아름답게 느껴진다면, 제대로 읽고 제대로 감상한 것이다. 이 책은 죽음에 관한 명화를 다루고 있지만, 막상 우리 삶의 희열을 바

라고 있다.

책 속으로 들어가는 순간 우리는 죽음을 간접 경험한다.

책에서 나오는 순간 우리는 삶의 짜릿함을 경험할 수 있다.

– 서정욱 서정욱아트앤콘텐츠 대표, 『1일 1미술 1교양』 저자

죽음에 대한 무궁한 호기심과 예술에 대한 깊은 조예가 만나 그동안 한 번도 경험해본 적 없는 영원의 미술관이 우리에게 찾아왔다. 이 책은 예술과 철학, 인문학을 넘나들며 우리의 일상 속에서 가려졌던 죽음을 다양한 시선에서 다시 바라보게 해준다. 클림트, 에곤 실레, 뭉크 등 우리에게 친숙한 예술가들이 그들의 삶 속에서 죽음을 어떻게 바라보았는지, 상실 이후 인간의 고통을 어떻게 그림으로 어루만져주고 있는지를 이 책을 통해 분명하게 알 수 있을 것이다. 예술을 통해 죽음을, 죽음을 통해 삶을 다시 보고자 하였던 작가의 노고에 깊은 감사를 전하고 싶다.

– 오지민 장례문화기업 꽃잠 장례지도사

이 책은 죽음을 그린 세계 유명 화가들의 그림 속에서 인간의 죽음에 대해 스스럼없이 생각하고 대화하는 모습을 잘 보여주고 있습니다. 우리는 그동안 죽음과 삶을 떼어놓고 이분법적으로 생각하는 문화 속에서 살아왔는데, 이 책은 삶 안에서 죽음을 인식하도록 돕습니다. 삶의 아름다운 마무리와 품위 있는 죽음의 준비 문화를 확산하고자

하는 웰다잉시민운동에 크게 기여하리라 믿어 즐겁게 추천합니다.

— 차홍봉 (사)웰다잉시민운동 이사장, 전)보건복지부장관

인간은 누구나 늙고 죽는다는 것은 만고불변의 진리다. 그러나 정작
언제든 죽을 수 있다는 사실을 인정하고 수용하면서 살아가는 사람
은 극히 드물다. 삶의 시작은 스스로 준비할 수 없었지만 삶의 마지
막은 잘 마무리할 수 있다. 독일 심리학자 에릭슨(E. Erikson)이 노년
기에 성취해야 할 과업으로 제시한 '자아통합감'(ego-integration)은
죽음, 즉 인생의 유한성에 대한 자각으로부터 시작된다. 삶의 최종
성취가 죽음과 맞닿아 있는 것이다. 자신 앞에 죽음이 다가와 있음을
깨닫고 인정하게 될 때 비로소 살아온 인생을 뒤돌아보고 인생의 여
정을 반추하며 존재와 인생의 의미, 자아의 의미를 통합하게 된다.

　인간에게 있어 죽음이란 죄의 결과일 뿐 아니라, 인생의 의미를 완
성하고 인생의 최종 목적지에 도달하기 위한 필수조건이다. 많은 화
가들이 죽음이라는 무겁고도 엄중한 주제에 천착했던 이유도 여기
에 있지 않았을까? 죽음이라는 무거운 주제를 유명 화가들의 작품을
통하여 한 걸음 가깝게 다가갈 수 있도록 깊이 있는 해석을 덧붙여주
신 저자께 감사를 전한다. 이 책을 통해 독자들이 삶과 죽음 그리고
예술과 인생의 의미에 대하여 깊이 사유해볼 수 있는 계기가 되기를
바란다.

— 한정란 한국노년학회 회장, 한서대학교 보건상담복지학과 교수

들어가며

/

공자는 『논어』(論語) 제11편 선진(先進)편에서 제자 계로와 대화를 하던 중, 계로가 죽음에 대해 묻자 이렇게 대답합니다. "삶도 제대로 알지 못하는데 어찌 죽음을 알겠느냐!"(未知生焉知死)

공자의 말처럼 사실 삶도 제대로 모르지만, 죽음에 대해서는 더욱 제대로 아는 사람은 없습니다. 죽음이야말로 죽지 않고는 직접 경험할 수 없으니까요. 누구도 알려줄 수 없습니다. 누군가 죽음에 대해 알려주려는 순간에는 이미 죽어서 어떤 말도 전할 수 없기 때문입니다. 그러니 죽음은 기껏해야 누군가가 경험하는 죽음을 지켜보거나 또는 추측하고 판단할 뿐이지요.

그럼에도 죽음만큼 인생에서 가장 분명한 순간도 없습니다. 어느 누구도 예외가 없지요. 하지만 사람은 죽음을 잊고 삽니다. 언제일지 모르는 어느 날, 예상하지 못한 곳에서 죽음을 맞게 될 텐데도 말이지요. 수많은 일들과 원하는 성공 그리고 여러 관계에 치여 좀처럼 죽음을 생각하지 못합니다. 순간순간 눈앞을 지나가는 무수한 장면에 정신을 빼앗겨 그 끝, 삶의 마지막 장면을 그려보지 못하는 것입니다.

그러다 머지않아 겪을 자신의 죽음을 앞두게 되면 당황합니다. 진즉에 다른 사람들과 좋은 관계를 맺고 의미 있는 일을 하며 누군가에게 도움이 되고 힘이 되는 삶을 살았으면 하는 후회가 남습니다. 왜 그렇게 미워하고 싸우며 화를 내면서 서로 힘들게 했는지 부끄럽고 아쉽습니다.

죽음은 누구나 거쳐야 할 삶의 과정입니다. 중요한 것은 죽음에 대한 태도에 따라 삶의 모양과 색깔이 달라진다는 점입니다. 그래서 조금이라도 미리 죽음에 대해 생각하며 친숙해지는 것이 필요합니다. 죽음에 대한 이해와 함께 그 시각에서 바라본 삶의 성찰에서 삶에 대한 절박함, 진정성 그리고 이유가 정제되고 순수해지기 때문입니다.

죽음을 알아감에 있어서 그림을 보는 것은 특별한 인상을 선물합니다. 그림은 타인이 겪었던 죽음의 순간에 참여해보고, 그가 느꼈을 감정에 공감할 수 있는 효과적인 매개체입니다. 그 가운데서 자연스럽게 나의 죽음을 생각하게 됩니다. 그림을 매개로 실제로 접해보지 못한 죽음에 대한 슬픔, 두려움, 분노 등 다양한 감정을 경험할 수 있습니다. 죽음을 그린 그림에는 수많은 이야기가 담겨 있습니다. 보편적인 죽음에 대한 인상과 함께 화가가 직접 목격하거나 경험했던 죽음의 사건, 거기에서 느꼈던 감정의 다발도 읽을 수 있습니다. 그처럼 그림을 통해서 다양한 이들의 죽음과 만나고 질문하고 대화하며 교류

하게 됩니다.

즉 죽음에 대한 하나의 주의나 주장만이 전해지는 것이 아닙니다. 그림을 보는 이의 시선에 따라 다양한 대화가 이어집니다. 그림을 보며 나의 경험과 생각에 비추어 질문을 던지고 스스로 대답을 찾는 과정에서 말이지요. 더하여 그림이 가지는 친밀한 정서적 교감과 오래도록 남을 각인의 효과는 죽음의 성찰이 주는 메시지에 호소력을 더합니다.

이 책은 수많은 죽음 이야기를 담은 명화 중 24명의 화가의 24점의 그림을 중심으로, 죽음과 죽어감 그리고 애도에 대한 이야기를 풀어갑니다. 물론 궁극적으로는 삶에 대한 이야기를 하기 위함입니다. 화가의 그림이 사실화든 추상화든, 단면 또는 입체 그리고 다양한 재료를 통해서든 자신의 생각을 표현하는 것에 볼 때마다 놀라곤 합니다. 긴 말이나 글이 아닌 단 한 점의 그림에 압축된 화가의 생각과 풍성한 이야기는 오래도록 강한 인상을 남깁니다. 죽음에 대해서도 마찬가지입니다.

그림을 통해 낯설고 다가가기 어려운 죽음에 말을 걸며 친숙하게 다가갈 수 있도록 '죽음이란 무엇인가'를 1부에 마련했습니다. 이어지는 2부의 내용은 죽음을 생각하며 알아가는 것이 삶에 어떤 의미가 있는지를 생각할 수 있는 '죽음을 기억하라'입니다. 마지막 3부는

누군가의 죽음이 주변에 미치는 다양한 영향과 삶의 변화에 대해 '죽음이 남기고 간 것들'이라는 제목으로 준비했습니다.

그리고 각 부의 끝에는 '나의 그림 속 죽음 이야기'의 공간을 두었습니다. 누군가의 명화를 통해서만이 아니라, 나 자신의 경험과 생각을 담은 나의 그림을 통해 죽음 이야기를 해보는 것입니다. '과거'의 경험과 인상을 떠올리며 죽음의 기억을, '현재'의 성찰과 생각에서 죽음의 의미를, 그리고 '미래'에 누군가가 기억해주었으면 하는 나의 마지막 모습을 기록하고 그림으로 표현해보는 것이지요. 이를 통해 삶의 가치와 죽음의 의미를 조금은 색다르게 느끼며 경험할 수 있겠습니다.

2019년 10월 국립현대미술관 서울관에서 전시된 '광장'(The Square)이라는 주제의 영상 작품 〈잠〉(The Sleep, 함양아 작/ 8분, 2015)은 오래도록 기억에 남습니다. 재난 상황에서 사회시스템이 어떻게 작동하는지 체육관이라는 공간에서 이루어지는 사람들의 표정과 몸짓을 통해 보여주었습니다.

영상에는 세 부류의 무리가 등장합니다. 체육관 바닥에 웅크리고 누워 잠이 든 사람들, 의자에 앉아 그것을 지켜보는 사람들, 흰옷을 입고 잠든 사람 옆에서 무언가를 하는 사람들입니다. 잠든 사람들의 표정이나 몸짓에서 불안이, 의자에 앉아 이들을 지켜보는 사람들에게서는 무관심과 방관이 느껴졌습니다. 이런 장면을 통해 현대사회

의 무한한 가능성 뒤의 어두운 현실을 그대로 보여주었습니다.

현대사회에는 '위기사회'라고 부를 정도로 예상하지 못한, 충격적이고 집단적인 사건이 종종 일어납니다. 그때마다 현대의 최첨단 시스템으로도 속수무책인 상황에 놓이게 되면서 실존적 두려움은 더욱 커졌습니다. 그만큼 죽음의 상황에 더 많이 노출된 것입니다. 그럼에도 죽음은 더욱 은폐되고 미화되어 마치 없는 것처럼 간과하고 살아가지요. 그러니 갑자기 찾아오는 죽음은 더욱 무서운 존재이고, 누군가의 죽음을 바라보는 사람들의 표정은 무덤덤할 뿐입니다. 인간은 죽음을 품고 살아가며 그 죽음은 인간의 일상과 함께하지만, 죽음이 낯선 시대입니다.

사람들은 죽음을 가장 추하고 보기 흉한 것의 대명사로 꼽습니다. 그래서 죽음을 반가워할 사람은 없어 보입니다. 하지만 죽음도 삶과 함께 인생의 한 면임을 기억한다면 조금 다른 생각과 태도로 죽음에 다가가야 하지 않을까 싶습니다. 더욱이 죽음의 순간은 누군가의 기억에 오래도록 남을 삶의 한 장면이고 마지막 인상이기에 더욱 신중해집니다. 바라기는 모든 이들의 삶의 마지막 모습이 지난 세월을 하나로 응축하는 아름답고 따뜻한 모습이었으면 합니다.

여기서 삶과 함께 죽음이 하나인 이유를 발견합니다. 설명하고 표

현하는 방식은 다를지 모르지만, 삶에 맞닿아 있는 삶의 또 다른 이
름이라는 생각으로 죽음을 바라본다면 새로운 경험을 하게 됩니다.
이 소중한 여정에 그림은 든든한 동반자입니다. 그림 속 죽음 이야기
를 들으며 삶을 생각하는 이 여행에 여러분을 초대합니다.

차례

PART.1

죽음에 말 걸며 알아가기

죽음이란 무엇인가

PART.2

죽음으로 인해 선명해지는 삶

죽음을 기억하라

PART.3

죽음 앞에서도 변함없는 사랑

죽음이 남기고 간 것들

PART 1.

죽음에
말 걸며
알아가기

죽음이란 무엇인가

1

구스타프 클림트
〈죽음과 삶〉

**멀리 떨어져 있을 것 같지만
가까이 있는 두 얼굴**

죽음을 배우면
죽음이 달라지는 것이 아니라 삶이 달라진다.
자신의 마지막을 정면으로 응시하면
들쭉날쭉하던 삶에 일관성이 생기고
시련을 극복할 수 있는 용기가 생긴다.

– 김여환, 「죽기 전에 더 늦기 전에」

〈죽음과 삶〉(1908-11년)

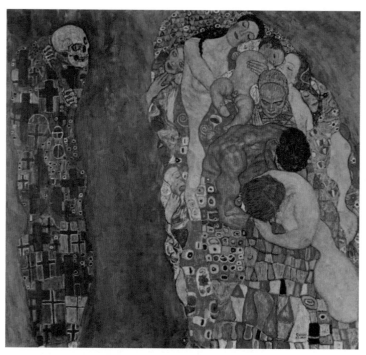

죽음이 바로 눈앞, 아주 가까이 다가왔습니다. 두 손으로 무엇인가를 잡고 화려한 문양의 옷을 입은 해골이 죽음임을 바로 알 수 있습니다. 바로 앞에 남녀노소 여러 사람이 있지만 죽음이 온 줄도 모르고 서로 엉켜 잠들었습니다. 오직 한 여인만이 바로 앞의 죽음을 빤히 쳐다봅니다. 서로의 존재를 인식하지만 둘 사이에는 여전히 간극이 존재합니다.

그런데 신기하게도 이 여인의 표정은 두려워하거나 긴장하는 모

습이 아닙니다. 오히려 환영하듯 환한 얼굴로 해골을 쳐다봅니다. 오
스트리아 화가 구스타프 클림트(Gustav Klimt, 1862 - 1918년)의 〈죽음
과 삶〉입니다.

죽음에 대하여
알게 되는 진실

죽음은 다들 외면하는 진실입니다. 늘 있는 일임에도 없는 것처럼 대
하니까요. 또 사람들은 죽음에 대해 다 안다는 듯한 태도를 보입니
다. 하지만 죽었다는 결과적인 상태나 죽어가는 과정에 대한 일부 말
고는 제대로 아는 것이 너무도 적습니다. 부분적 진실만 알 뿐입니
다. 그것도 개인적인 경험과 가치관에 근거한 주관적 진실인 경우가
대부분이고요.

　　때로 어떤 사람은 죽음을 미화함으로써 화려하게 포장해 거짓된 진
실을 만듭니다. 반대로 죽음을 터부시함
으로 다른 사람이 다가가지 못하게 하거
나 비밀스러운 것으로 숨기는 이들도 있
습니다. 의도를 가지고 불편한 진실로 만
드는 것이지요. 심지어 정치적으로 이용
하거나 경제적인 이윤 추구를 위해 죽음
을 활용하기도 합니다.

　　누구나 언젠가 만나게 될 죽음에 대

〈사랑〉(1895년)

해 정직하게 직면하고 한 걸음 다가가는 용기가 필요합니다. 그럴 수
만 있다면, 곧 삶과 죽음이 하나임을 발견합니다. 멀어 보이지만 오
히려 가까이 다가와 나를 쳐다보고 있는 죽음을 만납니다. 그 때 죽
음은 두려움과 회피의 대상만이 아닌, 예상치 못했던 특별한 선물임
을 깨닫게 됩니다. 죽음이 오히려 삶을 풍성하게 하는 동반자임을 알
게 되는 순간입니다.

 클림트는 상징주의의 특징을 보이는 오스트리아를 대표하는 화가
로, 황금색을 자주 사용하고 에로틱한 모습의 여성을 담은 그림을 여
럿 그렸습니다. 그가 활동하던 당시 오스트리아의 빈(Vienna)은 다양
한 이주자들이 모이는 국제적인 도시였습니다. 또한 프로이트 정신
분석학 등의 영향으로 내면세계와 인간의 성적 욕망에 대해 활발하
게 연구하던 시기였습니다. 그런 사회적 분위기와 맞물려 클림트는
성과 죽음, 에로스(Eros)와 타나토스(Thanatos)라는 주제에 관심을 가
졌습니다. 〈죽음과 삶〉에서도 죽음을 가리키는 대표적인 상징물인
해골을 의인화하여 묘사했습니다.

 1891년에 빈 미술가협회 회원으로 등록한 클림트는 35세인 1897
년, 젊은 미술가들과 함께 오스트리아 구성파 화가연맹을 설립합니
다. 이 연맹에 상징주의 화가들과 라파엘로 전(前)파에 속하는 화가
들이 참여하면서 '빈 분리파'(Wiener Secession)가 탄생합니다. 이들
은 해외 미술계와 지속적으로 교류하며 건축가, 삽화가, 가구 공예
가, 무대미술가 등과 다양한 소통을 합니다.

클림트는 유려한 곡선으로 동식물을 도안화하는 장식적인 양식인 유겐트슈틸(Jugendstil, 아르누보 양식의 독일식 명칭)의 대표적인 화가로 회화와 조형예술 및 공예 분야에도 영향을 끼쳤습니다. 그의 그림은 강렬한 원색과 기하학적인 장식, 화려한 곡선, 금박과 은박의 배경, 상징적이고 관능적인 인물 묘사가 특징입니다.

클림트가 겪은
사랑하는 이들의 죽음

클림트는 금 세공업을 하던 집안의 일곱 자녀 중 둘째이자, 첫째 아들로 태어났습니다. 14세 때 빈 응용미술학교에 입학했고, 궁전과 극장의 천장화를 그리기 시작했습니다. 정밀한 인물 묘사에 뛰어나 초상화로 대중적 인기를 얻었습니다.

1892년, 아버지와 동생 에른스트(Ernst Klimt)의 죽음으로 2년 여간 작품 활동을 중단하기도 합니다. 그는 독신으로 살며 '빈의 카사노바'라고 불릴 정도로 많은 연인이 있었습니다. 그의 연인 중 한 명이 리아 뭉크(Ria Munk)입니다. 어느 날, 리아의 부모에게서 영정 그림을 부탁받고는 셰익스피어의 『햄릿』에서 오필리아(Ophelia)의 죽음을 연상시키는 〈임종 침상의 리아 뭉크〉를 그렸습니다. 리아는 잘 알려진 클림트의 그림 〈더 키스〉에 등장하는 여인으로 추정됩니다.

〈임종 침상의 리아 뭉크〉에서는 따뜻한 느낌의 색감과 평온하게 눈을 감은 모습의 여인을 볼 수 있습니다. 죽었다기보다 깊이 잠든

〈임종 침상의 리아 뭉크〉(1912년),
〈임종 노인〉(1899년), 〈리아 뭉크의 초상화〉(1917~18년)

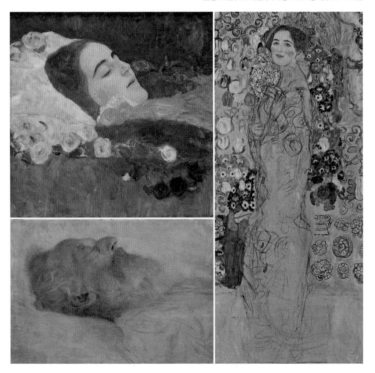

듯한 모습입니다. 그리고 주변에 그려진 꽃들로 임종 침상의 분위기
는 더욱 화사합니다. 예쁜 꽃들 사이에 그려진 죽은 여인의 모습은
죽음을 슬픔만이 아닌, 무엇인가 이후에 있을 더 좋은 것을 상상하게
합니다.

〈임종 노인〉에서는 조용히 눈을 감은 노인의 얼굴을 그렸습니다.
비록 얼굴에는 죽음 꽃이 핀 듯 곳곳에 검은 흔적이 보이지만, 노인
의 모습에서는 오히려 평안함이 느껴집니다. 고되고 긴 삶의 여정을
마치고 이제 모든 짐을 내려놓고 쉼을 찾은 모습입니다. 무섭게만 느
껴지던 죽음이 새롭게 다가옵니다.

사실 과거에는 죽음을 삶 속에서 인식하고 늘 죽음을 준비하며
평온히 죽음을 맞았다고 프랑스 역사학자 필립 아리에스(Philippe
Ariès)는 『죽음 앞의 인간』(L'homme devant la mort)에서 설명합니다.
그는 죽음을 대하는 서양인의 태도가 역사적으로 변해왔다고 이 책

〈더 키스〉(1907-08년), 〈에밀리 플뢰게의 초상화〉(1902년), 〈아델리 블로흐 바우어의 초상화〉(1907년)

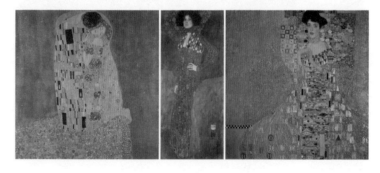

에서 소개합니다. 중세 초의 '길들여진 죽음', 중세 말기의 '자신의 죽음', 바로크 시대의 '먼 죽음과 가까운 죽음', 낭만주의 시대의 '타인의 죽음', 현대의 '역전된 죽음'이라는 유형으로 그 변화를 설명합니다. 특히 현대는 죽음을 끔찍한 것으로 여겨 잊으려 하고 그리고 죽어가는 자들은 병원의 병실에 격리되거나 사랑하는 사람과 분리된 가운데 쓸쓸히 죽음을 맞게 되었다고 지적합니다.

클림트의 임종을 지킨 여인은 에밀리 플뢰게(Emilie Flöge)입니다. 그녀는 의상 디자이너로 클림트에게서 그림을 배웠고 클림트는 그녀에게 400여 통의 편지를 보낸 것으로 알려집니다.

클림트가 그린 여인의 초상화로 유명한 작품 중에 〈아델리 블로흐 바우어의 초상화〉가 있습니다. 2006년 크리스티 경매에서 1,500억 원에 팔려 유명해진 그림입니다. 이 그림을 모티브로 한 영화로 〈우먼 인 골드〉(Woman in Gold, 미국/2015)가 있습니다.

삶에 맞닿아 있는
죽음을 생각해야 할 이유

무슨 일이든지 시작과 더불어 끝이 있습니다. 달리기를 하기 앞서 운동장에는 출발점과 함께 저 멀리에 결승점을 정합니다. 펜을 들고 글을 쓰기 시작한 사람은 마지막에 마침표를 찍어서 쓰던 글을 마칩니다. 봄에 씨를 뿌리는 농부는 가을이 되어 뿌린 씨앗이 주는 열매를 거둡니다.

그런데 간혹 달리기에서 출발은 누구보다 빨랐어도 너무 힘을 써 쉽게 지치는 경우가 있습니다. 거기에 나보다 앞서 달려가는 사람을 보며 실망해서 달리기를 포기하기도 합니다. 마음을 잡고 글을 쓰기 시작해 한 장 두 장 열정을 가지고 써내려갑니다. 그런데 쓰던 글이 막힐 때, 엉뚱한 일에 시간을 허비하거나 에너지를 낭비하며 마침표를 찍는 일이 멀어지기도 합니다. 추수 때에 거두게 될 수확물을 생각하며 열심히 씨를 뿌리고 밭을 살핍니다. 더운 여름에도 수고함으로 땀을 흘렸고 많은 비에 걱정하며 밤잠을 설쳤습니다. 하지만 여전히 열매를 거두기 전까지는 안심하기 어렵습니다.

그래서 용기를 내서 시작하는 것도 대단하지만, 좋은 모습으로 끝까지 가는 것은 더욱 소중합니다. 그 과정에서 수많은 일들을 겪고 감당해야 될 테니까요. 그러기에 누구라도 평소에 마지막을 염두에 두는 것이 좋습니다. 시작하면서 또 과정 중에 그 끝을 그려보는 것입니다. 그러면 오늘의 의미를 더욱 선명하게 깨닫게 됩니다. 비록 힘든 일이 있어도 여러 크고 작은 성취감을 맛볼 수 있습니다. 또한 내일에 한 걸음 다가가는 것을 진심으로 감사하게 됩니다.

미국 신경외과 의사 폴 칼라니티(Paul Kalanithi)는 36세의 젊은 나이에 폐암으로 (아내와 어린 딸을 남겨두고) 세상을 떠났습니다. 수련의 6년 차였던 2013년에 폐암이 발병해 항암 치료를 받았습니다. 그리고 7년 차 때 재발하여 2015년 봄, 생을 마감합니다. 그는 평소 삶과

죽음, 도덕, 뇌와 의식의 문제에 깊은 관심을 가지고 있었는데, 암에 걸린 이후 글을 쓰면서 더욱 절박한 심정으로 이런 문제를 생각했습니다.

전도유망한 젊은 의사였던 그는 20년은 의사이자 과학자로, 그 후 20년은 작가로 살려 했지만 불현듯 닥쳐온 죽음에 자신의 5년 후도 예상하지 못하는 상황이 되었습니다. 그는 5년 후를 생각해보았지만 그에게 허락된 시간은 그보다 훨씬 짧을 수 있음을 알았습니다. 그래서 자신의 이야기를 써 『숨결이 바람 될 때』(When breath becomes air)라는 책을 냈습니다. 이 책은 베스트셀러가 되어 많은 이들에게 깊은 감동을 주었습니다. 여기에 그가 마지막으로 딸 케이티에게 남기는 사랑의 메시지가 이렇게 기록되어 있습니다.

네가 어떻게 살아왔는지, 무슨 일을 했는지, 세상에 어떤 의미 있는 일을 했는지 설명해야 하는 순간이 온다면, 바라건대 네가 죽어가는 아빠의 나날을 충만한 기쁨으로 채워줬음을 빼놓지 말았으면 좋겠구나. 아빠가 평생 느껴보지 못한 기쁨이었고, 그로 인해 아빠는 이제 더 많은 것을 바라지 않고 만족하며 편히 쉴 수 있게 되었단다. 지금 이 순간, 그건 내게 정말로 엄청난 일이란다.

_『숨결이 바람 될 때』

죽음은 우리의 삶에 맞닿아 있습니다. 나의 삶은 누군가의 죽음을,

나의 죽음은 누군가의 삶을 응시하면서 말이지요. 삶의 마지막, 그
끝이 있다는 것은 거부할 수 없는 진실이며 곧 다가올 현실입니다.
그러니 죽음을 인식하는 중에 그 실체를 인정하고 제대로 바라볼 수
있어야 합니다. 그럴 수 있다면 죽음은 삶을 살게 하는 원동력이며
선명한 삶으로 이끄는 인도자가 됩니다. 삶에 가까이 다가와 얼굴을
내밀며 함께하는 것, 그것이 바로 죽음입니다.

〈음악〉(1895년),
〈부채를 든 여인〉(1917-18년), 〈해바라기가 있는 시골정원〉(1907년)

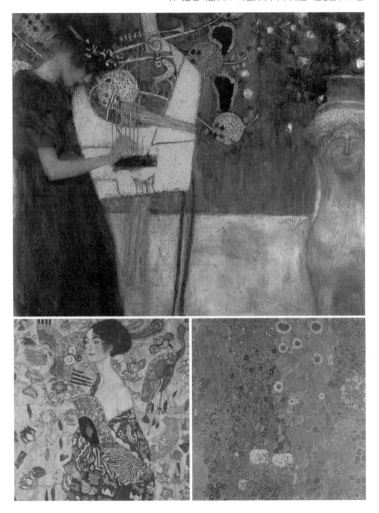

2

에곤 실레
〈죽음의 고통〉

**두려움 그리고
그로 인한 긴장감**

죽음을 이야기하면 서로 가까워지고
인간애를 느끼며 무엇이 진정 중요한지 깨달을 수 있다.
전보다 더 강하고 현명하고 용감한 사람으로 변화할 수 있다.
평소에 죽음에 대해 이야기를 나눠 두어야
위기에 직면하거나 시한부 선고를 받았을 때에도
어렵지 않게 죽음에 관해 대화를 할 수 있다.

– 마이클 헵, 『사랑하는 사람과 저녁 식탁에서 죽음을 이야기합시다』

〈죽음의 고통〉(1912년)

오른편의 험상궂게 생긴 한 남성이 공격적인 손으로 왼편의 인물에게 다가갑니다. 왼편의 인물은 얼굴을 돌리며 몸을 빼면서 손을 가슴으로 모아 다가오는 공격을 막습니다. 그림에서 불규칙적으로 조각난 인물과 배경은 서로 갈등하는 혼란스러운 상황을 묘사합니다. 누구라도 가까이하고 싶지 않고 두려워 밀쳐내고 싶은 다가오는 죽음과의 갈등과 싸움을 추상적인 형태로 표현했습니다. 오스트리아 화가 에곤 실레(Egon Schiele, 1890-1918)의 〈죽음의 고통〉입니다.

죽음을 생각할 때
떠오르는 인상들

죽음 하면 제일 먼저 떠오르는 인상은 두려움과 고통입니다. 죽음과 연관된 단어도 질병이나 고통, 소멸이나 멈춤이다 보니 자연스럽게 죽음을 생각하면 무서움을 느낍니다. 삶을 지탱하는 만능열쇠라고 생각하는 의술이나 과학도 죽음 앞에서는 무용지물입니다.

또한 죽음이 끝이라는 의미로 다가올 때는 외로움과 단절의 이미지가 떠오릅니다. 더 이상 사람들과 관계 맺을 수 없으니까요. 그래서 죽음을 생각한다는 것은 불편하고 껄끄러운 일로 여겨집니다. 가능한 멀리하고 싶은 마음입니다.

이런 죽음에게 인간은 아무런 영향력도 행사할 수 없습니다. 죽음은 절대적인 힘으로 인간을 압도합니다. 그 앞에 철저히 무기력한 존재가 인간이지요. 거기에 갑자기 찾아오는 죽음은 인간을 좌절시킵니다. 그래서 죽음 앞에서의 두려움과 공포 그리고 절망은 더욱 커집니다. 어떻게 할 수 없기 때문입니다. 이것이 누구나 느끼는 죽음에 대한 일반적인 인상입니다.

표현주의(Expressionism) 화가인 실레는 구스타프 클림트와 함께 오스트리아 미술을 대표합니다. 몸을 뒤틀고 있는 인물의 왜곡된 신체 묘

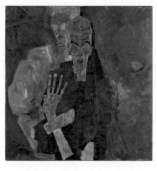

〈죽음과 남자〉(1911년)

사, 독특한 구조의 배경, 선명한 색채가 그의 특징입니다. 초상화와
자화상, 풍경화를 주로 그렸습니다. 〈죽음의 고통〉도 특이한 형태로
인물을 묘사했는데, 그런 독특한 표현에서 다가오는 죽음의 공포와
그것을 피하려는 인물의 긴장감이 더욱 느껴집니다.

역장이었던 실레의 아버지는 실레의 스케치북을 불태워버릴 정도
로 아들이 그림 그리는 것을 싫어했습니다. 그럼에도 어렸을 때부터
미술에 재능이 있던 실레는 16세에 빈 미술학교에 입학합니다. 그곳
에서 클림트를 처음 만나 가깝게 지내며 서로 영향을 주고받았습니
다. 학교를 그만둔 이후에는 클림트가 주축이 된 빈 분리파에서 활동
합니다. 실레에게 있어서 클림트는 아버지 같은 역할이었습니다.

실레가 겪은
사랑하는 이들의 죽음

1918년에 존경하는 스승 클림트가 뇌출혈로 입원 중 급성 폐렴으로
죽습니다. 실레는 그 마지막 모습을 그림 〈죽음의 침대의 구스타프
클림트〉에 남겼습니다. 같은 해 10월, 임신 6개월이던 아내 에디트
하름스(Edith Harms)가 유럽을 휩쓴 스페인 독감으로 죽습니다. 그로
부터 3일 후, 실레도 28세의 젊은 나이에 죽음을 맞습니다.

실레는 실제 사물을 있는 그대로 재현하기보다 화가가 느끼는 감
정과 마음의 상태를 표현하는 데 주목했습니다. 그가 활동하던 1900
년대 초반에는 인간의 욕망과 무의식에 대한 관심이 높아지면서 인

간 내면의 감정에 주목합니다. 또한 산업혁명이 낳은 부정적인 결과인 극심한 빈부격차, 자본가와 노동자의 대립과 갈등, 그로 인한 인간 삶의 소외와 고독 등에 관심을 가졌습니다. 여기서 표현주의가 등장합니다. 1905년에 독일 드레스덴(Dresden)에서 조직된 내적 자아의 표출에 집중한 다리파(Die Brücke)와 강렬한 색채를 특징으로 하는 프랑스의 야수파(Fauvism)가 표현주의에 해당합니다.

실레의 그림에서도 격렬하고 선명한 선과 색채로 깊은 인상을 남기는 표현주의의 특징을 찾아볼 수 있습니다. 그는 가까운 이들의 죽음을 겪으며 느낀 죽음에 대한 강한 인상을 〈죽음과 소녀〉, 〈죽은 어머니 I〉, 〈죽음의 도시 III〉 등에서 독특하게 표현했습니다.

〈죽음과 소녀〉에 등장하는 남자는 에곤 실레 본인이고, 여자는 모델이자 연인이었던 발리 노이질(Wally Neuzil)입니다. 앙상한 팔의 여인이 간절하게 매달린 남자의 검은 얼굴과 옷은 사랑의 종말을, 동시에 죽음을 암시합니다. 두 사람의 얼굴과 옷의 색상 대비는 살아 있는

〈죽음의 침대의 구스타프 클림트〉(1918년),
〈죽은 구스타프 클림트의 얼굴〉(1918년)

〈죽음과 소녀〉(1915년)

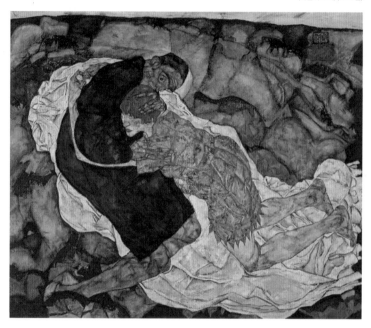

사람과 죽은 사람이 같이할 수 없듯이 두 사람 사이의 단절을 짐작하
게 합니다. 그런 면에서 죽음은 고통이고 아픔이며 강제적인 힘입니
다. 비정상적인 형태로 꺾인 몸과 마른 나뭇가지를 연상시키는 팔과
신체는 인체를 왜곡시켜 그리는 실레의 경향을 그대로 보여줍니다.

　실레는 21세에 몰다우강의 작은 마을 크루마우(Krumau)에서 작업
하던 중, 연인 노이질을 만납니다. 그녀와 함께 살며 마을 소녀들을
모델로 삼아 외설스런 그림을 그린다는 이유로 쫓겨났고, 그 후 이와
비슷한 이유로 감옥에 갇히기도 합니다. 그런데 실레는 연인이자 모

델이며 삶의 버팀목이었던 노이질과 헤어집니다. 이후 노이질은 1차
세계대전에 종군간호사로 참여했다가 성홍열로 생을 마감합니다.

언제나 낯설고 두려운
죽음과 친해지기

미술관이나 박물관에서 여러 작품을 만나다 보면 평소에 느끼지 못
하던 감정들이 느껴지면서 스스로 당황스러워지는 경우가 있습니
다. 바쁜 일상에 느끼지 못하거나 느껴도 별것 아닌 것으로 처리하고
흘려보낸 감정들이 올라오는 것이지요.

그림을 보는 순간, 그림을 그리는 화가와 그림을 보는 관람자 사이
에는 미묘한 관계가 형성됩니다. 그 순간, 화가와 관람자 둘 사이에
시각적인 동시에 정서적인 자극이 오갑니다. 화가가 그림을 그리던
그때의 상황(과거)과 관람자가 그림을 보는 상황(현재)이 만나 교류
합니다.

죽음을 그린 그림 앞에 설 때, 화가와 관람자 사이가 더욱 그렇습
니다. 그림의 상황이 지금 내 상황과는 전혀 별개임에도 불구하고,
판도라의 상자가 열리듯 내 마음에 숨겨둔 감정들이 펼쳐집니다. 불
편한 죽음의 실존이 나의 내면을 흔드는 순간입니다. 최근 일어난 죽
음의 소식이나 죽음의 현장을 마주할 때에는 더 그렇습니다. 더욱 다
양하고 복잡한 상황이 내면에서 펼쳐집니다.

인간은 대부분의 경우 다른 이의 죽음에서 죽음의 현재성과 실재

〈죽은 어머니 I〉(1910년), 〈죽음의 도시 III〉(1911년)

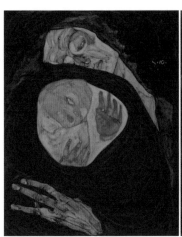

성을 경험합니다. 가까운 이의 임종을 지켜보거나 또는 장례식장에서 그리고 글과 그림을 망라한 예술작품을 통해서 간접적으로 죽음을 체험합니다.

그렇게 만나는 죽음은 과거의 경험, 지난 삶의 기억과 누군가의 죽음에서 경험했던 인상과 섞여 여러 감정을 불러일으킵니다. 그런 감정들이 화가가 경험한 죽음에 대한 인상을 표현한 그림과 만나면 더욱 다양한 감정적 다발을 만들어냅니다. 공포와 두려움, 불안과 긴장, 슬픔과 분노, 좌절과 후회까지 말이지요.

호스피스 전문가인 엘리자베스 퀴블러-로스(Elizabeth Kübler-Ross)는 한 워크숍에서 갑자기 어린 시절 돌보던 토끼의 죽음에 대한

기억이 떠올랐습니다. 집 주변에 여러 마리의 토끼가 살았고, 그녀가 토끼에게 먹을 것을 주곤 했던 어린 시절 말이지요. 그 시절 아버지는 반 년마다 토끼를 한 마리씩 푸줏간으로 보냈고, 그 토끼는 그날 저녁 식탁에 올라왔습니다.

그녀는 토끼들 중에 블랙키라고 이름 붙인 토끼를 제일 아껴서 다른 토끼보다 먹을 것을 더 챙겨주었습니다. 그러다 그 날이 왔지요. 아버지가 푸줏간에 보내라고 한 것입니다. 그녀는 블랙키를 살리려 내쫓았지만 그러면 그럴수록 블랙키는 그녀 품에 안기려고 되돌아왔습니다. 결국 아버지의 야단에 토끼를 푸줏간으로 가져가야 했지요. 그러다 그녀는 내내 울었습니다.

푸줏간 아저씨는 정말 유감이라며 하루이틀 후면 새끼를 낳았을 거라며 자루에 든 블랙키를 내밀었습니다. 손을 떨며 자루를 받는데 온기가 느껴졌습니다. 그날 저녁, 블랙키를 먹는 식구들이 모두 식인종처럼 보였고, 그 후 그녀는 블랙키를 위해서도 또 다른 이를 위해서도 울지 않았다고 합니다.

그렇게 40년이 지난 어느 날, 하와이에서 있었던 한 워크숍에서 예상치 못한 경험을 합니다. 사소한 것에도 돈을 요구하는 집 주인에게 믿을 수 없는 분노가 치밀어 올랐습니다. 그녀는 그 분노를 삭이려고 무척 애를 썼습니다. 그런데 친구들에게 이 이야기를 하며 분노를 다 털어놓았을 때 갑자기 흐느끼게 되었고 그런 자신의 모습에 스스로 충격을 받습니다.

그녀는 그 분노가 그 집 주인에 대한 분노만이 아니라, 지나치게 알뜰했던 아버지를 떠올리게 한 것임을 깨달았습니다. 그래서 그 순간, 블랙키를 잃은 슬픔에 울부짖는 어린 소녀가 된 것이었지요. 며칠 동안 블랙키와 그동안 슬퍼하지 않고 지나갔던 모든 상실에 대해 울음을 터뜨리는 경험을 합니다. 이러한 과정을 통해 신기하게도 조금씩 치유되는 것을 경험했다고, 퀴블러-로스는 자신의 책 『상실수업』(On grief and grieving)에서 소개합니다.

분명 인간 삶의 한 면인 죽음, 가까이하기에는 너무도 부담스럽고 두려운 죽음은 항상 낯설고 고통스럽습니다. 그래서 여러 사람의 죽음에 대한 이해와 표현, 경험을 일상에서 다양한 방식으로 만나 이러한 두려움과 긴장감을 줄여가는 것이 필요합니다.

평소 사람들과 나누는 죽음에 대한 자신의 생각과 경험에 대한 이야기는 죽음이 짐 지우는 불안과 두려움, 걱정을 내려놓는 데 큰 도움이 됩니다. 그러다 어느 날, 실제 죽음을 맞이하게 되는 순간, 우리는 좀 더 여유를 가지고 평안한 가운데 죽음과 마주할 수 있습니다.

3

피터르 브뤼헐
〈이카로스의 추락이 있는 풍경〉

관심과 무관심 사이의 어딘가

죽음은 막장의 허드레 배추처럼 처분되고 있는 것이다.
곡성조차 들을 수 없게 된 죽음, 눈물도 경건함도 없는 죽음,
분향의 그 향내보다는 방부제 냄새가 더 짙은 죽음,
1호, 2호의 숫자로 늘어선 병원 지하의 영안실이
근대 문명이 우리에게 안겨 준 그 종착역 광경이다.

– 이어령, 『뜻으로 읽는 한국어사전』

〈이카로스의 추락이 있는 풍경〉(1558년경)

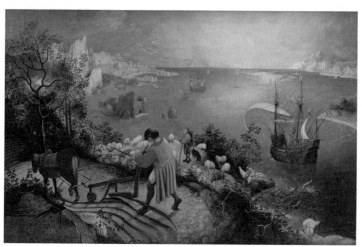

신화 속 인물인 이카로스(Icaros)의 추락을 내용으로 하는 네덜란드 화가 피터르 브뤼헐(Pieter Brueghel the Elder, 1525 - 1569년)의 〈이카로스의 추락이 있는 풍경〉은 같은 주제의 다른 여러 그림 중에서도 독특합니다. 다른 화가들은 대부분 하늘을 날거나 하늘에서 떨어지는 이카로스를 그렸는데, 이 그림에서는 전혀 알아챌 수 없기 때문입니다. 아마 그림의 제목을 보지 못했다면, 대부분 여기서 이카로스를 찾을 생각은 전혀 하지 못할 것입니다.

죽음에 대한
무관심 또는 거리두기

〈이카로스의 추락이 있는 풍경〉은 한가롭고 목가적인 풍경화 정도

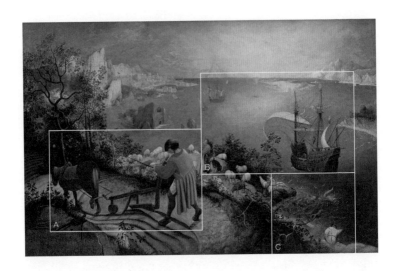

로 보입니다. 농부는 짐승에 의지해 밭을 갈고 그 아래로 보이는 가축들은 평화롭습니다(도판 A). 저 멀리 바다에는 배가 오가는 모습이 보입니다(도판 B). 어촌에서 볼 수 있는 평범한 전경입니다.

그런데 그림 오른쪽 아래, 배 앞을 유심히 보면 이상한 물체가 보입니다. 사람의 다리입니다. 화가는 숨은 그림처럼 추락해 바다에 빠진 이카로스의 다리를 그렸습니다(도판 C). 하늘을 날거나 날다가 떨어지는 모습이 아닌, 떨어져 물속에 빠진 순간을 그렸으니 힌트가 없으면 알기 어렵지요.

여기에 하나 더해 주변 그 누구도 물에 빠진 이카로스를 의식하지 않는 것을 알 수 있습니다. 아무 일도 없다는 듯이 말이지요. 그래서 이 그림은 매정해 보입니다. 브뤼헐은 자신의 그림 곳곳에 네덜란드

속담을 남겼는데, 이 그림에는 "사람이 죽어도 쟁기질은 쉴 수 없다"
는 속담을 남겼습니다.

　이카로스는 그리스 신화에 나오는 발명가 다이달로스(Daedalus)
의 아들로, 크레타섬의 미노스 왕에 의해 아버지와 함께 미궁(迷宮)
에 갇힙니다. 다이달로스는 아들 이카로스와 함께 크레타를 탈출할
방안을 마련합니다. 그것은 새의 깃털을 모아 실로 엮고 밀랍을 발라
날개를 만들어, 날아서 섬을 탈출하겠다는 계획이었습니다.

　다이달로스는 아들 이카로스에게 날개를 달아주며 비행연습을 시
키고 탈출할 준비를 했습니다. 그러면서 아들에게 단단히 주의를 줍
니다. 너무 높이 날면 태양의 열에 의해 밀랍이 녹을 수 있으니 너무

〈이카로스의 추락이 있는 풍경〉(한스 볼, 16세기 후반)

높이 날지 말고, 반대로 너무 낮게 날면 바다의 물기에 의해 날개가 무거워지니 하늘과 바다의 중간으로만 가라고 신신당부했습니다.

탈출하는 날, 다이달로스와 이카로스는 하늘로 날아오르는 데 성공했습니다. 그런데 이카로스는 자유롭게 날게 되자 기분이 좋았던 나머지 너무 높게 날고 말았습니다. 얼마 지나지 않아 태양의 뜨거운 열기에 밀랍이 녹고 맙니다. 하늘을 나는 것은 이카로스의 평소 꿈이었는지도 모릅니다. 무엇보다 미궁을 탈출했다는 것이 더없는 기쁨이었겠지요. 하지만 하늘을 날며 탈출을 경험하는 순간, 자신의 마음을 주체하지 못해 결국 날개를 잃고 바다로 떨어져 죽고 맙니다. 이때 이카로스가 떨어져 죽은 바다는 '이카로스의 바다'라는 뜻의 '이카리아 해'로, 오늘날 에게 해(海)의 일부 지역이라고 합니다.

그림의 주인공은 이카로스이지만, 사실 이카로스와 그의 죽음에 대해 전혀 관심을 보이지 않는 이 그림이 오늘날 죽음을 대하는 우리의 모습과 같다는 생각이 듭니다.

사람들은 죽음에 무관심합니다. 죽음이라는 것이 마치 없는 것처럼 멀리, 저 멀리 밀어두거나 숨겨둡니다. 보고도 못 본 척, 나와 전혀 상관없는 척, 영원히 죽지 않고 살 것처럼 사는 모습이 바로 이 그림에서 이카로스의 주변 인물들의 모습과 같습니다. 무언가 하늘에서 떨어져 바다로 '풍덩' 하고 빠졌는데 모를 수 없겠지요. 모르는 척하는 것입니다. 죽음을 대하는 우리의 태도가 그와 같습니다. 나의 일이 아닌 남의 일이라며 여기고, 보이는 반응은 무관심입니다.

타인의 일로 보이는
죽음의 순간들

브뤼헐은 벨기에의 브뤼셀(Brussels)에서 대규모 작업장의 감독이었던 피터르 쿠케 반 알스트(Pieter Coecke van Aelst)의 도제로 지내며 다양한 경험을 합니다. 이때 〈농가의 결혼식〉과 같은 농촌의 삶을 화폭에 담았습니다. 그는 당시 도시인이 우월하다는 것을 나타내기 위해 농민을 희화화하던 것과 다르게 따뜻한 시선으로 표현했습니다.

또 광활한 전경묘사와 풍경의 정밀한 묘사가 특징인 풍경화나 성서와 신화의 장면을 그렸습니다. 그는 그림에 다양한 활동을 하는 많은 사람을 담았습니다. 이를 통해 당시 풍습과 사람들의 이야기, 특히 네덜란드 사람이면 알 만한 속담을 심어두는 것으로 유명합니다. 대표적인 그림이 〈네덜란드 속담〉으로 100개에 달하는 네덜란드 속담을 그림으로 표현했습니다.

인간의 탐욕과 욕망은 브뤼헐의 주된 비판 대상이자 그림의 주제였습니다. 〈죽음의 승리〉는 죽음에 대한 깊은 성찰을 보여줍니다. 그가 활동하던 시기에 스페인 왕 필립 2세(Philip II)는 1만여 명의 군대를 플랑드르 지방으로 보내 이 지역에서 일어나고 있는 종교개혁을 탄압하며 가톨릭을 다시 세우기 위해 남녀노소를 잔혹하게 학살했습니다. 브뤼헐은 〈베들레헴 인구조사〉에 그 사건을 담았습니다.

과거에 죽음과 죽음을 마주하는 일은 일상이었습니다. 삶, 그 자체였습니다. 죽은 이는 가까운 마을 사람이었고 그래서 누군가의 죽음

〈농가의 결혼식〉(1567년), 〈네덜란드 속담〉(1559년),
〈죽음의 승리〉(1562년경), 〈베들레헴 인구조사〉(1566년)

은 나의 일이었습니다. 묘지는 마을과 가까운 곳에 있어 지나가다가
도 만날 수 있는 일상의 장소였습니다.

　요즘도 농촌은 여전히 그렇습니다. 그런데 과거와 많이 다른 것은
그곳에 묘지 주인이 살지 않는다는 것이지요. 묘지 주인 대부분은 외
부에, 도시에 살고 있어 묘지는 진정한 관심과 돌봄의 장소가 되지
못합니다. 그러니 명절 같은 특정한 날, 벌초나 조상 제사를 위한 일
정한 목적을 위해서만 찾아갑니다. 이제 묘지는 과거처럼 어린 시절
을 떠올리며 고인을 추억하고 삶을 성찰하는 일상의 공간이 아닙니
다. 어쩔 수 없이 의무감으로 가야 하는 곳, 가서도 빨리 돌아오고 싶
은 곳이 되어버렸습니다. 일상의 장소가 아니기 때문입니다. 삶과 죽
음이 분리되어 나타난 결과입니다.

　타인의 죽음도 마찬가지입니다. 이제는 장례식장을 이용하지 않
으면, 상조회사의 도움을 받지 못하면 장례를 제대로 치를 수 없습
니다. 마을 이웃들이, 일가친척이, 교회 교우들이 함께하면서 고인을
기억하고 추모객을 맞이하며 대접할 수 있는 사회구조가 아닙니다.

　결국 장례도 의례(儀禮)라기보다는 상업적인 일이 되어가고 이 일
을 맡는 이들은 외주 기업이 되었습니다. 실용적일지 모르지만 무언
가를 잃어버린 듯합니다. 차에 탄 채로 패스트푸드나 커피를 주문하
고 바로 운전석에서 주문한 음식을 받는 그런 느낌입니다. 이제 죽음
의 풍경은 장례식장에서만 볼 수 있고, 도시에서 멀리 떨어진 외곽지
역에만 존재하는 형국입니다.

죽음에 주목할 때
경험하는 삶의 성찰과 배려

일본에서는 자손(子孫) 대신 유명 사찰의 주지 스님이 조상을 돌봐주는 서비스가 새로운 추모방식으로 등장했다고 합니다. 묘 앞에서 정성을 다해 염불하는 주지 스님을 비디오카메라로 담아, 실시간 조상묘를 찾지 못하는 자손에게 생중계합니다. 사찰 주지는 실제 묘를 관리하는 것이 너무 힘들다는 상담이 많아 현대의 기술을 사용해 도울 수 있는 방법을 찾던 중 이런 아이디어를 냈다고 합니다.

이렇게라도 누군가 기억해주는 사람, 대신해서 기억해줄 수 있는 사람이 있다는 건 다행일지도 모릅니다. 하지만 고인과의 관계를 바탕으로 이루어지는 행동이 더 의미 있는 추모이겠지요. 그래서 기억하며 찾아가는 것입니다. 고인에 대한 추억을 회상함으로 새로운 관계를 맺는 것입니다. 때로는 그렇게 보이지 않는 관계가 삶에 더 큰 영향을 주기도 합니다.

삶과 죽음이 함께하는 곳에서만 삶의 성찰은 깊어지고 타인에 대한 배려는 넓어집니다. 현대인의 질병인 성공에 대한 끝없는 욕망과 소유에 대한 집착은, 죽음에 대한 인식과 그 앞에서 깨닫는 인간 실존에 대한 발견을 통해서, 제어할 수 있습니다.

이것은 자기 주변에서 일어나는 죽음에 주목할 수 있어야 가능합니다. 살아가는 것만 생각하는 것이 아니라 죽음에 대해서도 생각해

야, 관심을 가지고 모른 척하지 않아야, 경험할 수 있습니다. 죽음은
삶과 분리된 것이 아닌, 건물을 지탱하는 핵심 기둥처럼 인생을 세워
가는 삶의 또 다른 이름입니다.

4

페르디난드 호들러
〈밤〉

어느 날 갑자기 찾아온
낯선 존재

삶에서 죽음으로 전환되는 것을 부정해야 한다면
인생에 부과된 진실은 의미가 없어지게 된다. 이러한 부정은 언제나
정확한 대가가 있어서 우리의 내적 생활을 협소하게 하고
우리의 시야를 흐리게 하며 우리의 이성을 무디게 한다.
궁극적으로 자기기만이 우리를 사로잡게 된다.

– 어빈 얄롬, 『보다 냉정하게 보다 용기있게』

〈밤〉(1890년)

옷을 벗은 사람들이 잠든 채 누워 있습니다. 얇은 천을 덮은 사람도 있는데, 다들 깊이 잠든 모습입니다. 곳곳에 핀 야생화는 이곳이 야외임을 짐작하게 합니다.

눈길을 끄는 것은 화면 중앙의 검은 천을 두른 존재와 그를 보고 겁에 질린 한 남자의 모습입니다. 남자의 얼굴은 놀란 표정이고, 양손으로 검은 존재를 밀쳐내려 합니다. 다른 사람들처럼 잠들다 인기척에 갑자기 깬 것인지, 아니면 내내 깨어 있다가 위협적인 존재를 만난 건지 알 수 없지만 그에게 충격적인 순간임에 분명합니다. 검은 천을 두른 존재는 바로 죽음입니다. 이 그림은 스위스 화가 페르디난드 호들러(Ferdinand Hodler, 1853 – 1918)의 〈밤〉입니다.

누구에게나
공평한 죽음의 의미

죽음은 누구에게나 찾아갑니다. 그 앞에서는 빈부와 귀천, 젊음과 늙

음, 지식의 많고 적음, 업적의 유무에 차이가 없습니다. 그에 따라 죽거나 죽지 않는 것이 아닙니다. 그런 면에서 죽는다는 것만큼 공평한 것도 없지요. 비록 죽음에 이르는 과정은 그 사람의 재력 또는 삶의 배경에 따라 차이가 있을지 모릅니다. 그렇지만 죽는 것 자체는 모두가 직면하게 되는 현실입니다.

그래서 죽음 앞에서 공평하다는 말은 더 넓은 의미에서 누구의 죽음이라도 존중받아야 하고 소중하게 다루어져야 한다는 것을 함께 담아냅니다. 살아 있을 때만 아니라 죽음을 맞는 순간에도 사람은 돌봄받고 존중받아야 마땅합니다. 그것이 육체적으로나 정신적으로 그리고 영적으로도 편안한 죽음을 맞이할 수 있도록 배려해야 할 이유입니다. 죽음은 삶의 마지막 과정으로 삶의 한 부분이기에 소홀히 다루어져서는 안 됩니다.

호들러는 가난한 목수의 여섯 자녀 중 장남으로 태어났는데, 8세 때 아버지와 두 동생이, 14세 때 어머니가 결핵으로 죽습니다. 이후 고아로서 힘겨운 삶을 삽니다. 이런 가족사의 배경에서 그는 죽음을 의식하며 예술 활동과 일상을 이어갔습니다. 그래서 죽음이란 언제든지 찾아올 수 있는 가까이 있는 것으로 여겼는지 모릅니다. 그에게 죽음은 〈밤〉에서처럼 검은 망토를 쓴 두려운 존재로 각인되었던 것입니다.

상징주의(symbolism) 화가 호들러의 그림 중에는 풍경화와 인물화가 많습니다. 스위스 알프스 산을 배경으로 호수와 산, 나무를 소재

<생에 지치다〉(1892년), 〈선택된 사람〉(1893~94년)

로 한 풍경화를 꾸준히 그렸습니다. 그리고 동일인물의 대칭적인 배
치나 반복된 동작을 신비롭게 표현했습니다.

이런 분위기의 〈선택된 사람〉은 여러 명의 여인이 함께 춤을 추는
듯한 움직임이 있는 독특한 그림입니다. 이처럼 어떤 의식을 수행하
는 느낌을 주는 그림도 여럿 있습니다.

죽음에서 삶을 볼 때
알게 되는 것들

19세기 이전에는 대부분의 사람이 질병에 걸리면 짧은 시간 내에 죽
음을 맞았습니다. 전염병이나 유아돌연사 등으로 많은 사람이 단시
간에 죽기도 했습니다. 그러나 20세기에 의료기술이 발달하며 수명
이 연장되면서 죽음에 이르는 과정이 길어지고 다양해졌습니다.

죽어감의 과정에 대한 유형을 크게 '돌연사' '말기질병' '불안정
한 만성질병' '안정적 만성질병'으로 구분합니다. '돌연사'(sudden

〈머리를 풀어헤친 발랑틴 고데-다렐〉(1913년), 〈병원 침대의 발랑틴 고데-다렐〉(1914년),
〈죽기 하루 전의 발랑틴 고데-다렐〉(1915년)

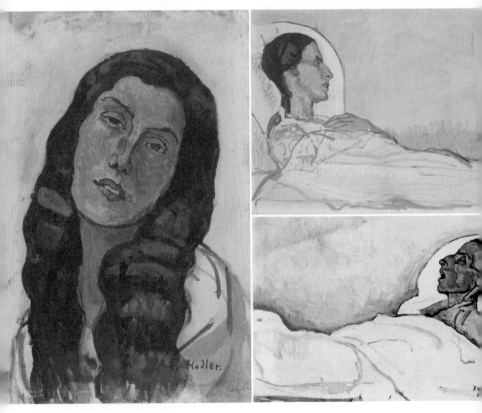

death)로 사망하는 경우는 교통사고, 자연재해, 화재, 살인 등과 같은 사건사고로 인한 돌연사와, 질병의 갑작스런 악화로 사망하는 질병 돌연사가 있습니다. 이런 경우 중병을 치료하는 과정에서 며칠 내에 사망하는 경우가 많습니다.

'말기질병'(terminal illness)의 경우는 치명적인 질병이 발견되고 단기간에 건강상태가 급격히 나빠지면서 죽음에 이르는 경우입니다. 예후가 나쁜 말기단계 암이 해당됩니다. 이 경우 환자와 가족이 죽음이 가까워짐을 알고 호스피스 완화의료를 받기도 합니다.

'불안정한 만성질병'(unstable chronic illness)은 오랜 기간 만성질병을 앓으며 건강상태가 좋아지다 나빠지다를 반복하다가 사망에 이르는 경우입니다.

'안정적 만성질병'(stable chronic illness)은 여러 해에 걸쳐 병세가 점진적으로 악화되는 경우입니다. 특별한 질병이 없더라도 고령으로 인해 건강상태가 점차 쇠퇴하다 죽음에 이르는 자연사(natural death)가 여기에 해당됩니다.

호들러의 아내 발랑틴 고데-다렐(Valentine Godé-Darel)은 암으로 투병하다 1915년 세상을 떠납니다. 호들러는 아내가 침상에 누워 있는 모습을 화폭에 자주 담았는데 그 그림이 200여 점이나 된다고 합니다. 〈병원 침대의 발랑틴 고데-다렐〉과 〈죽기 하루 전의 발랑틴 고데-다렐〉도 침상에서 누워 있는 아내의 모습을 담은 그림입니다.

사랑하는 이의 죽음이야말로 인간이 어찌 해볼 수 없는 일입니다.

그래서 죽음은 누구라도 피하고 싶고 두렵습니다. 물론 그런 반응은 생존을 위한 자연스러운 본능입니다. 하지만 죽음을 바라보는 시선과 태도를 바꾸어 오히려 마주하고 가까이하여 친구가 된다면, 죽음은 오히려 성장의 동인이 되기도 합니다.

사실 삶에서 죽음을 마주할 때면 슬픔과 두려움, 안타까움이 몰려옵니다. 나는 살아 있고 누군가는 죽음을 맞이하니 서로 분리되는 관계에 슬픔이 찾아옵니다. 또 질병 등으로 인해 고통 중에 죽어 가는 이를 바라보는 것은 괴롭고 슬픈 일입니다. 그리고 아쉬운 죽음, 안타까운 죽음을 당한 이들을 볼 때면 불쌍한 마음도 생깁니다.

그런데 시선을 바꾸어 죽음에서 삶을 볼 때면 간절함과 신중함에 새로운 열망이 생깁니다. 삶을 놓치고 싶지 않은 갈급함, 삶의 유한함에서 느끼는 삶의 소중함은 더욱 커집니다. 지금까지 허락되었던 삶에 고마운 마음도 들고요. 그리고 이 죽음 이후에 무엇이 있을지 생각하게 됩니다. 어떤 형태로든 삶이 계속 이어지길 소망하는 마음이 생깁니다.

삶의 동반자로
죽음 다루기

영화 〈나는 사랑과 시간과 죽음을 만났다〉(Collateral Beauty, 미국/2016)는 윌 스미스를 비롯해 할리우드 유명 배우들이 여럿 출연한 영화로, 딸의 죽음으로 인한 상처와 고통을 주변 사람의 도움을 통해

〈레민카이넨의 어머니〉(아크셀리 갈렌-칼레라, 1897년)

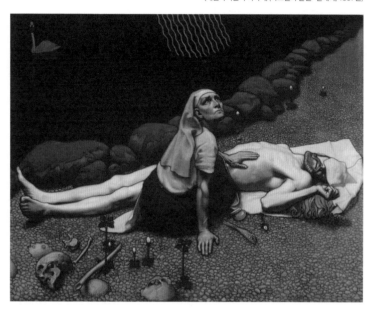

치유해 나가는 한 남자의 이야기입니다.

주인공 하워드는 광고 기획자인데 사랑하는 어린 딸의 죽음으로 깊은 슬픔에 빠집니다. 모든 의욕을 잃고 정말 아무런 일도 하지 않는, 그저 하루하루 간신히 버티는 삶을 이어갑니다. 그런 그가 하는 오직 한 가지 일은 '사랑' '시간' '죽음'에게 편지를 쓰는 것입니다.

하워드는 주소도 없는 편지를 그저 자신을 원망하듯 써서 우체통에 넣습니다. 자신의 전부인 딸을 데려간 '죽음'을 원망하고, 아이와의 시간이 너무도 짧았다며 '시간'을 철저히 비난합니다. 자신의 딸의 눈동자와 목소리에서 느꼈던 사랑을 잃어버린 것에 대해 '사랑'까

지 원망합니다.

　이런 상황을 잘 알고 있는 친구가 세 명의 배우에게 각각 '죽음' '사랑' '시간'을 하워드 앞에서 연기하게 합니다. 다른 사람은 보지 못하고 오직 하워드에게만 보이는 연기를 말이지요. 그렇게 자신의 편지에 대한 대답을 스스로 듣게 합니다. 시선을 바꿀 수 있도록 인도한 것입니다. 그래서 시간을 연기한 배우는 그에게 '내가 너에게 충분한 시간을 주었음에도 너는 오히려 조금밖에 주지 않았다고 화를 내니 더 화가 난다'고, 사랑을 연기한 배우는 '사랑을 버리지 말고 다시 사랑을 채우라'는 메시지를 전합니다.

　이후 하워드는 사별을 경험한 이들의 모임에서 여섯 살 딸을 잃은 한 여인의 이야기를 듣습니다. 아이는 희귀한 뇌종양으로 죽었는데, 이 여인은 아이를 위해 자신이 할 수 있는 일은 아무것도 없었다고 토로하지요. 아픔은 시간이 지나면 다 잊힌다고들 하지만 그렇지 않다고, 가족이 사랑으로 더 하나 되는 것이 아니라 오히려 갈등으로 서로를 힘들게 한다고 자신의 경험을 이야기합니다.

　그런데 놀랍게도 바로 그 순간, 하워드는 지금까지 혼란스러웠던 자신이 느낀 감정의 실체를 보게 됩니다. 여인의 이야기를 듣는 중에 선명해지는 것을 경험합니다. 깊은 공감 속에 자신의 마음과 있는 그대로 만납니다. 그리고 시간이 지나 다시 이 여인의 집을 방문하는데, 그때 죽은 아이의 동영상을 보며 우는 여인의 모습에 자신도 같이 울면서 슬픔을 이기는 새로운 전기를 맞습니다. 죽음의 차원에서

만이 아닌, 사랑의 차원에서 이 사건을 만나는 순간입니다.

　모든 일에는 어둠과 빛이 있기에 어떻게 대하느냐에 따라 같은 사건이나 대상도 전혀 다른 모습으로 만날 수 있습니다. 죽음도 마찬가지입니다. 낮이 지나면 밤이 찾아오듯, 삶의 시간이 다하면 어느덧 죽음이 내 앞에 가까이 다가옵니다. 거부한다고 물러가지 않고, 모른 척 눈을 감는다고 사라지지도 않습니다. 어느 때일지 모르지만 시간이 되면 바로 앞에 올 죽음은 밤과 같이 어느덧 슬쩍 인간의 존재 전체를 덮어버립니다. 인간을 찾아오는 죽음의 특징입니다.

　그럼에도 죽음을 기억한다는 것, 죽음을 의식한다는 것, 반드시 죽을 것임을 안다는 것에서 오늘이 소중하고 생명이 귀함을 다시금 깨닫습니다. 생명을 소중히 여기고 보호하며 지키려는 이유는 죽음이 있기 때문이고, 죽음을 마주할 때 생명은 더욱 꿈틀거리며 우리를 움직이게 합니다. 그리고 생명을 소중히 여기고 새로운 생명이 소생할 터전이 마련됩니다.

　삶과 죽음은 전혀 다른 것 같지만 함께하기 때문에, 낯선 존재가 아닌 동반자로 다루어져야 합니다. 그러면 우리의 시선은 명확해지고 판단은 선명해지며 의지는 새로운 전기를 맞게 될 것입니다.

5

윌리엄-아돌프 부그로
〈첫 번째 슬픔〉

가슴을 치는 상실의 고통

모든 죽음에는 그만의 특징이 있듯이
같은 죽음을 향한 애통함도 모두 다르다.
애통함의 본질(inscape)이 다른 것이다.
그러므로 각자의 역동적인 슬픔은 다른 사람의 판단이
개입되지 않는 가운데 스스로 해결해야 한다.

– 니콜라스 월터스토프, 『나는 사랑하는 사람을 잃었습니다』

〈첫 번째 슬픔〉(1888년)

프랑스 화가 윌리엄-아돌프 부그로(William-Adolphe Bouguereau, 1825-1905년)의 그림 〈첫 번째 슬픔〉은 창세기 4장의 가인과 아벨 사건, 형 가인이 동생 아벨을 죽인 사건을 배경으로 합니다.

자녀를 잃은
상실의 고통

아담의 왼손은 자신의 심장을 잡아 꺼내려는 듯 힘이 들어간 상태로 왼쪽 가슴에 놓여 있습니다(도판 A). 하와는 두 손으로 얼굴을 가리고, 아담의 가슴에 얼굴을 묻었습니다(도판 B). 아담의 가슴을 찌르는

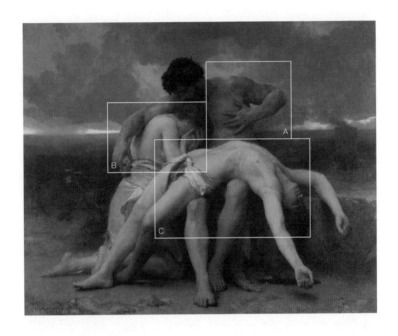

고통과 하와의 참지 못하는 슬픔의 감정이 그림에 고스란히 나타납니다.

아담의 무릎에 길게 누워 있는 아벨의 심장 부분은 벌써 죽음이 진행되어 푸른빛을 띠고 있습니다. 하지만 그런 아들을 여전히 내려놓지 못하는 아담의 모습은 애절함으로, 그리고 죽음을 어찌해볼 수 없는 안타까움은 무기력함으로 표현됩니다(도판 C). 어두운 배경에 아담과 하와의 마음이 그대로 반영되어 있습니다. 가장 고통스러운 슬픔인 사랑하는 자녀의 죽음은 깜깜한 밤과 어두운 먹구름처럼 막막함으로 몰려옵니다.

가인과 아벨의 이야기를 배경으로 한 또 다른 그림으로 영국 시인이며 화가인 윌리엄 블레이크(William Blake)의 〈아벨의 시신을 발견한 아담과 이브〉가 있습니다. 블레이크는 강렬한 상상력과 환상적인 표현으로 낭만주의의 특징을 지녔습니다.

미술사학자 곰브리치(Ernst Hans Gombrich)는 『서양 미술사』(The Story of Art)에서 블레이크는 르네상스 이래로 공인된 전통의 규범을 의식적으로 포기한 최초의 화가였다고 말하며, 환상에 깊이 빠져 현실 세계를 그리길 거부하고 자기 내면의 눈에 의존한 화가였다고 덧붙입니다. 블레이크는 자신이 쓴 시에 삽화를 많이 그렸으며, 단테의 『신곡』 등의 시와 구약성서 '욥기'를 위한 여러 삽화를 남겼습니다.

〈아벨의 시신을 발견한 아담과 이브〉에서 블레이크는 머리를 쥐어 잡고 고통스러운 얼굴로 슬픔의 현장을 벗어나려는 아담, 그리고 두 손과 팔, 온몸을 죽은 아들을 향해 떨어트린 하와를 그렸습니다.

〈아벨의 시신을 발견한 아담과 이브〉(윌리엄 블레이크, 1825년),
〈숲을 지나가는 단테와 베르질리우스〉(윌리엄 블레이크, 1824–27년경)

이러한 행동과 표정은 절망의 깊이를 느끼게 합니다.

　동시에 하늘의 검은 연기처럼 보이는 구름, 황량한 주변 풍경, 아벨을 묻기 위해 파놓은 구덩이는 너무나 슬퍼 자신을 주체하지 못해 무너지는 부모의 마음을 대변합니다.

　자녀의 죽음 앞에서 무너지지 않을 부모는 아무도 없습니다. 가장 큰 상실의 아픔 중 하나입니다. 그런 경우 부모는 자녀를 잘 돌보지 못한 것에 대한 죄책감, 의료진과 때로는 신을 향한 분노, 자녀의 죽음을 받아들임에 있어 부부가 서로 다르게 슬픔을 표현하면서 나타나는 갈등과 긴장까지 풀어야 할 숙제가 참 많습니다.

　윌리엄-아돌프 부그로는 프랑스 아카데미 회화를 대표하는 전통주의 화가입니다. 신화적 소재를 가지고 많은 그림을 그렸습니다. 1860-70년대에 여러 상을 받으며 당시의 전형적인 살롱 화가로 활동했습니다.

　최초의 살롱전(Salon de Paris)은 1667년 프랑스의 재상 콜베르(Colbert)가 조직한 팔레 루아얄(Palais Royal)에서 연 전시회입니다. 이후 1725년 루브르의 살롱 카레(Salon Carré)에서 열리면서 본격적으로 국가 주관 전시회가 되고, 18세기 말에는 국가적인 연례행사로 정착되며 파리, 런던 등 유럽 각국의 수도에서 열립니다.

　부그로의 그림은 정교하고 사실적인 묘사와 풍부한 감성적인 표현이 특징입니다. 프랑스만 아니라 회화에 있어서 미국을 비롯한 여러 나라에도 폭넓은 영향을 끼쳤습니다.

〈죽음 앞의 평등〉(1848년)

제목이 인상적인 작품 〈죽음 앞의 평등〉입니다. 누구에게나 찾아오는 죽음을 표현했습니다. 그림에서 시신 위로 날아가는 천사가 흰색 천으로 시신을 덮으려고 합니다. 시신은 아무것도 걸치지 않고 대지 위에 누워 있습니다. 이것이야말로 죽음을 맞이하는 인간의 본질이고 원형입니다. 아무것도 가지고 온 것이 없듯이, 아무것도 가지고 가지 못하는 평등한 죽음입니다. 그리고 흙에서 왔으니 흙으로 돌아가는 것처럼 곧 대지와 하나가 될 것입니다.

상실의 고통을 품는
애도의 과정

자녀의 죽음이라는 큰 슬픔의 과정을 지나 다시 일상의 삶을 시작하는 한 부부의 이야기가 영화 〈래빗 홀〉(Rabbit Hole, 미국/2010)입니다.

어느 날, 8세 아들 데비가 기르던 개를 쫓아 집을 뛰쳐나가다 차에
치어 죽는 사고가 일어났습니다. 전혀 예상하지 못했던 충격에 남편
하우위와 아내 베카는 상실의 슬픔을 맞닥뜨리고 이를 극복하기 위
해 애를 씁니다. 겉으로는 태연한 척하지만, 서로 각기 다른 방식으
로 애도의 기간을 보냅니다.

아내는 이 사건 이후 다른 이들과의 만남을 최대한 제한하고 이웃
과의 식사 모임을 비롯해서 사람들이 모이는 모임에 가지 않고 이런
저런 핑계를 대고 피합니다. 또 남편과 함께 아이를 잃은 부모들의
자조모임에 참석해서는 다른 이들의 이야기에 민감한 반응을 보입
니다. 다른 사람들과의 관계에서 갈등 양상을 보입니다. 그리고 그녀
의 어머니가 아들 아서를 잃은 경험을 이야기할 때면 그런 이야기를
못하게 하거나 비난합니다. 여동생의 임신 소식에 필요한 것들을 이
것저것 챙겨다주지만 마음이 편치 않습니다.

그러던 중 우연히 자신의 아이를 차로 친 운전자였던 학생 제이슨
을 만나게 됩니다. 제이슨이 그린 만화의 제목이 영화의 제목이기도
한 '래빗 홀'입니다. 이 구멍은 은하계로 통하는 구멍이자 죽은 이를
만날 수 있는 통로이기도 합니다. 베카는 제이슨과 대화하다가 자신
이 일으킨 사건을 크게 후회하며 엄청난 고통을 겪었음을 알게 됩니
다. 이제 두 사람은 서로의 마음을 치유하는 자리로 나갑니다.

반면 남편 하우위는 아내가 아이의 물건을 하나씩 치우는 것이 탐
탁지 않습니다. 그리고 홀로 핸드폰에 저장되어 있는 아이의 동영상

〈아이를 묻음〉(데죄 치가니, 1910년)

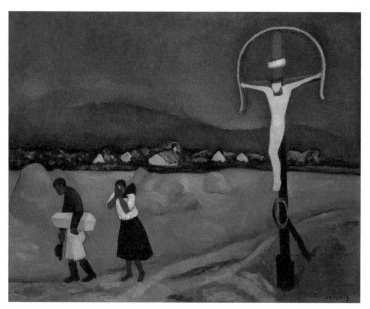

을 보며 슬픔을 달랩니다. 자조모임 그룹에 정기적으로 참석해 비슷한 처지의 사람들의 이야기에 귀 기울이고 부인과의 관계도 개선하려고 합니다. 그러나 가해 운전자 제이슨을 만나자 내면의 분노가 폭발해버립니다. 그리고 가해 학생을 만나는 아내를 비난합니다.

이 모든 과정은 이 부부가 마음의 빈자리를 채워가는 과정이었고, 함께 거쳐야 할 애도의 여정이었습니다. 서로 이해하지 못하는 부분이 있어 갈등도 있었지만, 서로에 대한 신의와 신뢰를 놓치지 않는 가운데 다시 일상으로 돌아갑니다.

이제 회복의 신호는 다른 이들과의 관계를 다시 시작하는 것에서

부터 나타납니다. 죽은 아이의 1주기 생일에 주변 사람들을 초대해서 시간을 보내고, 그 이후 무언가 새로운 일이 이어질 테고, 삶이 계속 이어질 거라는 믿음을 얻습니다. 상실의 고통을 넘어 마음의 빈자리가 채워지는 가운데 일상으로 돌아갑니다.

함께하는
위로와 돌봄의 힘

가족 중 누군가의 죽음은 이제까지의 가족관계에 많은 변화를 가져옵니다. 가족만큼 일상을 같이하며 서로 연결된 관계도 없기에 그 빈자리가 어떤 형태로 채워질지를 예측하기란 쉽지 않습니다. 남편에게 있어서 아내의 상실 또는 아내에게 있어서 남편의 상실이 끼치는 영향이 모두 동일하지 않아 보입니다. 그리고 부모에게 있어서 자녀의 죽음 또는 자녀에게 있어서 부모의 죽음의 무게도 다 다릅니다. 이처럼 누군가의 죽음은 가족 모두의 슬픔이고 가슴 아픈 일입니다.

그런데 때로 가족 내 상실의 아픔이 가족 간의 관계를 더 깊어지게 하기도 합니다. 물론 서로 더 멀어지게 만들기도 합니다. 특히 가족 구성원 사이를 연결하는 연결고리 역할을 하던 이가 죽는 경우에 더 그렇습니다. 그런 경우 상대방이 먼저 다가와서 위로하기만 기대하다가 원망과 갈등이 쌓여갑니다.

이때는 특별한 시기이기 때문에 서로에 대한 기다림이 중요합니다. 동시에 적극적인 돌봄이 필요합니다. 상실의 슬픔을 알기에, 그

고통은 적극적인 지지와 함께함을 통해 넘어설 수 있습니다. 가족이
라는 유대감이 중요한 역할을 하는 순간입니다. 그리고 그가 속한 다
양한 공동체의 도움이 돌봄과 배려의 역할을 할 수 있어야 다시 건강
하고 새로운 삶을 시작할 수 있습니다.

　여기서 하나 더 생각해야 할 것은 이런 위로와 돌봄에 있어서의 신
중함입니다. 상실의 슬픔은, 사랑하는 이를 먼저 보낸 가족의 슬픔은
단숨에 해결되는 일이 아니므로 이들을 위로할 때는 주의해야 합니
다. 예를 들어 "슬퍼하지 마세요. 이미 천국에 가셨습니다" "다른 자
녀를 위해 힘내세요. 더 좋은 곳에 있습니다"와 같은 말은 별로 도움
이 되지 않습니다.

　다만 이야기를 들어주고 함께 있어주는 것이면 충분합니다. 앞서
간 이의 삶을 존중하며 그분의 지난 삶의 가치를 인정하고, 좋은 모
습으로 기억할 수 있도록 도울 뿐입니다. 그것이 사랑하는 사람의 죽
음으로 인한 상실의 고통을 넘어서게 하는 가장 큰 힘입니다.

6

에드바르 뭉크
〈죽은 어머니와 어린이〉

**사랑하는 사람과
헤어져야 할 시간**

우리가 죽음 앞에서 던질 수 있는 참된 질문은
'내가 여전히 얼마만큼이나 성취할 수 있는가?'
혹은 '내가 여전히 얼마만큼이나 영향력을 행사할 수 있는가?'가
아닙니다. 진짜 참된 질문은 '내가 가족과 친구들 곁을 떠난 후에도
계속 열매를 맺으려면 어떻게 살아야 하는가?'입니다.

– 헨리 나우웬, 『죽음, 가장 큰 선물』

〈죽은 어머니와 어린이〉(1897–99년)

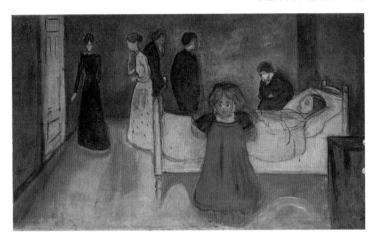

동그랗게 뜬 눈과 홀쭉한 뺨, 비명을 지르는 모습의 죽은 사람을 연상시키는 얼굴이 등장하는 유명한 그림 〈절규〉는 노르웨이 화가 에드바르 뭉크(Edvard Munch, 1863-1944년)의 작품입니다. 그는 죽음과 연관된 슬픔을 경험한 이들의 모습을 담은 그림을 여럿 남겼습니다.

뭉크는 어린 시절부터 가까운 사람, 가족의 죽음을 경험했습니다. 5세 때 어머니가 죽었습니다. 이때 겪은 큰 상처를, 이 그림 〈죽은 어머니와 어린이〉에서 찾아볼 수 있습니다.

뭉크가 겪은
사랑하는 이들의 죽음

〈죽은 어머니와 어린이〉에서 보듯, 침대 위에 죽은 어머니가 누워 있

습니다. 그런데 이 그림의 중심은 어머니가 아닌, 그 앞의 소녀처럼
보입니다. 형태도 크고 색깔도 더 선명합니다. 주변 인물들은 검은색
과 흰색으로 윤곽만 대략 그렸는데, 이 소녀는 붉은 색의 옷을 입고
얼굴도 보다 선명하게 표현했습니다.

 이 소녀가 뭉크의 누이 소피로 알려져 있는데, 이상한 것은 그림에
서 소피는 죽은 어머니가 아닌 관람자를 보고 있습니다. 어머니를 보
고 있는 소피의 등이 보이는 것이 아니라 얼굴이 보이도록 그렸습니
다. 공포에 사로잡힌 듯한 얼굴은 그녀의 마음 상태를 표현했습니다.
뭉크의 대표작 〈절규〉에 나오는 그 표정 그대로입니다. 아마도 이것
은 뭉크 자신의 마음 상태를 그대로 보여주는 듯합니다. 사랑하는 사
람이 떠날 때에 주변 사람이 겪는 충격이 이와 같습니다.

 〈죽은 어머니와 어린이〉와 비슷한 소녀의 모습을 그린 같은 제목
의 〈죽은 어머니와 어린이〉(1901)에서도 같은 슬픔을 볼 수 있습니

〈절규〉(1893년), 〈죽은 어머니와 어린이〉(1901년)

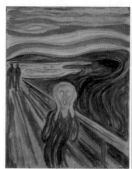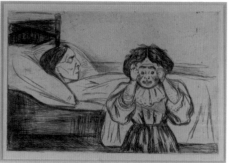

다. 귀를 막고 아무 소리도 듣지 않으려는 듯, 어머니가 죽었다는 사실을 거부하며 현실을 부정하려는 어린 소녀의 표정이 눈에 띕니다. 적극적으로 죽음을 부인하는 모습은 그만큼 더 큰 절망과 슬픔을 나타냅니다.

죽음을 부인하는 것은 생사학(生死學)의 선구자 엘리자베스 퀴블러-로스(Elisabeth Kübler-Ross)가 죽음에 이르는 5단계로 설명하는 '부정' '분노' '협상' '우울' '수용' 중 첫 단계입니다. 사실 이는 죽음에 이르는 것을 지켜보는 주변 사람들이 느끼는 감정 상태의 변화이기도 합니다.

〈죽은 어머니와 어린이〉에 등장하는 소피도 15세가 되던 해에 죽는데, 그때 뭉크는 14세였습니다. 〈병실에서의 죽음〉은 소피가 죽던 날의 장면입니다. 이 그림도 죽은 사람이 아닌, 그 주변 사람들의 모습이 전면에 부각됩니다. 소피가 침대 위에 있는지 없는지도 모르겠습니다. 반면 심리, 상실의 슬픔과 충격에 빠진 가족의 상태가 표정과 행동에서 드러납니다.

이 그림에 대해 미학자 진중권은 『춤추는 죽음2』에서 의사로서 딸을 먼저 떠나보내야 했던 아버지의 안타까운 기도, 그 앞에서 몸을 가누지 못해 의자에 앉아 있는 이모, 충격을 받은 듯 멍한 표정의 얼굴을 하고 있는 누이 라우라, 그 뒤로 고개를 숙인 뭉크, 슬픔을 참지 못해 방을 떠나는 동생을 그린 것이라고 설명합니다. 뭉크는 소피가 죽던 날, 가족이 겪는 마음의 고통과 아픔을 이렇게 묘사했습니다.

〈병실에서의 죽음〉(1893년),
〈임종 침상에서〉(1895년), 〈죽음의 냄새〉(1895년)

〈임종 침상에서〉도 이런 가족의 슬픔을 적극적으로 표현했습니다. 오른쪽 끝의 해골에 가깝게 제대로 그리지 않은 창백해 보이는 얼굴이 눈에 띕니다. 어떤 표정을 지어도 어색하고 힘든 임종 침상의 아픔을 극적으로 표현했습니다.

임종을 지킨다는 것의 의미

뭉크는 노르웨이 1,000크로네(DKK, 노르웨이 화폐 단위)에 초상이 그려져 있을 정도로 국민적인 화가입니다. 어렸을 때부터 겪었던 가까운 이들의 죽음이 죽음에 대한 공포와 불안을 키웠습니다. 동시에 죽음은 뭉크의 그림에 중요한 주제가 됩니다. 그는 삶과 죽음의 문제를 다루며 인간 실존의 불안, 두려움, 질투, 고독 등을 인물의 얼굴과 움직임에서 표현했습니다.

미술사학자 곰브리치는 『서양 미술사』에서 표현주의자들은 인간의 고통, 가난, 폭력, 격정에 대해 아주 예민하게 느꼈기에 미술에서 조화나 아름다움만을 고집하는 것을 정직하지 않은 태도로 여겼다고 설명합니다. 즉 삭막한 현실을 직시하고 불우하고 추한 인간들에 대한 연민을 표현하려고 했다는 것입니다. 이런 표현주의(Expressionism)의 특징을 보이는 뭉크의 그림은 대부분 평면에 몇 가지 색으로 단순하면서도 극적인 묘사로 주관적 감정을 강렬하게 드러낸다고 평가됩니다.

'임종'(臨終)은 사전에서 '목숨이 끊어져 죽음을 맞이함' 또는 '부모가 운명할 때 그 자리를 지키며 모심'으로 정의합니다. 그래서 '임종'은 '임종을 지키다'는 표현으로 많이 쓰이고 누군가 죽음에 이르는 순간을 함께한다는 의미로 주로 사용됩니다.

사람들은 누군가의 죽음의 자리에 함께하는 것, 임종을 지킨다는 것에 특별한 의미를 부여합니다. 그때 같이 있느냐 없느냐로 효와 불효를 가늠하기도 합니다. 고인을 정말 사랑했는지 여부를 가늠하기도 하고요. 아마도 죽음의 순간을 함께하기 위해서는 평소에 그 사람에게 깊은 관심을 가져야 하기 때문이겠지요.

사랑하는 사람이 죽어서 이별하는 것을 '사별'(死別)이라고 합니다. 특히 가족의 죽음으로 인한 헤어짐은 이루 다 표현할 수 없는 아픔입니다. 그중 더없이 친밀한 관계, 고마움이 많은 가족 구성원의 죽음은 감당하기 어려운 일입니다. 사별(bereavement)의 영어 단어는 '빼앗기다'(Shorn off) 또는 '완전히 찢어지다'(torn up)라는 의미를 담고 있습니다. 이렇듯 가족과의 사별은 한편 폭력적이고 파괴적이며 충격적인 사건입니다.

그래서 이런 죽음의 영향은 주변 사람의 몸과 마음을 메마르게 합니다. 그런 순간에는 자기 자신의 감정 상태를

〈저승에 있는 자화상〉(1903년)

제대로 알지 못해 당황스럽습니다. 의식적으로든 무의식적으로든
제대로 표현하기가 쉽지 않습니다. 엉뚱한 행동이나 합리적이지 못
한 태도와 선택을 보이기도 합니다.

잘 떠나보내고
다시 시작하는 삶

영화 〈와일드〉(Wild, 미국/2014)는 셰릴 스트레이드(Cheryl Strayed)의
자서전 『와일드』(wild)를 원작으로 제작되었습니다. 사랑하는 엄마
의 죽음 이후 마약과 외도로 방황하다 결국 이혼까지 하게 된 셰릴이
스스로를 찾아가는 여정을 그립니다.

셰릴은 엄마가 죽고 난 후, 깊은 절망을 경험하고 일상을 이어가지
못합니다. 그러다 인생의 밑바닥으로 향하는 자신의 모습을 발견하
곤 멕시코 국경에서 캐나다 국경을 잇는 4,285km의 도보여행 코스,
PCT(the Pacific Crest Trail) 횡단을 결심합니다.

처음 시도하는 장거리 여행은 배낭을 너무 무겁게 꾸린 실수부터
시작해 수많은 시행착오를 거치며 94일간의 여정으로 이어집니다.
그녀는 그 과정에서 자연이 주는 아름다움과 기쁨, 새로운 용기를 발
견하는 중에 인생을 새로 시작할 힘을 얻습니다.

영화의 마지막 부분에서 셰릴이 숲속에서 뛰쳐나온 짐승 라마를
안심시키며 어떤 꼬마와 대화할 때 잔잔한 노래가 흘러나옵니다.

나를 사랑한다면 이리 와서 내 곁에 앉아 보세요.

작별인사를 그렇게 서두르지 마세요.

부디 이 홍하의 계곡을 잊지 마세요.

그리고 당신을 진심으로 사랑했던 이 카우보이도 잊지 말아주세요.

_미국 민요, Red River Valley

여기서 이 노래는 셰릴의 삶의 변화, 이제 사랑하는 엄마를 잘 떠나보내고 주인공이 새로운 삶을 살아가게 될 것을 암시합니다. 마침내 긴 여정을 끝낸 셰릴의 말입니다.

모든 고통이 없어진 것은 아니다. 다만 받아들일 수 있게 됐다. 여전히 좌절은 존재하지만 전처럼 무너지지 않고, 힘들지만 결국 이겨낼 수 있음을 알고 있기에 마음속 깊은 곳에서 '괜찮아질 거야'라는 울림이 느껴진다.

_영화 <와일드>

죽음은 언제 누구에게 찾아올지 모르는 실제 현실입니다. 죽음의 순간을 미리 알고 예측한다는 것은 불가능한 일이지요. 그러기에 더욱 평소 내 곁에 있는 사람들에게 사랑과 관심, 배려를 아끼지 말아야 합니다. 더불어 내 잘못에 대해 용서를 구하고, 또한 누군가를 용서하며 깨끗한 마음으로 살아가는 것이야말로 중요합니다. 임종의 순간에 바로 그 옆 자리를 지키는 것, 그 이상으로 말이지요.

삶과 죽음이 하나이며 한 과정이듯, 임종을 지키는 것과 일상의 삶
을 함께하는 것도 하나임을 다시 기억합니다.

7

프란시스코 고야
(자식을 잡아먹는 사투르누스)

그 때를 알지 못하고
살아가는 존재

죽음이란 어느 현존재이든
결국 스스로 떠맡을 수밖에 없는 과제이며,
죽음이라는 것은 그것이 '존재'하는 한, 본질적으로 나의 죽음이다.
게다가 죽음은 그때마다 자기의 독자적 현존재의
존재 자체가 절대적으로 내걸려져 있다는,
그런 독특한 존재 가능성을 의미한다.

– 마르틴 하이데거, 『존재와 시간』

〈자식을 잡아먹는 사투르누스〉(1819–23년)

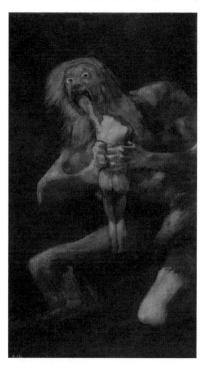

스페인의 대표적인 낭만주의(Romanticism) 화가인 고야(Francisco de Goya, 1746-1828년)는 청각 장애를 겪는 중에도 많은 그림을 남겼습니다. 1792년, 46세 되던 해에 카디스 여행 중 중병에 걸리는데, 흰색 안료(顏料)인 백연을 거의 매일 사용해서 생긴 납중독으로 추정된다고 합니다. 그로 인해 생긴 청각 장애는 일평생 그를 괴롭혔고, 77세에는 완전히 듣지 못하는 상태에 이릅니다. 고야는 1828년 병세가 악화되면서 다시 만날 수 있을지 모르겠다는 내용의 편지를 7명의 자녀 중

유일하게 살아 있는 하비에르에게 보냅니다. 그리고 그 해 4월에 생을 마칩니다.

죽음의 두려움에 사로잡힌 존재

〈자식을 잡아먹는 사투르누스〉는 한 괴물이 아이를 잡아먹는 충격적인 장면입니다. 검은 바탕에 잔인한 괴물의 얼굴과 피 묻은 사체는 누구라도 공포로 느낄 잔인무도한 광경입니다.

아이의 머리와 오른팔은 이미 잘려나갔고, 왼팔이 괴물의 입안에 들어가 있습니다. 아이의 팔과 어깨를 따라 피가 흐릅니다. 양손으로 아이를 움켜쥔 괴물의 손과 굽힌 다리는 온 힘을 다 모으고 있음을 짐작케 합니다(도판 A).

괴물과 아이는 크기에 있어서도 큰 차이를 보입니다. 괴물은 압도적으로 크고 아이는 인형처럼 작습니다. 괴물은 압도적인 힘으로 아이를 파괴하며 먹어치우고 있습니다(도판 B). 그런데 이 괴물의 얼굴에는 또 다른 두려움의 그림자가 보입니다. 크게 부릅뜬 눈에서, 왠지 우울해보이는 얼굴에서 그런 느낌이 전해집니다(도판 C).

고야는 〈검은 그림〉 연작을 '귀머거리의 집'(Quinta del sordo)이라고 불리는 마드리드 근교의 만자나레스(Manzanares) 별장에 그립니다. 〈자식을 잡아먹는 사투르누스〉도 이 연작 중 하나입니다. 이 별장은 72세의 나이에 은둔생활을 하려고 구입한 곳입니다.

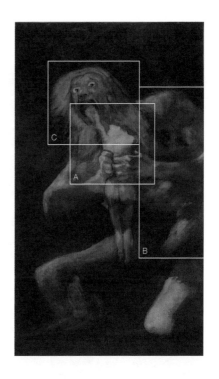

고야는 1820년부터 1823년까지 이 별장에 커다란 두 방의 벽에 회반죽을 입히고 14점의 벽화를 그렸습니다. 작품은 대부분 검정과 회색, 흙색의 어두운 색깔로 그렸고 묘사된 장면에는 기괴한 모습의 인물이 우울한 분위기를 자아냅니다.

그는 청각장애에도 자신이 표현하고 싶은 것을 자유롭게 벽면에 표현했습니다. 오늘날 프라도 미술관(Museo Nacional del Prado)에서 볼 수 있는 이 연작은, 데를랑제 백작이 1874년에 별장을 구입한 후 벽에서 떼어내어 캔버스에 옮긴 것이라고 합니다.

〈운명〉(1819–23년),
〈두 노인〉(1821–23년), 〈개〉(1820–23년)

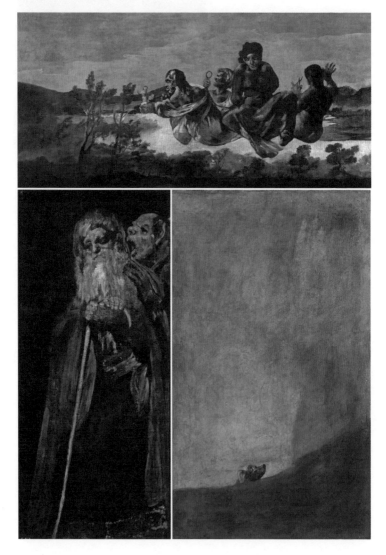

그림에 등장하는 괴물 사투르누스(Saturnus)는 그리스 신화에 나오는 농경과 계절의 신인 크로노스(Chronos)를 가리키는 로마식 이름입니다. 그는 언젠가 아들 중 하나가 자신의 왕위를 빼앗을 것이라는 예언을 들었습니다. 이 후로 아들이 태어날 때마다 먹어치웠습니다. 하지만 결국 숨어서 목숨을 건진 아들 제우스(Zeus)가 아버지를 공격하고 스스로 최고의 신이 됩니다.

아마도 두려움에 찬 괴물의 얼굴은 자기 자식이 자신의 왕위를 빼앗으리라는 두려움 때문인 듯합니다. 그 날이 언제 올지 모르니 더 두렵습니다. 항상 불안을 안고 살아가는 삶, 그것은 삶의 시간을 잡아먹는 고통스러운 삶입니다. 언제일지 모르는 죽음의 날을, 아무 일도 하지 못한 채 손가락만 꼽으며 헤아리고 있는 것만큼 불행한 삶입니다.

죽음의 폭력성 앞에 드러나는 인간의 유한성

고야는 1780년 마드리드 왕립아카데미 회원이 된 후, 스페인 왕 카를로스 4세(Carlos IV)의 수석 궁정화가로 활동합니다. 그는 나폴레옹의 스페인 침략과 스페인 내 정치적 혼란에서 인간의 광기와 잔혹성, 무지와 공포 그리고 환멸을 경험했습니다. 프랑스를 비롯한 이웃 나라들과 달리 여전히 낙후된 모습을 보이는 스페인, 특히 대중의 무지를 이용해 마녀사냥을 일삼던 교회와 왕정을 비판하며 이러한 부조

〈1808년 5월 2일〉(1814년),
〈1808년 5월 3일〉(1814년), 〈까막잡기〉(1791년)

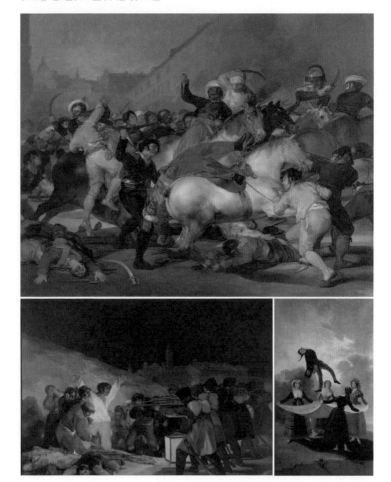

리한 현실과 야만성 그리고 강압적인 탄압에 대한 강경한 메시지를 그림을 통해 전했습니다.

초기에는 원색의 풍경화를 그렸습니다. 후에는 빛과 어둠, 공간의 처리 그리고 얼굴과 신체를 변형하는 방식을 통해 어둡지만 강렬한 이미지의 그림으로 인상주의 화가와 20세기 등장한 현대적인 미술 사조에 영향을 미쳤습니다. 그는 신화와 성서, 축제와 민간 행사를 풍자함과 동시에 인간의 어두운 내면과 어리석음, 고독과 죽음도 표현했습니다.

1808년 나폴레옹의 프랑스군이 스페인을 침공합니다. 탐욕스러운 재상 고도이(Manuel de Godoy)의 학정에 시달리던 시민들은 나폴레옹을 받아들이지만 나폴레옹은 동생 조제프 보나파르트(Joseph-Napoléon Bonaparte)를 왕으로 세웁니다. 이에 그해 5월 2일 마드리드 시민이 항거하자, 프랑스군은 무차별 학살을 자행합니다. 이 과정에서 수많은 시민이 죽습니다.

고야는 자신이 직접 목격한 이 사건을 〈1808년 5월 2일〉과 〈1808년 5월 3일〉 두 편의 연작으로 그립니다. 붉은 피와 어두운 배경, 칼을 휘두르는 사람과 공포에 떠는 사람 그리고 두 팔을 벌려 이 비극을 자신의 온몸으로 막아내려고 서 있는 사람의 모습까지 학살의 현장과 그 참혹한 실상을 사실적인 묘사로 담았습니다. 고야는 사라고사(Zaragoza) 민병대에 참여해 전쟁의 실상을 스케치와 소품으로도 남깁니다.

인간에게 죽음은 언제 찾아올지 모르는 두려움입니다. 죽는다는 것이 철학적으로나 심리학적으로 또 의학적으로, 미화되거나 아름답게 표현될 수도 있습니다. 하지만 죽음의 현장을 직접 목격해봤다면 또는 죽음의 순간에 직면해봤다면, 그 참혹함과 고통에 어쩔 줄 몰라 하는 것이 보다 자연스러운 반응입니다. 심지어 자신이 누군가에 의해 언제 죽을지 모른다고 한다면, 그에게 매일매일은 참 고통스럽겠지요.

시신을 수습하거나 다루는 일을 하는 사람의 경우도 마찬가지입니다. 매번 시신을 보기에 죽음 그리고 죽음과 관련된 감정에 무감각해질지 모른다고 추측하기 쉽지만, 실제는 그렇지 않다고 합니다. 그런 경우에도 역시 죽음은 언제나 낯설고 등골이 오싹한 경험이라고 어려움을 토로합니다. 더욱이 전쟁이나 자연재해와 같은 많은 사람이 한꺼번에 죽는 사건의 비참함이란 말로 다 설명할 수 없는 끔찍한 일이지요.

죽음이 팽배한 곳에서
더욱 도드라지는 생명

영화 〈덩케르크〉(Dunkirk, 미국/2017)는 제2차 세계대전 당시인 1940년 5월 26일부터 6월 4일까지 프랑스 북부 덩케르크 해안에서 진행된 연합군 철수 작전을 다룹니다. 독일군의 진격으로 퇴로가 막힌 영국군을 비롯한 연합군은 최소한의 희생을 치르고 영국으로 철수합

니다.

이 영화는 '해변'과 '바다', '하늘'에서 벌어지는 전쟁의 상황을 교차해서 보여줍니다. 영화에 등장하는 군인들은 어디에 있든지 죽음을 마주합니다. 덩케르크 '해변'을 배경으로는 보이지 않는 적에게 포위된 채 어디서 총알이 날아올지 모르는 위기의 일주일을 보여줍니다. '바다'에서는 군인들의 탈출을 돕기 위해 배를 몰고 덩케르크로 향하는 한 시민의 하루를 그렸습니다. 그리고 '하늘'에서는 비행이 가능한 한 시간 동안, 적의 전투기를 추락시키는 임무를 맡은 비행기 조종사에 대한 내용이 그려집니다.

이런 예측할 수 없는 상황에서 시시각각 가까이 다가오는 죽음의 공포와 두려움이 영화 전면에 깔려 있습니다. 영화 속에 들어가 저들을 구해내고 싶은 간절한 마음이 들 정도입니다. 삶을 간절히 구하지만, 죽음의 그림자가 새까맣게 몰려오는 그런 광경입니다.

이 영화는 전쟁의 참혹함을 과장 없이 그대로 보여주는 어둡고 슬픈 영화처럼 보입니다. 아무런 영웅적 인물도 등장하지 않는 무미건조한 영화로도 느껴집니다. 하지만 한 사람의 병사라도 더 살려내려는 간절한 노력과 자신의 목숨을 대신 내어주는 희생이 장면마다 있어 절대적인 절망은 아닙니다. 오히려 죽음을 넘어서는 생명의 가치가 두드러집니다. 한 사람 한 사람의 생명이 고귀함을, 그것을 지켜내는 것이 숭고한 일임을 깊이 일깨워줍니다.

영화의 마지막 장면, 철수 작전으로 간신히 살아 돌아온 엉망이 된

병사들을 시민들이 환영하며 맞이합니다. 병사들은 자신들을 맞아
주는 이런 인파가 어리둥절하기만 합니다. 그래서 이렇게 반문합니
다. "그냥 살아서 돌아온 것뿐인데요?"

그러나 그들은 부모의 마음으로, 한 가족의 심장으로 이들을 맞이
하며 이렇게 대꾸하지요. "그거면 충분해!"

죽음을 인식하는 것은 삶의 시간이 한정되어 있음을 다시금 확인
하는 것입니다. 매일의 삶이란 결국 시간을 먹으며 이어가는 삶이기
에, 주어진 시간 이후에는 모든 것을 내려놓아야 하는 마지막이 있음
을 인정하고 오늘을 사는 것이 삶의 지혜이겠지요.

지금의 건강도 재산도 지식도 관계도 결코 영원하지 않습니다. 조
금씩, 때로는 갑자기 사라지기도 하고 나도 모르는 사이에 점차 소멸
해 버리기도 합니다. 그것이 인간 존재가 안고 있는 실존적 특성이며
또 우리 삶의 시간, 인생입니다. 그래서 남은 삶이라는 시간의 빈 그
릇에 무엇을 채워야 할지 아는 것은, 죽음의 때를 알고 살아가는 이
들에게 허락된 삶의 지혜입니다.

〈옷을 입은 마야〉(1800−07년),
〈마이바움〉(1816−18년)

8

아놀드 뵈클린 〈바이올린을 켜는 죽음과 함께하는 자화상〉

죽음 앞에서도 당당하게

죽음이 뭐라는 걸 알게 되면,
사람들은 더 이상 죽음을 두려워하지 않을 게다.
그리고 죽음을 두려워하지 않으면,
아무도 사람들의 인생을 훔칠 수 없지.

– 미하엘 엔데, 『모모』

〈바이올린을 켜는 죽음과 함께하는 자화상〉(1872년)

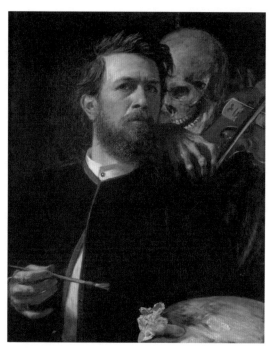

붓과 팔레트를 든 화가의 등 뒤에서 해골이 바이올린을 켜고 있습니다. 그러면서 화가의 귀에 대고 무언가 속삭이는 것 같습니다. 그런데 이런 상황에서 화가는 해골, 죽음의 등장에 두려워하거나 놀라기보다는 아무렇지도 않은 듯 익숙하고 당당한 표정입니다. 이미 다 알고 있다는 듯이 말이지요.

인생의 한계와 덧없음을 상징하는 '바니타스'(Vanitas) 주제의 그림을 연상시키는 이 그림은 뵈클린 본인을 그린 자화상입니다.

화가는 죽음이 무섭고 두려워 벌벌 떨거나 반대로 죽음이 가까이 있음을 알지 못한 채 정신없이 살아가는 모습이 아닙니다. 죽음 앞에서도 당당한 화가 자신의 모습을 담아냈습니다. 낭만주의 시대의 스위스 화가 아놀드 뵈클린(Arnold Böcklin, 1827-1901)의 그림 〈바이올린을 켜는 죽음과 함께하는 자화상〉입니다.

뵈클린이 겪은 사랑하는 이들의 죽음

뵈클린은 유럽 북부의 여러 지역을 돌아다니며 그림을 그렸는데, 특히 이탈리아 풍경에 큰 영감을 받아 그리워하며 자주 드나들었다고 합니다. 그리스 신화를 내용으로 한 회화도 많이 그렸습니다. 초기에는 주로 지중해의 아름다움과 고대의 영웅을 그리다가 후기에는 기괴한 생물이나 난해한 알레고리를 담은 어두운 분위기의 풍경화도 그렸습니다.

한동안 출세작이 없어 생활고와 가난에 허덕였으며, 페스트, 콜레라, 장티푸스 등 각종 질병으로 12명 중 6명의 자녀와 부인을 잃었습니다. 마지막 20년은 좀 난해한 그림을 상당수 그렸는데, 그중에 〈죽음의 섬〉이 있습니다.

서양문화사를 강의해온 나카노 교코는 『무서운 그림2』에서, 젊어서 남편과 사별한 마리 베르나가 남편 기일을 맞아 추모 그림을 의뢰해서 그린 것이라고 합니다. 베르나는 뵈클린의 그림을 마음에 들어

〈죽음의 섬〉(1880년/첫 번째 버전), 〈죽음의 섬〉(1883년/세 번째 버전),
〈삶의 섬〉(1888년)

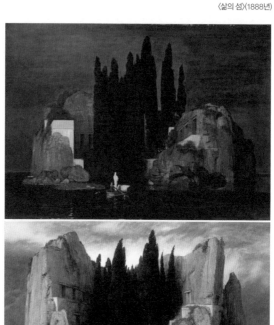

했고 〈추모를 위한 그림〉이라고 이름 붙였습니다. 〈죽음의 섬〉이라
는 이름은 이후 화상에 의해 붙여진 것이라고 합니다.

　이 그림이 죽음과 관련되었다는 것은 섬으로 들어가는 작은 배에
서 짐작할 수 있습니다. 그 배에는 흰옷을 입은 사람과 그 앞의 흰 천
을 덮은 관 같은 것이 보입니다. 짙은 색의 큰 나무를 둘러싸고 있는
돌 벽으로 된 섬은 마치 큰 관처럼 보입니다. 그 안으로 들어가는 배
는 과녁을 향해 날아가는 화살처럼, 낮은 곳으로 향해 흘러가는 물처
럼, 어둠으로 자연스럽게 흘러 들어갑니다. 죽음은 누구도 회피할 수
없는 필연적으로 이르게 되는 과정임을 보여줍니다.

　같은 제목의 조금씩 다른 다섯 개의 그림이 있는데, 불편한 주제인
죽음에 대해 다양하게 표현한 것이 신기합니다. 이 그림들은 아마도
가족의 죽음이라는 개인적인 체험이 바탕이 되어, 죽음의 문제를 깊
이 생각하다 그 이해와 의미를 풀어내면서 그린 것으로 보입니다. 그
의 그림 중에는 제목이 정반대인 〈삶의 섬〉도 있습니다.

무참히 숨을 죄여오는
죽음의 사신

뵈클린의 〈페스트〉는 죽음의 현장을 담았습니다. 흑사병이 창궐하
던 14세기 모습을 충분히 짐작하게 하는 그림입니다.

　해골과 긴 낫, 검은 옷을 입은 죽음이 괴물을 타고 마을 골목을 날
며 사람들을 죽음에 이르게 합니다. 그 괴물의 정체는 페스트입니

〈페스트〉(1898년)

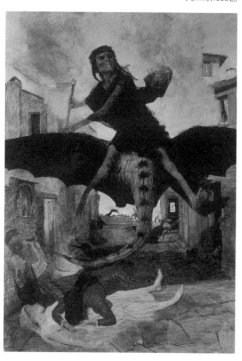

다. 그림의 중앙 전체를 덮고 있는 괴물의 날개와 그 위에 올라 탄 사신(死神)은 죽음의 압도적인 힘과 영향력을 보여줍니다. 농부가 낫을 휘둘러 곡물을 거두듯, 죽음이 무심한 표정으로 흔드는 낫에 사람들이 쓰러집니다. 또 입에서 내뿜는 하얀 증기에 따라 골목 곳곳에는 주검이 널브러져 있습니다.

화면 앞에 빨간 옷을 입은 여인이 하얀 옷을 입은 여인의 시신 위에 쓰러져 있습니다. 골목을 따라 문이 열린 집들이 보이고 그 앞 검

은 형상은 흑사병으로 죽은 시신 같습니다.

14세기 유럽 전역을 휩쓴 페스트는 유럽 인구의 1/3을 앗아갔습니다. 그러니 그 당시 사람들이 느꼈을 공포와 두려움은 상상을 초월하는 것이었겠지요. 사람들은 죽음의 신이 쏜 화살에 맞으면 페스트에 걸린다고 믿었습니다. 서서히 감염되는 질병과 달리 쥐떼가 옮긴 이 병은 집이나 길에서 순식간에 수많은 사람을 감염시켜 죽음에 이르게 했습니다.

이러한 시대를 배경으로 쓰인 소설이 보카치오(Giovanni Boccaccio)의 『데카메론』(Decameron)입니다. '데카'는 10일, '메론'은 이야기라는 의미로, 열흘간의 이야기라는 뜻입니다. 흑사병으로 가족을 잃은 이들이 흑사병을 피해 피렌체가 내려다보이는 피에솔레(Fiesole) 언덕의 별장에 모였습니다. 그곳에 모인 젊은 귀부인 7명과 귀족청년 3명 도합 10명의 남녀는 열흘 동안 이야기를 나눕니다. 그 100편의 이야기가 『데카메론』입니다.

10명 중의 한 명이 그 날의 진행자가 되어 주제를 던져주면 주제에 맞게 돌아가며 말합니다. 이야기의 주제로는 고난 끝에 행복을 찾는 이야기, 역경을 이겨낸 연인의 이야기, 재치로 위기를 모면한 이야기, 기발하게 상대를 조롱하는 이야기 등이 있습니다. 그리고 이야기가 다 끝나면 춤과 노래를 부르며 하루를 마무리합니다.

죽음의 공포를 피해 모인 사람들의 이야기라 우울할 것 같지만 전체적인 분위기는 밝고 유쾌합니다. 그렇게 공포를 이기려고 했던 것

같습니다. 또한 이들의 이야기에는 삶과 죽음에 대한 성찰이 담겨 있습니다. 죽음에 이르는 전염병으로 인해 불거진 혼란에 한없이 나약해지는 인간의 모습도 그려냅니다.

그 당시 끊임없이 죽음과 접해야 했던 상황에서 귀족들은 우아한 예절, 성대한 잔치, 현란한 의상 등 비현실적인 세계로 도피하려 했습니다. 반면 대부분의 시민들은 대중적 구경거리, 예를 들어 흙탕물에서 거지들이 돼지를 모는 장면을 구경하며 즐기는 것 등에서 위안을 얻었습니다.

흑사병이라는 역사적인 사건에서 전혀 다른 한 인간을 만납니다. 그것은 죽음의 공포에 벌벌 떨며 한없이 나약해지고 볼품없는 인간, 동시에 정반대로 그 공포를 이겨내고 새로운 삶의 길을 열어가는 인간입니다.

죽음 앞에서도
당당하게

오늘날 의학기술의 발달로 이전까지 많은 사람을 죽음으로 몰고 갔던 여러 질병이 정복되었습니다. 하지만 이제까지 없었던 새로운 질병이 여전히 수많은 사람을 또 다시 죽음으로 몰고 갑니다. 메르스 (중동호흡기증후군)와 에볼라 바이러스, 2020년 세계를 강타한 코로나19와 같은 것들이지요. 그리고 때로 죽음에 이르기까지 고통의 기간은 더 길어졌습니다.

그래서 '존엄한 죽음' '좋은 죽음'처럼 고통 없이 평온하게 맞이하는 준비된 죽음에 대한 관심이 높아졌습니다. 심리학자 로버트 카스텐바움(Robert Kastenbaum)은 좋은 죽음의 특징으로, '통증을 비롯한 고통스러운 경험이 최소화되는 죽음' '죽음의 수용을 통해서 죽음을 숭고한 영감의 경험으로 받아들이는 죽음' '심리적 또는 영적인 여행의 목적을 성취하는 죽음' '마지막 순간까지 좋은 삶을 유지하는 죽음' '죽어가는 사람과 가족 및 친구들이 서로에게 긍정적인 감정을 경험하는 죽음'을 제시합니다.

남녀노소, 신분이나 그 무엇에도 예외 없이 찾아오는 죽음에 대해 우리는 '아는 것'과 '모르는 것'이 있습니다. 언제 죽을지, 어디서 죽을지, 어떻게 죽을지에 대해서는 전혀 모릅니다. 어느 누구도 알 수 없습니다. 많은 이들이 알아내려 했고 또 통제하려고 했지만 그런 모든 노력은 수포로 돌아갔습니다.

반면 죽음과 관련해 아는 것도 있습니다. 누구나 다 죽는다는 것, 대신 죽어줄 수 없다는 것, 미리 경험할 수 없다는 것, 아무도 피할 수 없다는 것 말이지요. 그런데 이 역시 모른다는 것과 일맥상통해 보입니다.

죽음 준비가 필요하고, 준비까지는 아니더라도 죽을 수 있음을 사유하는 것이 중요한 이유가 여기에 있습니다. 모르는 일이 갑자기 일어났을 때의 두려움과 불안감을 경감시킬 수 있으니까요. 동시에 죽

음을 알 때 오늘을 어떻게 살지에 대해서 자연스럽게 생각하게 됩니다. 죽음이야말로 내가 누구인지 깊이 성찰하게 되는 가장 중요한 삶의 현장입니다. 이 성찰로부터 죽음 앞에서도 당당하게 존엄을 지키며 죽음을 맞이할 수 있습니다.

Last Scene 1.
나의 그림 속 죽음 이야기＊과거

/

과거에 경험했던 누군가의 죽음, 가까운 사람의 죽음이든 개인
적인 안면이 없는 누군가의 죽음이든 죽음과 관련된 기억에 어
떤 것들이 있습니까? 조금은 부담스러운 장면일 수도 있고 따뜻
한 기억이 묻어 있는 순간일 수도 있을 텐데, 그때를 떠올리며
생각나는 것들을 형식에 구애받지 말고 자유롭게 적어봅시다.
그리고 그때의 현장 모습이나 그 상황의 느낌 등을 나만의 그림
으로 표현해봅시다.

PART 2.

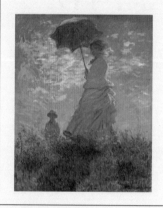

죽음으로
인해
선명해지는 삶

죽음을 기억하라

1

이그나시오 데 리에스 〈생명의 나무〉

삶의 뿌리를 깊이 들여다보면

죽어가는 환자의 곁을 지키는 치료사가 된다는 것은
이 광활한 인류의 바다에서 개별 인간의 고유함을
우리에게 일깨우는 것이다. 그것은 인간의 유한함,
우리 삶의 유한함을 우리에게 일깨우는 것이다.

─ 엘리자베스 퀴블러-로스, 『죽음과 죽어감』

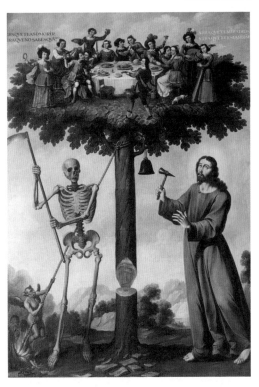

곧 쓰러질 것 같은, 생명이 다한 나무 위에서 잔치가 벌어졌습니다.
지금의 위기 상황을 아는지 모르는지, 남녀가 어울려 여흥을 즐기고
있습니다. 그뿐입니다(도판 A).

그런데 그림 왼편의 해골은 낫을 들고 있습니다. 마지막 한 번만
휘두르면 나무를 쓰러트리기에 충분해 보입니다. 작은 악마는 그 옆
에서 긴 막대로 나무를 흔들며 쓰러트리는 것을 돕습니다(도판 B).

 그때 한 남성이 망치로 종을 치려 합니다. 이 절박한 위기 상황을 알리기 위함입니다. 마음 같아서는 큰 종을 좀 더 큰 망치로 쳐서 제대로 경고해주면 좋으련만, 전혀 그렇지 않습니다. 오직 들을 수 있는 사람만, 또 준비된 사람만 듣게 될 정도의 작은 종과 망치입니다(도판C). 그런데 여기서 오히려 심판의 급박함과 엄중함이 느껴집니다. 스페인 화가 이그나시오 데 리에스(Ignacio de Ries, 1612-1661)의 〈생명의 나무〉입니다.

인간 안목의 한계를 넘어
보게 하는 '메멘토 모리'

이그나시오 리에스는 바로크 양식의 스페인 화가로 네덜란드 플랑드르 지방에서 태어나 스페인 남서부의 세비야에서 주로 활동했습니다. 카라바조(Caravaggio)와 렘브란트(Rembrandt)로 대표되는 바로크 미술은 균형과 대칭이라는 이상적인 형태를 추구한 르네상스와, 이어서 등장한 전형적인 형식에서 벗어나려는 매너리즘(Mannerism) 뒤에 등장했습니다. 그래서 웅장함과 함께 드라마나 연극 같은 극적이고 풍부한 감성과 생동감, 빛과 어둠의 대비를 특징으로 합니다.

리에스는 역동적인 구성과 생생한 색감의 화가 루벤스(Rubens), 종교적 그림과 정물로 유명한 스페인 화가 주바란(Zurbarán), 사실적인 인물 묘사와 일상을 그린 스페인 화가 무리요(Murillo)의 영향을 받았습니다.

인간은 현상을 제대로 보는 데, 현실을 정확히 아는 데, 한계가 많습니다. 우선 무지 때문입니다. 지금이 어떤 상황인지 전혀 모르는, 예상도 하지 못 하고 짐작도 못 하는 경우입니다. 뭘 모르는지 모르는 것이지요. 또 보기는 보아도 잘못 보는 경우도 있습니다. 엉뚱하게 보거나, 일부만 보고는 왜곡해서 전부를 봤다며 내심 당당하게 행동하는 경우입니다.

그리고 하나 더, 현상을 내가 원하는 대로 합리화하는 경우에는 제대로 된 현실을 직시하기 어려워집니다. 자신의 결점을 감추고 현실

의 불만족과 불안감을 무마시키려는 것이 이에 해당합니다. 이 모든 것이 우리를 잘못된 판단으로 이끕니다.

'메멘토 모리'(Memento Mori), 라틴어로 '죽음을 기억하라'는 뜻입니다. 옛날 로마에서는 원정에서 승리를 거두고 개선하는 장군이 시가행진을 할 때, 노예를 시켜 행렬 뒤에서 큰 소리로 메멘토 모리를 외치게 했다고 합니다. '전쟁에서 승리했다고 너무 우쭐대지 말라. 오늘은 개선장군이지만, 너도 언젠가 죽는다. 그러니 겸손하게 행동하라'는 메시지를 전하게 한 것이지요.

이처럼 죽음을 기억하면 오늘을 제대로 보며 읽을 수 있습니다. 죽

〈대천사 성 미가엘〉(1650–55년경)
〈동방박사의 경배〉(바르톨로메 무리요, 1655–60년)

음을 기억할 때 겸손해지고 단순해집니다. 죽음 앞에서는 과장하거나 보기 좋게 치장하는 것도 무의미하니까요. 그렇게 마음을 비우고 눈을 깨끗하게 해야 오늘이 제대로 보입니다. 내일도 바르게 전망할 수 있습니다. 이것이 죽음을 생각하고 준비하며 기억해야 할 이유이고 우리에게 주는 유익입니다.

죽은 자가
산 자에게 전하는 경고

14세기부터 17세기까지 유럽 전역에 다양한 형태로 확산되어 있던 '세 명의 산 자와 세 명의 죽은 자' 이야기가 있습니다. 이 이야기에서 화려한 옷을 입은 세 사람이 사냥을 가다가 우연히 세 명의 죽은 사람을 만납니다. 산 사람들은 왕이나 귀족과 같은 높은 신분의 사람입니다. 그런데 이들이 만난 세 명의 죽은 사람은 시체 상태로 관에 누워 있거나 뼈가 드러난 해골의 상태입니다.

여기서 죽은 자가 산 자에게 말을 건네며 대화가 시작됩니다. 죽은 자는 산 자가 부, 권력, 젊음에 취해 인생을 탐닉하며 신께 순종하지 않는다고 지적합니다. 또한 우리도 과거에는 당신들과 같았지만, 당신들도 머지않아 우리처럼 될 것이라고 말합니다. 언제 찾아올지 모르는 죽음을 피할 수 없다는 사실을 알려주며 지옥의 고통과 심판을 대비해 선행하며 살 것을 당부합니다.

이 전설과 관련된 벽화 〈세 명의 산 자와 세 명의 죽은 자〉는 이탈

〈세 명의 산 자와 세 명의 죽은 자〉(14세기)
〈세 명의 산 자와 세 명의 죽은 자〉(드레스덴 기도서의 저자, 1480–85년경)

리아 수비아코의 사크로 스페코(Sacro Speco) 수도원에 그린 프레스
코화입니다. 이곳은 6세기 수도원의 아버지로 불리는 성 베네딕트가
3년간 살았다고 전해지는 동굴이 있던 곳입니다.

　일본 건설기계 분야 대기업 고마쓰의 전(前) 사장 안자키 사토루
는 81세인 2017년 11월, 담낭암 진단을 받은 뒤 니혼게이자이 신문
에 이런 광고를 냈습니다.

감사의 모임 개최 안내
저 안자키 사토루는 10월 초 몸 상태가 좋지 않아서 병원에서 검사를 받아
보니 예상치 못하게 담낭암이 발견되었습니다. 게다가 담도, 간장, 폐 등
에 전이돼 수술은 불가능하다는 진단을 받았습니다. 저는 남은 시간을 삶
의 질을 우선시하고자 다소의 연명효과가 있겠으나 부작용 가능성도 있

는 방사선이나 항암제 치료는 받지 않기로 했습니다. … 아직 기력이 있을
동안 여러분에게 감사의 마음을 전달하고자 아래와 같이 감사의 모임을
열고자 하니 참석해주시면 저의 최대의 기쁨이겠습니다. 회비나 조의금
은 불필요하며 복장은 평상복 혹은 캐주얼복으로 해서 와주십시오.
_중앙일보(2017. 12. 13일자)

'생전 장례식'을 열겠다고 밝힌 것입니다. 신문 광고 약 3주 뒤에
도쿄 시내 한 호텔에서 '감사의 모임'이라는 이름의 생전 장례식이
열렸고 약 1천여 명이 모였다고 합니다. 모임은 안자키 본인이 기획
하고 준비했습니다. 행사장은 지인들과의 추억이 담긴 사진으로 꾸
며졌습니다. 휠체어를 탄 그는 테이블을 돌면서 한 사람 한 사람 악
수하며 인사를 나눴고 감사의 마음을 전했습니다.

인간 본연의 삶에
집중하게 하는 것

우리는 생애의 중요한 순간들을 대부분 가족 그리고 이웃과 함께합
니다. 돌잔치가 그렇고, 결혼식이 그러하며 환갑잔치가 그렇습니다.
그러나 죽음만큼은 함께하지 못하지요. 당사자는 아무와도 이야기
하지 못하고 교감도 할 수 없습니다. 그런 의미에서 생전 장례식은
자신의 죽음을 가족과 함께하고 싶고 사랑의 관계를 계속 이어가고
싶은 마음에 나온 것이라 생각됩니다.

일반적으로 살아 있는 사람은 죽음에 대해 좀처럼 생각하지 않고 살아갑니다. 사는 것과 관련해서 할 고민도 많고 해야 할 일도 많으니 죽음까지 생각해야 하냐고 물을 수 있습니다. 그러나 죽음은 삶의 연장선 상에 있기에, 살아 있는 중이라도 죽음을 의식하는 것은 삶을 바르게 이끄는 데 도움을 줍니다. 자기 자랑도, 무리한 욕심도, 외식과 허식도 아닌 인간 본연의 삶에 집중하도록 이끌기 때문입니다.

일본에 귀화한 독일인 신부 알폰스 데켄 박사는 생사학(生死學)의 대가로, 40여 년간 도쿄 죠치 대학에서 인류학 및 일반 시민들을 대상으로 생사학 강의를 했습니다. 데켄 교수는 대학 시절 뮌헨에서 공부할 때, 병원에서 봉사활동을 하던 어느 날 밤을 평생 잊지 못합니다. 그날 당직 의사로부터 말기 암 환자 곁에 있어 줄 것을 요청받았습니다. 그때의 경험을 『잘 살고 잘 웃고 좋은 죽음과 만나다』(よく生きよく笑いよき死と出会う)에서 소개합니다.

그는 비록 의사의 요청에 수락은 했지만, 언제 죽을지 모르는 환자

〈사랑과 죽음〉(칼세도니오 레이나, 1881년)

와 도대체 무엇을 하면 좋을지, 어떤 대화가 의미 있을지 좀처럼 알 수가 없었습니다. 환자는 30대 남성으로 동독에서 서독으로 망명해서, 서독에는 친척이나 가족이 없었습니다. 그런데

이제 죽음을 맞이할 순간이 되었던 것입니다.

고민만 하던 그때, 레코드 음반을 틀자는 생각이 들었고 모차르트의 〈레퀴엠〉을 조용히 틀어놓기로 했습니다. 아름다운 선율이 환자의 마음을 온화하게 해줄지도 모른다는 생각이 들었기 때문이지요. 다행히 환자도 좋아했습니다. 그리고 그와 같이 기도했습니다. 그렇게 보낸 세 시간은 그의 인생에서 정말 가장 긴 시간이었고 동시에 삶과 죽음에 대해 진지하게 생각했던 시간이었습니다. 그 순간, 앞으로 생사학을 평생의 과제로 삼자고 결심했다고 합니다. 말기 암 환자와 함께한 세 시간을 통해 인생이 결정되는 계기를 만난 것입니다.

모든 일에 끝이 있듯, 인생에도 마지막이 있고 그 마지막이라는 것은 지금까지 삶의 결론이자 귀결입니다. 그 마지막을 인식하는 것이야말로 현실을 투명하게 볼 수 있는 좋은 진단도구가 됩니다. 마지막을 생각한다면 오늘의 모습이 어떠한지 또 어떠해야 할지 고민하게 되는데, 이그나시오 데 리에스의 〈생명의 나무〉는 우리에게 그런 질문을 던집니다.

2

조지 프레더릭 와츠
〈지나감〉

누구나 만날 그 날을 기억하기

죽게 되리라는 사실은 누구나 알고 있지만
정작 자신이 죽을 거라고는 아무도 믿질 않는다 말이야.
만약 그 사실을 받아들인다면 우리는 전혀 다른 사람이 될 텐데.
다시 말하면 일단 죽는 법을 배우게 되면
사는 법도 배우게 된다네.

– 미치 앨봄, 「모리와 함께한 화요일」

〈지나감〉(1892년)

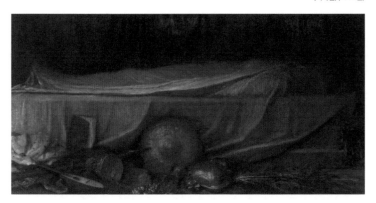

관 위에 반듯한 자세로 뉘인 시신을 넓은 천이 덮고 있습니다. 전체적으로 어두운 배경에, 죽은 이가 기사임을 알 수 있는 방패와 창과 투구 등이 관 앞에 널려 있습니다. 금빛과 은빛으로 반짝반짝 빛나고 새것처럼 보이는 좋은 것들입니다. 그 외에 악기와 책 등 인생의 허무와 헛됨을 표현한 '바니타스'(Vanitas) 주제의 그림에 주로 등장하는 물건이 놓여 있습니다.

갑옷과 전투 장비를 갖추고 근엄하고 당당한 모습으로 말에 올라앉아 있던 기사의 영광스런 시절은 다 지나갔습니다. 영원히 죽지 않을 것처럼 전장을 누비던 그 생명력은 이제 멈춘 상태입니다. 그림의 제목 '지나감'(sic transit)처럼 말이죠. 이 그림은 영국 화가 조지 프레더릭 와츠(George Frederic Watts, 1817 – 1904)의 〈지나감〉입니다.

'지나감'이 전하는
삶의 두 가지 의미

이 그림의 제목인 'sic transit'가 들어간 문구로 "Sic Transit Gloria Mundi"(STGM)가 있습니다. '세상의 영광은 이렇게 시나간다'는 의미입니다.

1409년 알렉산더 5세(Alexander V)가 교황으로 취임하며 교황 즉위식을 진행할 때입니다. 즉위식 행렬주관자는 지팡이를 들고 새로 임명된 교황 앞에서 세 번 무릎을 꿇으며 이렇게 말했습니다. "오, 거룩한 베드로여! 세상의 영광은 어찌 빨리 사라지는지!"(Pater Sancte, sic transit gloria mundi!)

그리고 이 지팡이를 건네면 교황이 받아 사용하게 됩니다. 그래서 이 지팡이의 이름이 바로 'STGM'(Sic Transit Gloria Mundi)입니다. 마지막을, 사라지고 끝날 때를 항상 기억하라는 것이지요. 사라지고 없어질 죽음의 때를 생각함으로, 오늘을 겸손히 그리고 정성을 다해 살라는 것입니다.

'지나감'의 의미를 생각해보면 그 안에서 두 가지 함축된 상징을 발견합니다. 먼저는 앞서 이야기한 지금의 영광과 즐거움이 사라질 때가 있다는 것입니다. 그때가 있음을 알기에, 오늘을 겸허히 살게 됩니다.

동시에 지금의 고통과 슬픔이 사라질 때가 있음도 생각할 수 있습니다. 그것을 믿기에 내일을 기대하며 오늘의 어려움을 감당하는 것

이지요. 일부러 고난을 짊어지는 것이 아니라 어쩔 수 없이 감당해야 할 짐이고 일이라면, 지나갈 때를 기대하는 중에 기다리며 견뎌내는 것입니다.

이렇게 고난이나 고통이든, 영광이나 즐거움이든 지나갈 것임을 깨달을 때 새로운 기회와 가능성을 만날 수 있습니다. 특히 고통의 때라면 지나갈 때를 기다림으로 또 다른 시간을 만날 수 있습니다. 이제 곧 끝나고 이전과는 다른 순간이 펼쳐질 테니까요. 그런 의미에서 죽음도 두 가지 상징을 동시에 가집니다. 슬픔과 고통의 끝이라는 것과 함께, 이전과는 전혀 다른 또 다른 차원의 새로운 시작이라는 의미에서요. 절망과 단절만이 아니라, 또 다른 특별한 만남이라는 차원에서 말이지요.

그러므로 죽음의 두려움과 불안으로부터 무조건 도망치려 하거나 모른 척만 하는 것은 무의미합니다. 오히려 죽을 존재인 것을 인정하며 삶을 살 때 제대로 된 삶을 살게 됩니다. 삶의 시간이 지나고 다가올 죽음을 인식함으로 인간은 비로소 자기 자신이 됩니다. 의미와 가치를 추구하는 삶을 살게 되는 순간은 바로 죽음을 품은 인간 본연의 존재와 만나는 때입니다.

철학자 마르틴 하이데거(Martin Heidegger)는 『존재와 시간』(*Sein und Zeit*)에서 "현존재는 세계 속에 존재하자마자 죽음을 떠맡는 하나의 존재양식이 된다"고 합니다. 즉 세상을 살아가는 인간은 죽음과 서로 떼려야 뗄 수 없는 존재라는 것이지요.

그래서 인간에게 죽음은 단지 생물학적인 죽음만 아니라, 사회적인 관계를 비롯해 다양한 측면에서 영향을 미칩니다. 인간은 죽음이라는 상황에 자신을 둘 때 거기에서부터 내가 누구이고 또 어떻게 살아야 하는지 정직하게 묻게 됩니다.

와츠가 겪은
사랑하는 이들의 죽음

와츠는 영국이 산업혁명의 경제 발전과 함께 대영제국으로 절정기에 달하던 빅토리아 시대(Victorian era, 1837-1901년)에 런던에서 가난한 피아노 제작자의 아들로 태어났습니다. 그가 어릴 때 어머니가 세상을 떠났습니다.

어려서부터 화가로서의 재능이 뛰어나 18세에 왕립예술원에 입학했고, 1843년에는 웨스트민스터 사원 벽화 공모에 당선되는 실력을 발휘합니다. 이후에는 독자적인 예술세계를 구축한 인물로 알려지는데, 남작의 작위를 수여하겠다는 빅토리아 여왕의 제의를 두 차례나 뿌리쳤고 왕립예술원의 원장 자리도 거절했다고 합니다.

와츠의 그림 〈희망〉은 딸이 죽은 후 절망에 빠져 있을 때 그렸다고 합니다. 주변 사람들은 그림의 제목을 '희망'으로 붙인 데 의문을 제기했습니다. 그에 대해 와츠는 '단 하나의 코드로라도 연주할 수 있다면 그것은 희망'이라고 강변했다고 합니다.

실제로 지구로 보이는 둥근 구형 위로 눈을 붕대로 감은 한 여인이

〈희망〉(1886년),
〈시간, 죽음과 심판〉(1900년), 〈미노타우로스〉(1885년)

한 줄 남은 수금에 귀를 기울이며 앉아 있습니다. 눈을 가린 절망적
인 상태이며 어떤 일이 벌어질지 모르는 불안한 상황이지만, 유일한
희망을 상징하는 이 여인은 여전히 악기를 연주합니다. 그 한 줄로나
마 소리를 내려는 듯 정성을 다합니다. 비록 사슬에 묶여 있는 수금
일지라도 말이지요. 이처럼 이 그림은 세상에 희망이 여전히 실재하
고 있음을 생각하게 합니다. 지금의 고통과 어려움 또한 지나갈 것이
니까요.

　와츠는 그림을 통해 사회의 부조리를 드러내기도 했는데, 〈미노타
우로스〉가 그런 그림입니다. 당시 돈 많은 이들 중에는 무료함을 달
래기 위해 어린 여자아이를 탐욕의 도구로 삼는 경우가 있었다고 합
니다. 미노타우로스(Minotauros)는 그리스 신화에서 미노스 왕의 부
인인 파시파에(Pasiphae)가 황소와 관계를 가지고 낳은 괴물입니다.
미노스 왕은 벌로 미노타우로스를 크레타 섬의 미궁에 가뒀고, 해마
다 아테네에서 선발된 7명의 처녀와 7명의 청년을 제물로 바치게 했
습니다.

　그림에서 미노타우로스를 조바심을 갖고 제물을 기다리는 근육질
의 야수로 그렸습니다. 당시 추악한 행위를 일삼는 부자를 빗대어 그
린 것이지요. 이들도 기억해야 할 말입니다. '지나감' 그리고 곧 이르
게 될 죽음을 기억하라는 '메멘토 모리' 말입니다.

언젠가 만날
죽음의 시간을 준비하기

우리는 보통 시간을 '크로노스'(Kronos)의 시간과 '카이로스'(Kairos)의 시간으로 구분합니다. 크로노스의 시간은 물리적인 시간으로 1초, 1분, 1달, 1년과 같이 흘러가는 시간을 의미합니다.

반면 카이로스의 시간은 의미의 시간을 가리킵니다. 특별한 경험의 시간, 예상하지 못한 일들을 만나는 시간, 희생과 대가를 지불하고 얻어지는 시간이 바로 이 카이로스의 시간입니다.

그런데 기억해야 할 중요한 것이 있습니다. 그냥 흘러가는 시간이 아니라 이 의미의 시간, 카이로스의 시간을 통해 우리의 인생이 만들어지고 우리의 인격이 형성됩니다. 비록 그 시간이 고통의 시간이며 고난의 시간이고 감당하기 어려운 시간일지라도 말이지요. 언젠가 지나가리라는 것과 그 끝이 있음을 알고 인내함으로 견뎌내는 중에 말입니다.

그리고 지금 내가 누리는 이 시간이 모두가 누리는 시간이 아니라 내게 특별히 주어진 시간임을 깨닫는다면 진심으로 감사할 수 있습니다. 즐겁고 행복한 순간도 지나감을 알기에 단지 눈에 보이는 것, 손에 잡히는 것만이 아니라 더욱 귀중한 것을 추구하며 살아갈 수 있습니다.

삶 속에서 죽음을 생각하는 것은 여러 유익이 있습니다. 무엇보다 죽음의 자각을 통해 삶의 의미를 생각하게 됩니다. 죽음을 의식함으

로 삶의 제한성, 유일회성, 불가역성을 깨닫습니다. 죽음으로 마감되는 삶의 시간을 돌이킬 수 없고 반복될 수 없음을 알기 때문이지요.

이처럼 한 번 지나간 순간은 다시 돌아오지 않으며 시간이 지날 때마다 삶의 끝이 가까이 옴을 알기에 매 순간이 얼마나 소중한지 발견할 수 있습니다. 물질, 쾌락, 자기만족을 최우선으로 여기는 삶에서 한 발 물러나 가치와 의미를 생각하게 되는 것도 죽음을 생각할 때입니다.

『죽음의 수용소에서』(*Man's Search for Meaning*)의 저자 빅터 프랭클(Victor Frankle)은 아우슈비츠 강제수용소에서 수많은 죽음을 바로 앞에서 목격합니다. 이곳에 있는 모두가 목숨을 잃을 거라는 두려움에 어떻게 해야 살아남을 수 있을지만 생각하던 상황이었습니다. 그런데 그는 이런 환경에서 죽음의 의미를 물었습니다. '이 모든 시련, 옆에서 사람들이 죽어가는 이런 상황이 과연 의미가 있는 것일까?'

그는 이렇게 앞으로 살 수 있을지에 대한 것보다, 여기서의 삶과 죽음의 의미에 대해 물었습니다. 그래서 비록 죽는다 하더라도 그것이 의미가 있는 죽음이라면, 그것으로 충분하다는 답을 얻습니다. 그런데 의미 있는 죽음을 생각하는 것이 지금, 현실에 더욱 집중하게 했습니다. 막연한 미래에 대한 기대감에 자신을 맡긴 것이 아니라, 보다 구체적인 오늘의 삶을 깊이 생각하게 되었습니다. 그것이 오히려 고통의 순간을 버티게 했고 죽음의 순간에서도 품위 있고 단정한

삶을 잃지 않을 수 있었던 비결이었습니다. 그는 이러한 경험을 토대로 로고테라피(logotherapy, 의미치료)의 기본 개념을 만듭니다.

삶의 모든 것이 '지나감'을 깨닫는 중에 가져야 할 한 가지 중요한 것이 바로 죽음을 생각하고 죽음을 잘 준비하는 일입니다. 모든 영광과 기쁨도 죽음과 함께 사라질 것을 기억해야 합니다. 그 끝이 있음을, 마지막 말을 해야 할 때가 있음을 명심해야 합니다.

그러한 준비 중에 우리는 욕심에 끌려가는 것이 아니라, 삶의 의미를 새롭게 발견하고 가치를 추구하는 삶을 살게 됩니다. 그리고 주변 사람에게 진심으로 '고맙습니다' '괜찮습니다' '사랑합니다' '미안합니다'라고 말할 수 있을 것입니다.

3

아드리안 반 위트레흐트 〈바니타스 – 해골과 꽃다발이 있는 정물화〉

헛되지 않을 삶을 위하여

생사의 기장(機長)은 바로 마지막을 맞이하는 사람,
즉 자기 자신입니다. 곁에서 간호하는 사람은 조종사가 될 것입니다.
편안하게 착지하는 법을 아는 기장과 조종사가 늘어날수록
흔들리지 않고 유종의 미를 거두는 착지를 할 수 있습니다.
계속 드넓은 하늘을 비행하고 싶을 수도 있습니다.
하지만 인생의 종착지가 있다는 사실을 안다면
'착지하는 법'에 대해서도 생각해보면 좋겠습니다.

_오츠 슈이치, 『소중한 사람이 죽은 후 후회한 21가지』

〈바니타스-해골과 꽃다발이 있는 정물화〉(1642년)

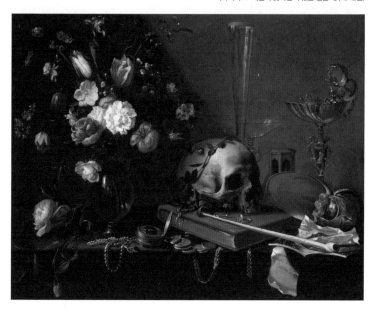

네덜란드 화가 아드리안 반 위크레흐트(Adriaen van Utrecht, 1599-1652년)의 그림, 〈바니타스-해골과 꽃다발이 있는 정물화〉입니다.

　그림 아래쪽의 회중시계와 해골 옆의 모래시계는 점점 다가오는 죽음(도판 A), 꽃병에 활짝 핀 꽃과 시든 꽃은 인간의 젊음이 유한함(도판 B), 해골은 누구나 이르게 될 필연적인 죽음(도판 C), 그리고 담뱃대는 연기처럼 사라지는 인생의 허무함을 의미합니다(도판 D).

'바니타스'의 의미를
생각하기

위크레흐트는 주로 정물화를 그렸는데 물고기와 고기, 야채와 과일, 닭과 칠면조와 오리와 같은 살아 있는 동물과 마구간, 게임이나 사냥 트로피 등을 그림에 담았습니다. 그리고 이런 것들이 함께 등장하는 시장과 주방 장면 또 앞마당 등을 그렸습니다.

그의 작품은 프란스 스니데르스(Frans Snyders)의 영향을 받은 것으로 보이는데, 1640년대 두 화가는 사람, 동물과 함께 다양한 물건, 과일, 꽃, 게임을 묘사하여 풍요를 강조하는 '화려한 정물'

(Pronkstillevens)의 대표자로 평가됩니다.

풍차와 운하, 히딩크 감독으로 인해 친근한 나라가 된 네덜란드에
서는 일찍이 네덜란드의 상징과 같은 꽃인 튤립에 대한 투기 열풍이
있었습니다. 1602년 세계 최초의 주식회사인 동인도회사(Dutch East
India Company)가 설립되고 식민지 국가에서 막대한 자금이 유입되
면서 네덜란드는 엄청난 부를 누립니다. 그 부를 과시하기 위해 당시
오스만 제국(Osman Türk)에서 들여와 재배하기 시작한 희귀 꽃인 튤
립을 앞다투어 구입했습니다.

튤립은 당시 대표적인 부의 상징이었습니다. 심지어 아직 꽃이 피
기 전의 구근(球根)까지 투자하는 열풍이 불었습니다. 하지만 거품이
갑자기 붕괴되면서 큰 사회적 문제가 되었습니다. 〈바니타스-해골
과 꽃다발이 있는 정물화〉에도 튤립이 보이는데, 그림 속 튤립은 이
처럼 부귀영화의 상징과 더불어 그러한 부귀의 헛됨을 동시에 보여
줍니다.

17세기 유럽, 특히 네덜란드를 중심으로 정물화인 '바니타스'
(Vanitas) 주제의 그림이 유행했습니다. '헛됨'을 뜻하는 라틴어 바니
타스는 인생의 덧없음과 죽음을 의미합니다.

구약성서 전도서의 "헛되고 헛되도다. 모든 것이 헛되도다"(바니타
스 바니타툼 옴니아 바니타스)의 첫 단어에서 따왔습니다. 구약성서 전
도서 1장 2절의 내용입니다. "전도자가 이르되 헛되고 헛되며 헛되
고 헛되니 모든 것이 헛되도다."

〈바니타스 상징들이 있는 자화상〉(데이비드 베일리, 1651년),
〈바니타스 정물화〉(피터 클라스, 1630년), 〈담배를 문 해골〉(빈센트 반 고흐, 1885–86년)

바니타스 정물화에 주로 등장하는 사물이나 소품은 삶과 죽음, 신 앙과 겸손이라는 주제에 맞는 상징물로 배치했습니다. 의미 없이 펼쳐둔 것이 아닙니다. 그중 하나가 죽음을 상징하는 '해골'입니다. 인간의 유한성을 대표하는 상징입니다.

예술철학자인 이광래는 『미술과 문학의 파타피지컬리즘』에서 '해골'은 사람의 온기나 숨결이 사라져버린 폐가와 같고 혼이 나간 빈집과 같아서 누군가의 죽음을 증거하는 기호라고 설명합니다.

그 외에 끝을 향해 급하게 흘러가는 유한한 시간을 상징하는 '모래시계와 시계', 곧 사라질 생명을 가리키는 '비누 거품', 타고 있거나 꺼져가는 '양초와 램프', 죽으면 사라질 세속의 권력과 부를 나타내는 각종 '금은보화와 지갑과 왕관', 인생의 유한함과 죽은 뒤 육체의 부패를 보여주는 언젠가 시들 '꽃', 배움과 지식의 유한함을 뜻하는 '책과 지구의', 세상의 즐거움에 내재된 허무를 의미하는 '피리 같은 악기와 그림, 트럼프', 무엇으로도 막지 못할 죽음의 힘을 상징하는 '투구와 창, 갑옷' 등이 여기에 해당합니다.

생명이 있을 때 기억에 남을 의미 있는 날 만들기

생명에게 있어서 영원한 아름다움이란 없습니다. 모든 생명은 언젠가 마지막에 이르고 그 마지막에 이르는 여정은 한편에서는 시들고 사라지는 과정입니다. 그래서 겉으로 보이는 현재의 모습에만 집착

〈생선가게〉(1640년)

하면 절망과 낙심에 빠질 수밖에 없습니다. 그러므로 지금의 아름다
움을 만끽하지만 또 변화의 길을 자발적으로 인정하고 받아들이는
것이 성숙한 삶입니다. 이런 성숙한 삶은 죽음을 인식할 때 도움을
받을 수 있습니다.

　인간은 수많은 한계를 가진 연약한 존재이며 지금 누리는 즐거움
과 아름다움도 언젠가 사라질 것들입니다. 인간만이 아니라, 모든 자
연 만물이 다 그러합니다. 인간은 언제라도 죽음에 이르는 존재임을
한순간도 잊지 말아야 합니다. 그래야 주어진 삶의 시간을 소중하게
여기고 오직 자신의 끝없는 욕망을 채우기에 급급한 삶을 살지 않을
수 있습니다.

영화 〈내가 죽기 전에 가장 듣고 싶은 말〉(The Last Word, 미국/2017)
은 죽은 후에 사랑하는 사람들이 나를 어떻게 기억하게 할지를 생각
하게 하는 영화입니다. 은퇴한 광고회사 대표였던 해리엇은 어느 날
신문에서 어떤 이의 부고기사를 보았습니다. 그런데 그 내용이 매우
못마땅했습니다. 그 순간 자신의 부고기사가 어떻게 쓰일지 궁금해
졌습니다. 그래서 완벽주의이고 까칠한 성격 그대로 사망기사를 미
리 확인하기 위해 부고기사 전문기자인 앤을 고용합니다.

앤은 해리엇의 주변 사람을 만나 부고기사에 쓸 자료를 수집하는
데, 놀랍게도 만나는 모두에게서 저주의 말만 듣습니다. 그래서 완벽
한 사망기사의 필수요소 네 가지를 함께 찾습니다. 그 네 가지는 이
렇습니다. 첫째, 가족들의 사랑을 받아야 한다. 둘째, 친구와 동료들
의 칭찬을 받아야 한다. 셋째, 아주 우연히 누군가의 삶에 영향을 끼
쳐야 한다. 넷째, 다른 사람들과 구분할 수 있는 나만의 와일드카드
를 가져야 한다.

이 요소를 찾고 만들어가는 과정에서 해리엇과 앤은 많은 우여곡
절을 겪습니다. 그런데 이 여정은 해리엇의 인생을 새로 쓰는 특별한
시간이 됩니다. 가족의 사랑을 받고 동료의 칭찬을 들으며 누군가의
삶에 우연히 영향을 끼치는 사람으로 거듭납니다. "좋은 날이 아니
라, 기억에 남을 의미 있는 날을 보내세요. 진실되고 솔직한 하루를
요"라는 영화 속 대사처럼 우리 삶의 날의 의미를 생각하게 하는 영
화입니다.

헛되지 않은
삶에 대해서

오늘날 우리 사회의 소비지상주의, 권위주의, 일명 '갑질'이라는 것
은 바로 이 '바니타스' 의식의 부재로 인한 현상입니다. 죽음 앞의 인
간이라는, 자기 자신을 돌아보지 않는 어리석음의 결론적인 양태입
니다. 우리의 삶이 아름답게 기억에 남을 만한 삶인지는 내 주위에
선하고 아름다운 생각과 마음을 가진 사람들이 있는지 살펴보면 금
방 알 수 있습니다. 내 주위에 나로 인해 인생의 변화를 경험한 사람
이 있는지 둘러보는 것입니다.

또한 지금 내게 주어진 삶의 시간을 의미 있고 가치 있는 일에 사
용하고 있는지 점검해보아도 알 수 있습니다. 우리에게 허락된 생명
의 시간을 소중한 데 사용하는 것이야말로 기억에 남는 삶을 사는 것
이지요. 내가 살아온 모든 시간이 아니라, 진정 의미 있는 시간으로
남는 순간들이야말로 가치 있는 삶의 기간으로 남을 것이기 때문입
니다.

죽음 앞에서의 인간의식이야말로 삶의 바른 선택으로 우리 자신
을 이끌고 그래서 자신을 잃지 않은 존재로 살아가게 합니다. 죽음이
라는 것은 인간이 누구인지, 어떤 존재인지 그 속성을 분명히 보여줍
니다. 그래서 누군가의 죽음의 현장에서 또는 내가 직면한 죽음 앞에
서 인간이 완전하지 않으며 스스로 넘어설 수 없는 한계가 있음을 비
로소 깨닫습니다.

　지금 내 삶의 의미와 가치에 대해서 깊이 들여다보게 되는 순간도 바로 죽음을 생각할 때입니다. 삶의 마지막을 의식하며 나에게 주어진 삶의 빈 시간을 값진 것으로 충실히 채워가는 삶, 여기에 헛되지 않은 삶을 살게 하는 중요한 지혜가 있습니다.

4

한스 홀바인
〈죽음의 춤-상인〉

구두쇠 상인이 가장 싫어하는 것

죽음을 눈앞에 두었을 때, 우리 인간은 누구나 평등합니다.
죽음은 인생의 동반자로 자신을 속이는 게 아니라
자기 자신과 마주하기 위한 거울이라 할 수 있습니다.
이 세상에서 인간으로서 생명을 영위하며 살아가는 이상
우리는 누구라도 자신이 지니고 있는 전부를 활용하여
마지막 순간까지 보다 바람직하게 사는 방법을
추구해야 한다고 생각합니다.

– 알폰스 데켄, 「죽음을 어떻게 맞이할 것인가」

〈죽음의 춤-상인〉(1526년경)

그림 속 상인은 죽음이 바로 앞에 와 있지만, 전혀 신경 쓰지 않는 눈
치입니다. 그보다 자신의 돈을 가져가는 것을 막기 위해 손을 들고
안간힘을 씁니다. 탁자 위에 돈이 잔뜩 쌓여 있고 그 아래 상자에도
무엇인가 가득해 보이지만 말이지요. 죽음이 왜 왔는지, 언제 왔는
지, 무엇을 하는지, 이후 어떤 일이 일어날지 상관없어 보입니다. 독
일 화가 한스 홀바인(Hans Holbein the Younger, 1497 - 1543)의 〈죽음
의 춤〉 연작 중 '상인'입니다.

춤추는 죽음이 전하는
죽음의 일상성

해골은 죽음을 상징하는 대표적인 상징물입니다. 해골 그림 하나면 죽음의 상태뿐만 아니라, 죽음이 임박한 상황까지도 보여줍니다. 그래서 위험한 물건을 가리키거나 조심해야 함을 알릴 때 해골을 그려 놓습니다. 또 사악함과 무서운 존재라는 것을 강조하기 위해서 사용되는 것도 해골 그림입니다. 죽음을 상징하는 해골은 종종 낫을 들거나 하는 형태로 두려움을 표시합니다.

해골이 주인공으로 등장하는 그림인 〈죽음의 춤〉(Danse Macabre, dance of death)은 중세시대부터 교회나 수도원 혹은 공동묘지의 벽에 다양한 형태로 그려졌습니다. 초기 〈죽음의 춤〉은 산 자와 죽은 자가 서로 손을 잡고 원을 만들어 춤을 추는 원무(圓舞)로 그렸습니다. 교황이나 왕처럼 당시 가장 신분이 높은 사람이 선두에 서고 추기경, 귀족, 장군을 거쳐 마지막에는 평민과 빈민에 이르기까지 다양

한 계층의 사람이 신분을 표시하는 옷을 입고 해골이나 썩어가는 시신의 손에 이끌려 춤을 추며 행진합니다. 그리고 그림의 끝에는 납골당이 있습니다. 무덤 곧 죽음을 의미합니다.

〈죽음의 춤〉(미하엘 볼게무트, 1493년)

모든 계층의 사람이 죽음에 이

〈죽음의 춤〉(14세기), 〈죽음의 춤〉(요한 루돌프 파이어아벤트, 1806년)

르고 죽음이 일상적인 것임을 표현하는 이런 그림은 중세 온 유럽을
뒤덮은 흑사병과 관련이 있습니다. 이때 탁발수도사(托鉢修道寺)는
마을 이곳저곳을 돌아다니며 죽음의 필연성과 회개를 외쳤습니다.
여기서 이런 그림이 비롯되었다고 합니다. 보통 이런 그림의 아래에
는 연작시가 붙는데, 각 시의 첫 구절과 끝 구절에는 '바도 모리'(Vado
Mori), "나는 죽으러 간다네"가 반복됩니다.

나는 죽으러 간다네.

죽는다는 것은 확실하다네. 죽음보다 더 확실한 것은 없다네.

다만 그 시간이 언제일지 불확실할 뿐이라네.

나는 숙으러 간다네.

한편 홀바인의 〈죽음의 춤〉 연작은 원무로 서로 연결된 것이 아니라, 각각 개별적인 형태로 그려졌습니다. 수도원이나 공동묘지가 아닌 그림책을 위해 제작되었는데, 삽화 정도가 아닌 독립적이며 중심적인 위치를 차지합니다.

여기서 탁발수도사는 교회 안에서, 설교자는 연단 위에서, 백작은 야전에서, 그리고 부자는 가게 안에서 죽음을 만납니다. 그런데 이들은 죽음이 찾아온 것을 알지 못하고, 오직 자신의 일에만 신경을 씁니다.

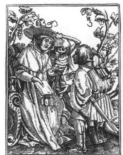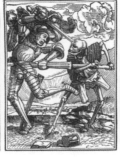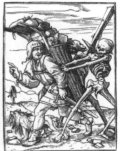

〈죽음의 춤-추기경〉(1523-26년), 〈죽음의 춤-기사〉(1525년), 〈죽음의 춤-행상인〉(1538년)

삶을 새롭게 보는
특별한 시선

홀바인은 화가의 가정에서 태어났는데, 초상화와 종교화를 주로 그렸습니다. 영국 헨리 8세(Henry VIII)와 그의 세 번째 아내 제인 시모어의 초상화를 그리면서 궁정화가로 자리 잡게 됩니다. 정확한 데생과 세부 묘사가 뛰어났습니다. 특히 인물에 초점을 맞추고 그의 사회적 지위와 신분을 나타내는 상징물을 주변에 배치한 〈대사들〉은 대중적으로 잘 알려진 그림입니다.

그림뿐 아니라 왕의 예복과 궁정의 다양한 물품도 디자인했습니다. 책의 표지와 삽화에 쓸 목판화도 도안했는데, 이 가운데 유명한 것이 41점의 연작으로 제작한 〈죽음의 춤〉 삽화입니다. 홀바인은 생애 마지막 10년 동안 왕족과 귀족을 모델로 한 초상화를 150점 가량 그렸다고 합니다.

홀바인의 〈죽음의 춤〉에서 죽음은 삶의 자연스런 과정이라기보다는 오히려 삶의 강제적인 중단으로 표현됩니다. 그림 속의 인물들은 더 이상 춤을 추지 않습니다. 아무런 예고도 없이 찾아온 죽음을 알아채지 못하고 자기 일에만 몰두합니다. 바쁘게 지나가는 일상의 삶 속에 죽음이 바로 앞에 와 있는지도 모른 채 지냅니다. 심지어 자신의 것을 빼앗기지 않으려고 죽음과 다투는 묘사도 있습니다. 이러한 모습은 현대인이 죽음을 대하는 모습이기도 합니다.

붉은 피나 부패한 시신처럼 죽음을 생각할 때 일반적으로 떠오르

〈자화상〉(1542-43년), 〈헨리 8세의 초상화〉(1540년),
〈대사들〉(1533년)

는 공포와 경직된 분위기를 만드는 종류의 그림과는 사뭇 다릅니다. 그럼에도 더 무서운 일이 일어나기 전의 전조, 잠깐의 고요한 순간이 전하는 긴장감 같은 것이 느껴집니다. 바로 내 옆에, 나도 모르는 사이에 가까이 와 있는 죽음을 그리고 있기 때문입니다.

그처럼 죽음은 누구라도 필연적으로 겪는 것이지만, 누구라도 피할 수 없는 가장 분명한 현실이지만, 제대로 이해하며 가까이 두기가 어렵다는 생각이 듭니다. 그래서 대부분 나의 일이 아닌 것처럼 여기거나 잊고 살지요.

하지만 죽음은 삶의 일부이며 하나이기에 죽음에 대한 인식은 분명 나의 삶을 새로운 시선으로 바라보게 합니다. 죽음에 대한 생각은 나의 죽음에 대해 미리 대처하게 하고 타인의 죽음과 상실에 함께 공감하게 합니다. 여기에 죽음을 기억하며 배워야 할 의미가 있습니다.

아무런 준비 없이 만나는 죽음

오늘날 고독사가 사회적인 이슈가 되었습니다. '고독사'(孤獨死)란 혼자서 임종을 맞이하고 사망 뒤 일정 시간이 지나 발견되는 죽음을 가리킵니다. '독거사'라고도 합니다. '무연고사'가 유가족이 없거나 시신 인수를 거부하는 경우인 반면, 고독사는 1인 가구가 가족, 이웃과 교류 없이 홀로 숨지는 것으로 무연고 사망과 비교할 때 범위가 좀 더 넓습니다. 이렇게 고독사나 무연고사는 사회적 고립 상태에서

홀로 죽어 방치된 상태라는 의미를 담고 있습니다. 고독사한 사람의 방은 대개 비슷한 모양이라고 합니다. 대표적인 것이 쌓여 있는 술병과 날짜가 지난 달력입니다.

고독사의 증가와 함께 홀로 죽음을 맞은 이의 자리를 정리하고 청소하는 전문업체가 많이 늘었다고 합니다. 이와 관련된 일을 하는 이들은 고인의 시신을 모시고 유품을 정리하기 전후로 환기와 소독약을 뿌리는 등 방역에 신경을 씁니다. 고독사한 공간에 생기는 시체에서 풍기는 썩는 냄새인 '시취'(屍臭)는 약품으로도 좀처럼 빠지지 않기 때문입니다. 심지어 일을 마치고 잘 씻어도 몸에 밴 냄새가 가시지 않아 어려움을 겪는다고 합니다. 때로 집 주인은 집값이 내려가고 부정 탄다고 죽은 이를 원망하며 유품 정리 업체에 굿을 해주지 않느냐고 묻는 경우도 있다고 합니다.

여러 이유로 목숨을 잃은 분들의 집을 청소하는 '유품정리사'인 김새별은 『떠난 후에 남겨진 것들』에서 자신이 경험한 일들을 소개합니다. 그는 감당하기 어려운 악취와 오물, 혈흔과 체취를 치우고 남겨진 것들을 정리하는 것은 참 힘든 일이었다고 말합니다. 그럼에도 장례지도사로 그리고 유품정리사로 일하면서 삶과 죽음을 동시에 알게 되었다고, 직업 특성상 다른 사람이 볼 수 없는 것을 많이 보고 경험해서인지 더 사랑하고 살겠노라고 고백했다고 합니다.

누군가는 죽은 후에도 사랑하는 사람들의 기억 속에서 다시 태어나 오래도록 기억되는 반면, 다른 누군가는 죽음이 오기 전부터 잊힙

니다. 누군가는 추억이라는 향기 속에 오래도록 아름답게 기억되지
만, 누군가는 죽음의 악취로 전혀 알지 못하는 누군가의 손에 의해 처
리됩니다. 죽음 이후 벌어지는 서로 다른 두 가지 모습입니다.

그럼에도 현대인은 죽음이 있다는 것조차 잊고 살아갑니다. 바로
내 옆에, 나의 등 뒤에 와 있는 죽음을 알지 못하고 현실의 문제를 해
결하기에 급급해 항상 마음이 분주하지요. 곧 사라질 것들을 추구하
며 쫓느라 오래도록 기억될 더 귀하고 소중한 존재를 잊고 삽니다.
그러다 어느 날, 아무런 준비도 없이 죽음을 마주합니다. 죽음에 꼼
짝 못하고 삶을 마감합니다.

평소에 잘 생각하지 못하는 죽음에 대해, 우리의 삶에 가까이 와
있는 죽음에 대해 생각하게 하는 한스 홀바인의 〈죽음의 춤〉입니다.

5

오귀스트 로댕
〈생각하는 사람〉

오늘과 함께 생각해야 할 내일

정말 중요한 건 이것이다. 우리는 죽는다.
때문에 잘 살아야 한다. 죽음을 제대로 인식한다면
인생을 어떻게 살아야 하는지에 대한 행복한 고민을 할 수 있다.
이제 이 책을 덮고 나거든 부디 삶과 죽음에 관한
다양한 사실들에 대해 여러분 스스로 생각해보기 바란다. 나아가
두려움과 환상에서 벗어나 죽음과 직접 대면하기를 바란다.
그리고 또 다시 사는 것이다.

– 셸리 케이건, 「죽음이란 무엇인가」

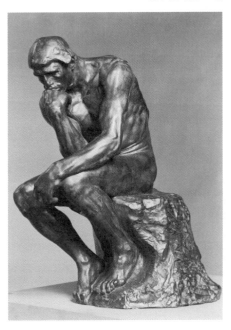

〈생각하는 사람〉(1880년)은 우리가 잘 아는 프랑스 조각가 오귀스트 로댕(Auguste Rodin, 1840-1917년)의 작품입니다. 벌거벗은 남자가 바위 위에 앉아 생각에 잠겼는데, 근육질의 신체가 인상적입니다. 건장한 체구와 온몸에 붙은 힘줄은 당당하고 자신감이 넘쳐 보입니다. 하지만 이 남자의 얼굴을 자세히 살펴보면 침묵 속에서 깊이 고뇌하는 것을 느낄 수 있습니다.

이 조각은 여러 점이 만들어져 박물관이나 공공장소에 설치되었습니다. 조각상의 인물이 왜 이런 자세를 취하고 있는지는 이 조각이

들어간 전체 작품을 보면 짐작할 수 있습니다. 그가 지금 무엇을 생
각하고 고민하고 있는지를 말이지요.

지옥의 문 위
생각하는 사람

조각상 〈생각하는 사람〉은 〈지옥의 문〉이라는 커다란 작품의 일부
입니다. 〈지옥의 문〉에는 180여개의 다양한 동작과 얼굴의 군상을
볼 수 있습니다. 그중에서 위쪽 중앙의 익숙한 인물이 바로 〈생각하
는 사람〉입니다. 이렇게 〈지옥의 문〉에 있던 군상 중의 하나였다가,
이후 독립적인 작품으로 만들어졌습니다.

〈지옥의 문〉은 1880년 파리의 장식미술관을 위해 제작되기 시작
해서 20여 년에 걸쳐 작업이 진행되다 석고작품이 1900년 파리 알마
광장(Place de l'Alma) 전시회에 전시되었습니다. 로댕은 죽을 때까지
37년여에 걸쳐 작업을 했지만, 결국 청동으로 완성하지 못하고 눈을
감습니다. 우리가 보는 청동 작품 〈지옥의 문〉은 로댕이 죽은 이후
그의 석고작품을 기반으로 만든 작품으로, 8년 뒤인 1925년에야 완
성되었다고 합니다.

〈지옥의 문〉에는 〈생각하는 사람〉, 〈세 그림자〉, 〈아담〉, 〈이브〉
등 다양한 조각품이 있습니다. 높이 6.35m, 너비 4m의 대규모 청
동부조인 〈지옥의 문〉은 단테(Alighieri Dante)의 『신곡』(La Divina
Commedia)에 나오는 인물들을 소재로 만들었습니다.

〈지옥의 문〉(1880–90년), 〈세 그림자〉(1881–86년), 〈이브〉(1881년)

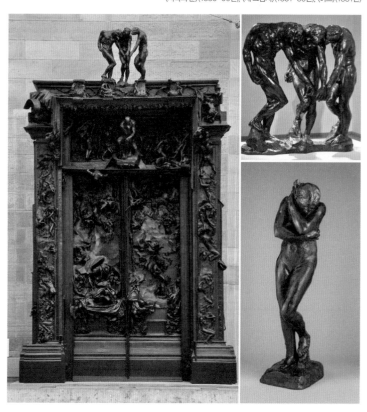

생각하는 사람은 〈지옥의 문〉 제일 위의 중앙에서 지옥에 떨어진 영혼들을 바라봅니다. 대부분 고통으로 몸부림치며 울부짖는 모습인데, 그 모습을 위에서 내려다보고 있습니다. 즉 생각하는 사람이 지금 생각하는 것은 삶에 대해서, 죽음에 대해서, 인간 존재에 대해서, 삶의 의미에 대해서, 죽음과 이후의 일들에 대해서입니다. 저런 자세에 어울리는 생각은 아마도 그런 것들이겠지요.

특히 지옥이라는 절망적인 현장을 보면서 자연스럽게 죄와 벌에 대해서, 회개와 용서에 대해서 깊이 고민할 것입니다. '오늘이 내 삶의 마지막'이라는 귀한 물음 앞에서 하게 될 그런 고민들 말입니다.

죽음을 상상하며 경험하는 순간들

로댕은 근대 조각의 시작을 알린 조각가로, 이전까지 건축물의 장식이나 회화의 종속물로 여겨지던 조각을 회화와 같은 수준의 독립적인 예술품으로 끌어올렸다는 평가를 받습니다. 살아 있는 것처럼 사실적으로 신체(身體)를 표현한 작품은 이상화된 미를 강조하던 당시의 예술계와는 다른 경향을 보였습니다.

그는 때로 자신의 작품을 완성되지 않은 채로 전시해 관람자가 상상할 여지를 남겨두었습니다. 심지어 이제 막 모양이 갖추어졌다는 인상을 주기 위해 거친 돌의 일부를 그대로 두어 게으르다는 평가나 비정상적인 기벽을 가졌다는 이야기를 들었을 것이라고 미술사학자

곰브리치는 『서양 미술사』에서 언급합니다.

로댕의 아버지는 경찰국 하급 관리로 아들을 기숙학교로 보내 엄격한 교육을 받게 했습니다. 하지만 로댕은 적응하지 못했습니다. 결국 15세에 미술학교에 입학해 드로잉과 석고 모형 제작을 배우면서 조각가의 길로 들어섭니다. 청동상을 살롱전에 출품했지만 탈락하고 경제적인 어려움으로 건축 장식에 필요한 조각 일을 시작했습니다. 이후 돈을 모아 피렌체, 로마 등을 여행하며 미켈란젤로의 조각에 깊은 영향을 받고 독창적인 작품세계를 열어갑니다. 작품이 인정받기 시작하면서 공방의 확장과 함께 조수와 제자가 늘어가고, 1900년 파리 만국박람회에서 개인전을 열며 국제적인 명성도 얻습니다.

생각해보면 죽음만큼 두려움과 불안을 불러오는 것도 없습니다. 우리는 공포영화를 볼 때, 주인공에게 점점 다가오는 죽음에서 불안을 느끼며 등골이 오싹해지는 경험을 합니다. 반면 죽음에 맞닿아 있는 높은 곳에서 뛰어내리는 번지점프와 같은 활동이나 암벽등반과 같은 극한의 순간에 도전하는 것을 통해서 짜릿함이나 희열도 느낍니다. 이렇게 불안과 두려움이란 내가 꼭 죽어서만이 아니라, 영화를 보며 죽음을 상상하거나 어둡고 밀폐된 공간에 있으면서도 느낄 수 있습니다. 그리고 다른 사람의 죽음에 이르는 과정과 죽음에 직면한 상황을 목도하면서도 경험할 수 있기에 인간 존재의 근본적인 감정이라 할 수 있습니다.

죽음에 대한 불안은 다양한 측면을 지닙니다. 정서적 측면에서는

〈나는 나를 가둔다〉(페르낭 그노프, 1891년),
〈아르카디아에도 나는 있다〉(니콜라 푸생, 1637-38년)

불편하고 불쾌한 감정이 일어납니다. 그래서 심장박동 수가 증가하고 손과 몸에 땀이 나며 떨림 등과 같은 생리적 반응이 나타납니다. 이런 불안을 회피하기 위한 방어적 태도가 행동적 측면에서 비이성적인 형태로 보이기도 합니다. 또한 인지적 측면에서 사람마다 죽음 불안을 경험하는 정도가 다른 것은 자신과 세상에 대한 신념체계나 죽음을 대하는 태도가 다르기 때문입니다. 연구에 따르면 연령, 성별, 종교, 결혼상태, 사회경제적 지위 그리고 성격과 같은 요인에 의해서도 영향을 받는다고 합니다.

그런데 먼저 이러한 죽음 불안은 죽음의 위협을 인식하고 대처하도록 하는 자연스러운 반응임을 알아야 합니다. 그래야 죽음 불안을 무시하거나 억압하면서 나타나는 불필요한 행동을 막을 수 있습니다. 동시에 과도한 병적인 죽음 불안은 일상을 사는 데 걸림돌이 됨을 염두에 두어야 합니다.

인간 고유의 삶을 위한
오늘의 선택

퓰리처상을 수상한 세계적인 과학 저술가 조너던 와이너(Jonathan Weiner)는 『과학, 죽음을 죽이다』(*Long for This World*)에서 20세 전후였던 선사시대 인류의 기대수명이 이제 80세가 넘어서게 된 이유를 추적하며 영생을 추구하고 노화를 막기 위해 진행되었던 연구 성과를 살핍니다.

인간을 비롯한 모든 생물은 자연과 함께 태어나고, 성장하고, 노화하고, 죽음을 맞습니다. 그런데 인간은 죽음으로 끝나는 대신, 자신의 삶을 지속시킬 수 있는 기억을 선물로 받았다고 와이너는 설명합니다. 그렇게 인간은 영원한 삶을 바랍니다. 그러나 동시에 그로 인한 권태와 고독을 견딜 수 없어합니다.

그래서 진정한 삶과 죽음은 결국 인간의 본질인 유한성을 자각하고, 그것이 삶의 중심적인 사실임을 기억하는 인간의 선택에 따라 달라진다고 와이너는 강조합니다. 유한한 존재임을 깨닫고 삶의 가치와 의미를 찾아가는 것이 인간됨의 본질이라는 것이지요.

옛날이나 오늘날이나 사람은 죽음뿐 아니라 죽음 이후의 세계에 대해 두려운 마음을 가지고 있습니다. 어느 누구로부터도 죽음 이후에 대한 정확한 설명을 듣지 못해서 그렇지요. 경험적인 지식을 신뢰하며 우선시하는 인간 이성의 특성 때문이기도 합니다. 그래서 죽음과 관련된 두려움에는 죽음에 이를 때의 고통이나 홀로 된다는 고독과 함께, 죽음 이후 어떤 세계를 마주할지 모른다는 불안이 핵심요소로 작용합니다.

그런데 죽음을 비롯한 삶의 여러 순간 경험하게 되는 이런 불안으로부터 도망치거나 모른 척 회피하는 것은 어리석은 선택입니다. 후에 아쉬움을 남길 만한 부족한 행동입니다. 특히 오늘날에는 죽음을 잘 보이지 않게 숨기거나 멀리 두어 잊고 살게 해서, 죽음으로 인한 슬픔과 두려움에서 멀어질 수 있다고 믿는 것 같습니다. 하지만 두려

움은 오히려 더 커졌습니다. 죽음에 이르는 과정에서의 고통과 두려움, 죽음으로 인한 관계의 상실과 고독이 너무나도 낯선 경험이 되면서 오히려 더 고통으로 다가오고 있습니다.

죽음의 불안과 두려움에도 죽음을 향해 앞서 달려가는 삶이야말로 인간 고유의 삶을 살게 합니다. 그런 고민과 질문이 우리의 삶을 명확하게 하고 진실되게 합니다. 지나온 삶의 시간을 돌아보고, 가야 할 길에 대해서 생각하게 합니다. 오늘 이 순간, 삶과 죽음을 항상 함께 생각해야 할 이유가 여기에 있습니다.

죽음을 향해 직면하려는, 죽음을 미리 준비하려는 결단이 있으면 이제껏 목매던 가치를 재평가하게 됩니다. 이전의 아쉽고 후회되던 일들에 대해서도 다른 측면을 보게 되지요. 죽음을 의식할 때 본질적인 삶, 무료하고 지루한 삶이 아닌 충만한 삶을 살게 됩니다.

삶의 가장 큰 두려움인 죽음이 오히려 실존적 결단과 함께 삶의 끝이 아니라, 주어진 세계 속에서 의미 있는 삶을 창조해내는 원천이 되는 신비임을 알아야 합니다.

6

테오도르 제리코
〈메두사호의 뗏목〉

너무도 불편한 인간의 본심

현대 사회는 휴지기를 용납하지 않는다.
따라서 한 개인의 소멸 역시 사회의 연속성을
조금도 방해하지 못한다. 마치 그 누구도 죽어나가지 않는 듯.
도시에서는 모든 게 각각 제 갈 길을 갈 뿐이다.

— 필립 아리에스, 『죽음 앞의 인간』

〈메두사호의 뗏목〉(1819년)

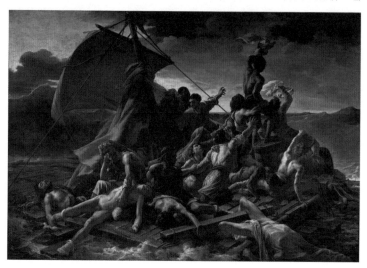

삶과 죽음의 경계선에 있을 때, 사람들은 살고 싶은 강한 욕구를 더 느낍니다. 때로 죽음을 그대로 받아들이는 사람도 있지만, 죽음이라는 두렵고 불안한 상황에 직면했을 때, 그것을 피하고 나의 생명을 지키고자 몸부림치는 게 인간의 일반적인 모습이지요.

죽음 앞에 너무도
불편한 진실

그런데 안타까운 것은 자신이 살기 위해 서슴없이 다른 이를 죽음으로 내모는 경우입니다. 이것이 인간의 한 단면임을 느낄 때면 무서운 마음이 듭니다. 자신이 죽을 수도 있는 상황이라면 윤리나 정의도,

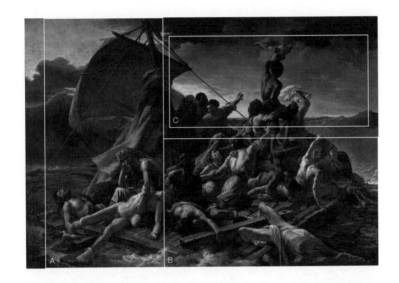

인정도 아무런 소용이 없는 경우들을 보게 되는데 그것이 혹시 나의
모습은 아닐지 싶어 소름 돋기도 합니다.

돈과 권력으로, 심지어 종교라는 명분으로 나는 살고 다른 사람이
죽는 것을 당연하게 여긴다면, 이는 무엇과도 비교할 수 없는 끔찍한
죄악임에 분명합니다. 이에 대부분의 사람이 동의하겠지요. 〈메두사
호의 뗏목〉은 프랑스 화가 테오도르 제리코(Théodore Géricault, 1791-
1824년)가 실제 사건을 배경으로 그린 것입니다.

뗏목 위에 위태롭게 올라 타 있는 사람들의 모습이 비참해 보입니
다. 하늘은 흐리고 바닷물은 묵직하게 출렁입니다. 오랫동안 바다를
표류한 듯, 뗏목은 거의 부서졌고 위험해 보입니다. 돛대도 온전치
못합니다. 또 제대로 된 옷을 입고 있는 사람도 없습니다(도판 B).

왼쪽 아래에 있는 검은 피부의 사람은 죽은 것 같고 신체도 온전치 않아 보입니다. 그 앞에 또 다른 시신을 안고 생각에 잠긴 듯 멍한 표정을 하고 있는 사람은 깊은 상심에 빠졌습니다. 죽은 사람과 살아 있는 사람이 한데 엉켜 있습니다(도판A).

그리고 멀리 무언가 보이는 듯, 몇몇 사람이 손에 옷을 쥐고 흔듭니다. 저 멀리 있는 것을 손을 뻗어 잡으려는 듯 안간힘을 씁니다. 이들은 지나가는 배를 발견하고 필사적으로 몸부림치는 것 같습니다(도판C).

다양한 신체묘사, 죽음을 직감하고 두려워하는 표정과 이미 죽어버린 굳은 얼굴, 그리고 여러 사람이 화면 전면에 드러나는 이 그림에는 죽음의 어두운 그림자가 짙게 드리워 있습니다.

미술평론가 이주헌은 『서양화 자신 있게 보기』에서 역동적인 삼각형 구도가 극적인 공간을 만들었다고 설명합니다. 주검부터 지나가는 배를 보고 구조 요청을 하는 맨 꼭대기의 사람에 이르기까지, 이들이 만들어내는 삼각형 구도는 죽음에서 삶으로 넘어가는 상승 기운으로 충만해 보인다고 이야기합니다. 그래서 이런 박진감 넘치는 표현이 생소했던 당시 미술 비평가와 화가들 몇몇은 '회화의 표류'라고 비아냥대기도 했지만, 낭만주의 시대를 연 역작으로 평가받습니다.

그림의 배경이 되는 역사적 사건은 프랑스 군함 메두사호가 1816년 세네갈로 가는 첫 출항에서 침몰하고 맙니다. 배에는 400여 명의

승객이 타고 있었는데, 선장을 포함한 고위 인사들은 여섯 정의 구명정에 나눠 탈출했지만 나머지 150여 명은 뗏목을 만들어 구명정에 연결해 탈출해야만 했습니다. 하지만 구명정에 탄 사람들이 뗏목의 밧줄을 끊어버려 뗏목은 표류합니다. 15일 만에 뗏목에 있던 대부분의 사람들이 죽고 15명만이 살아남았습니다.

생존자들의 목격담은 끔찍했습니다. 파도가 칠 때 뗏목이 부서지며 나무 사이에 끼어 죽는 사람, 뗏목에서 살아남으려고 다른 사람을 밀쳐 바다에 빠트린 사람, 먹을 것이 떨어지자 옆사람을 죽여 인육을 먹는 사람들까지 이 작은 공간에서 상상할 수 없는 참혹한 일들이 벌어졌습니다. 무엇보다도 이들의 죽음은 지도자의 무책임과 권력을 이용해 자신만 살려는 타락한 인간이 만든 끔찍한 결론이었다는 데 그 심각성이 있습니다.

이 사건을 접한 제리코는 자세한 사건 조사와 함께 죽은 사람을 제대로 그리기 위해 시체 안치소를 찾아 스케치하고 때로는 시체 일부를 빌려와 작업실에서 그렸다고 합니다. 그리고 가로 7미터가 넘는 거대한 작품을 완성해 프랑스 살롱전에 〈난파장면〉이라는 제목으로 출품했습니다. 물론 당시 프랑스 사람들은 이 난파장면이 무엇을 의미하는지 충분히 알고 있었습니다.

인간의 본심이
폭로될 때

제리코는 비인간적이고 비윤리적인 이 사건을 그림으로 옮겨 세상에 드러냈습니다. 실제 일어난 비극적인 사건을 보여주는 이 그림에 많은 이들이 부끄러움을 느꼈고 어떤 이들은 분노했습니다. 비판하는 이들도 있었습니다. 진실을 포착했고 숨겨야 할 것이 드러났습니다. 이에 많은 이들이 충격을 받았습니다. 그림이라는 매체였기에 더욱더 많은 이들의 기억 속에 이 사건을 깊이 각인시켰습니다.

이렇게 사실을 밝히는 것이야말로 새로운 각성과 변화를 위한 단초가 될 수 있습니다. 동시에 〈메두사호의 뗏목〉은 보는 이로 하여금 스스로에게 질문하도록 우리를 자극합니다. 만일 내가 저 자리에 있

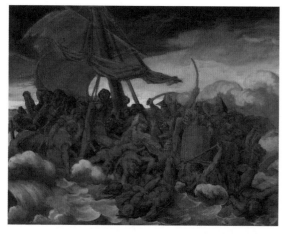

〈메두사호 뗏목의 반란〉(1818년)

었다면, 나라면 저런 상황에서 어떻게 했을지 말이지요. 죽음의 공포와 참혹한 현장에서 나는 어떤 모습이었을지 생각하게 만듭니다.

메두사(Medusa)는 그리스 신화에 나오는 뱀으로 된 머리카락을 가진 괴물로, 누구든지 메두사의 눈을 보면 돌이 되었습니다. 군함에 이런 이름을 붙인 것은 그만큼 강력한 함정이 되기를 바랐던 것이었 겠지요. 그러나 이 배는 첫 출항에서 파선하고 맙니다.

이 메두사호는 노예무역의 중심지였던 프랑스 식민지 세네갈을 향하고 있었습니다. 왕실과 국가의 부를 위해 식민지를 확보하려고 혈안이 되었던 시기에, 포르투갈이 차지하고 있던 세네갈이 프랑스로 넘어오게 됩니다. 그래서 프랑스는 이 배에 세네갈에서 살면서 관리할 관리와 정착민을 태워 보냅니다.

그런데 배의 함장은 항해 경험이 없던 인물로, 청탁으로 이 일을 맡게 되었다고 합니다. 결국 무리하게 암초 지대를 지나다 암초에 걸려 배가 좌초되었습니다. 그리고 뗏목에 타고 있던 150여 명 중 살아남은 사람은 단 15명이었고, 이들은 15일간 표류하다 아르구스호에 의해 구조됩니다. 여기서 살아남은 두 사람이 15일간의 참상에 대해 증언하면서 프랑스 사회는 큰 충격에 빠졌습니다.

모든 생명에 동일한 무게와 가치

제리코는 초기에 말이나 군인을 역동적으로 묘사한 그림을 주로 그

〈엡섬의 더비 경마〉(1821년), 〈돌진하는 경기병 장교〉(1812년)

렸습니다. 1816년 이탈리아 로마에 머물며 르네상스와 고전주의 거장들의 작품을 연구했고 미켈란젤로와 카라바조에게 큰 영향을 받았다고 합니다. 이탈리아 여행을 마치고 파리로 돌아와 풍경화와 동물이 등장하는 장르화에 몰두합니다. 그리고 다양한 사회적 문제를 주제로 그림을 그렸습니다.

신고전주의가 대세를 이루던 시기에 역동적이고 생동감 넘치는 극적이고 풍부한 표현력으로 회화뿐 아니라 조각과 판화도 제작했습니다. 그래서 프랑스 낭만주의 미술의 선구자로 꼽히며 구스타브 쿠르베(Gustave Courbet), 들라크루아(Eugène Delacroix) 등 여러 화가에게 영향을 끼쳤습니다.

제리코는 법조인이자 사업가인 아버지 덕분에 풍족한 환경에서 고전 교육을 받으며 성장했습니다. 17세 때 어머니가 그리고 21세 때는 외할머니가 사망했지만, 상속받은 유산으로 풍족한 환경에서 그림을 그릴 수 있었습니다. 어릴 때 승마에 빠진 이후 말을 사고 승마를 하는 데 돈을 아끼지 않았으며 거친 말 길들이기를 좋아했습니다. 그러다 여러 차례 겪은 낙마 사고는 그의 죽음을 재촉하는 원인이 되었습니다. 그는 자유로운 기질과 열정적인 성격을 지녔고, 우울증을 앓다 자살을 시도하기도 했습니다. 결국 33세의 젊은 나이에 세상을 떠납니다.

모두의 생명은 동일한 무게와 가치를 지닙니다. 이 마음과 신념이

야말로 세상이 존속하며 유지될 수 있는 중요한 가치입니다. 하지만 물질만능주의 사회는 꼭 그렇게만 생각하지 않는 것 같습니다. 역할이나 소유의 차이가, 생명의 가치를 바꾸는 기준이 되는 것을 보면, 또 그 기준으로 사람을 대하는 모습을 보면 참 끔찍합니다.

그런데 이제는 심지어 죽음의 위기에 몰린 상황에서도 그런 판단으로 사람을 가늠하려 할지도 모른다는 생각까지 듭니다. 그런 사회적 분위기가 점점 고착화되어 가는 것 같은 이 시대에, 혹시 나도 어느덧 그것을 당연한 것으로 받아들이고 있지는 않은지 두려운 마음입니다.

7

알브레히트 뒤러
〈기사, 죽음 그리고 악마〉

귀담아 들어야 할 목소리

죽음의 문턱에 선 사람들은
그 순간 인생이 끝나는 것이 아니라
비로소 진정한 삶이 시작된다는 사실을 일깨워준다.
죽음을 선고 받으면 죽음이 실체가 있는
대상이라는 사실을 인정할 수밖에 없다.
그와 동시에 삶의 실체도 인정하지 않을 수 없다.
죽어가는 사람들은 우리에게 온 힘을 다해
하루하루를 살아가라고 알려준다.

− 엘리자베스 퀴블러−로스, 『인생수업』

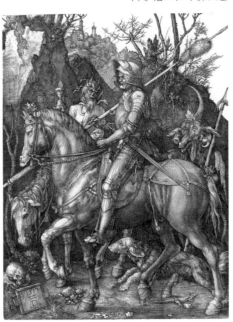

〈기사, 죽음 그리고 악마〉(1513년)

갑옷을 제대로 갖춰 입은 '기사'가 말을 타고 길을 가는데, 그 옆을 '죽음'과 '악마'가 따라가라면서 말을 걸며 간섭합니다.

그러나 기사의 시선은 그다지 상관없는 듯 앞을 향하며 의연한 모습이며 말의 걸음걸이 또한 당당해 보입니다. 옆에 선 죽음은 모래시계를 들었고, 죽음이 탄 말은 해골을 쳐다보고 있어 곧 다가올 죽음을 암시합니다(도판 A).

말 앞의 길에 놓인 해골은 이 여행길이 위험하고 무시무시한 여정이 될 것임을 암시합니다(도판 B). 그 뒤로 따라오는 황소같이 생

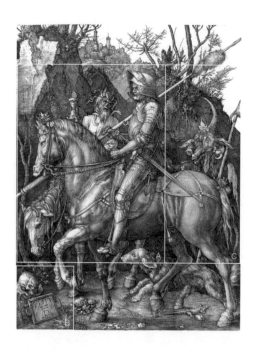

긴 괴물이 악마입니다(도판 C). 독일 화가 알브레히트 뒤러(Albrecht Dürer, 1471-1528년)의 〈기사, 죽음 그리고 악마〉입니다.

누구에게도
예외 없는 죽음

동판화 기법으로 만든 이 그림을 그린 뒤러는 후원자의 요구에 따라 그림을 만드는 중세의 전형적인 형식과 달리 창작자 개인의 의식을 표현하는 르네상스 화가의 대표로 많이 알려졌습니다. 그의 〈자화상〉은 의뢰인이 아닌 화가 자신을 주인공으로 그린 최초의 그림으로

유명합니다. 〈기사, 죽음 그리고 악마〉 왼쪽 아래 네모난 작은 판에는 뒤러의 그림에 종종 등장하는 그의 서명이 있습니다.

그는 무명화가 시절 유명 화가의 작품을 모사해 팔아 생계를 유지했습니다. 그러다 그의 삽화가 들어간 목판인쇄물 묵시록인 『요한계시록』(The Apocalypse)이 유럽에서 크게 성공을 거두며 판화로 많은 돈을 법니다. 당시 유행하던 견문을 넓히기 위해 이탈리아를 비롯한 유럽 곳곳을 여행하는 '그랜드 투어'에도 참여합니다. 여행에서의 다양한 경험을 통해 그림을 발전시키는데, 이탈리아 여행에서 르네상스 미술의 영향을 크게 받습니다.

뒤러의 목판 연작들은 성서 인물의 정확하고 구체적인 묘사가 특징이며, 세밀한 묘사가 돋보이는 〈죽음과 용병〉도 우리가 일상에서 잊고 살아가는 가까이 다가와 있는 죽음에 대해 생각하게 합니다.

인간은 흙으로 만들어진 존재입니다. 여기서 '흙'은 '먼지'와 같은 것을 가리킵니다. 즉 사람이 흙으로 지어졌다는 것은 사람이 얼마나 작고 연약한 존재인지를 알려줍니다. 오직 하나님의 손에 의해 귀한 존재, 생명이 있는 존재가 되었습니다. 그래서 하나님 안에서 아름답고 인격적인 존재로 살아갈 수 있습니다.

〈자화상〉(1500년)

이처럼 사람은 먼지로 돌아가기에, 그 어떤 것도 계속 가지고 있을 수 없습니다. 그리고 살아 있는 동안에는 세상의 주인처럼 살지만, 죽은 후에는 보이지 않는 존재가 됩니다. 그래서 살아 있는 동안 삶의 분명한 결말인 죽음의 때를 생각하는 것은 자신의 본분에 어울리는 삶을 바르게 살기 위해서 꼭 필요합니다.

죽음을 기억하고 생각해야 할 이유가 여기에 있습니다. 흙으로부터 왔고 흙으로 돌아감을 기억하기 위함입니다. 이 죽음은 무소불위의 권력자에게도 예외일 수 없습니다. 피하거나 거부할 수 없지요. 그렇게 인간은 언제라도 죽을 수 있는 죽음을 품고 살아가는 존재입니다.

〈계시록의 네 기사〉(1498년), 〈죽음과 용병〉(1510년)

도달할 수 없는
불멸에의 추구라는 욕망

사람은 의식적으로든 무의식적으로든 죽음의 불안과 두려움을 해소할 무엇인가를 찾아다닙니다. 대표적인 것이 건강에 대한 과도한 집착, 더 많은 소유와 소비에 대한 갈망입니다. 죽음은 그렇게 사람들의 불안한 심리를 통해 외형적인 만족과 불멸에 대한 환상으로 유혹합니다. 그것으로 죽음을 넘어설 수 있을 것처럼 말이지요.

특히 근대 이후로는 의학과 과학기술의 발달이 죽음의 두려움을 넘어서는 데 핵심역할을 하고 있습니다. 새로운 의료기기의 제작으로 질병을 보다 이른 시기에 정확히 진단하고, 첨단 수술 장비를 개발하여 생명연장을 이루었습니다. 특정 세포로 분화되지 않아 어떤 세포나 조직으로도 만들어질 수 있는 줄기세포에 대한 연구는 손상된 장기의 재생 가능성도 열었습니다. 그리고 유전자 조작과 복제인

〈해골〉(1521년), 〈성 제롬〉(1521년)

간, 인공지능(AI) 로봇 개발 등의 시도는 새로운 인류의 탄생까지도 상상하게 합니다.

이러한 시도들은 당장에라도 죽음을 극복하고 영원히 죽지 않을 불멸을 이루어 죽음의 문제를 해결할 것만 같습니다. 그러나 죽음이 없는 불멸을 이룰 것 같은 의학과 과학 기술은 수많은 윤리적 문제를 낳고 있습니다. 한 생명의 불멸을 위해 수많은 생명이 죽고, 생명이 도구로 교체의 대상이 되는 것과 같은 사례가 여기에 해당합니다.

하지만 그런 유혹에 휘둘려서는 안 됩니다. 죽음이란 '당장' 닥쳐오는 것은 아닐지라도, 반드시 다가옵니다. 또 '나에게만'은 오지 않을 것 같지만, 누구에게나 찾아옵니다. 그래서 누군가의 죽음에서 나의 죽음을 보는 사람이 현명한 사람입니다.

죽음을 알기에 더욱 소중한 오늘

호스피스 완화의료(hospice and palliative care)는 임종의 시기에 들어간 환자의 통증을 조절하면서 죽음을 잘 맞이할 수 있도록 돕는 과정입니다. 이제는 병이 나을 것이라는 소원을 내려놓고, 자신이 직면하게 될 현실을 그대로 받아들이는 중에 남은 시간을 잘 보내는 과정이지요.

호스피스에서는 '안녕'(well-being sense), '통증'(pain), '수면' (sleep)을 중요하게 다룹니다. 그래서 환자가 남은 생애 동안 인간다

〈임종을 맞은 카미유 모네〉(클로드 모네, 1879년),
〈양산을 쓴 여인–모네 부인과 아들〉(클로드 모네, 1875년)

운 삶을 유지하며 마지막 순간을 편안히 맞이하도록 돕기 위해, 의료
적인 접근, 사회적인 돌봄, 영적인 돌봄을 함께 시행합니다.

이러한 호스피스 병동이나 호스피스 시설에서 봉사하는 사람들
은 임종을 앞둔 이들과 대부분의 시간을 보내다 보니 왠지 우울해지
거나 심적으로 힘들 것 같습니다. 그런데 신기한 점은 오히려 새로운
사실을 깨닫게 된다고 합니다. 나에게 주어진 건강의 소중함을 새삼
발견하고 또한 그동안 잊고 살던 것에 대한 감사의 마음에 오히려 삶
에 대한 행복한 마음이 든다고 합니다.

서울의 한 병원 호스피스에서 소원 성취 프로그램을 진행했는데,
죽음을 앞둔 이들이 말하는 소원은 다음과 같았습니다.

"제 딸이 곧 결혼합니다. 휠체어 타기도 어려울 만큼 몸이 힘들지만, 딸을
위해 폐백을 해주고 싶어요."

"결혼한 지 4년인데, 먹고 살기 바빠서 한 번도 제대로 된 데이트를 해본
적이 없습니다. 아내와 함께 바닷가를 거닐며 데이트다운 데이트를 해보
고 싶어요."

"추억을 남겨주고 싶어요. 제가 손수 저녁식사를 준비해 초등학생 아들과
아내를 초대하고 싶습니다."

이런 것들은 보통 소원이라기보다는 누구나 할 수 있는 일상적인
것입니다. 이들의 소원은 병의 완치가 아니었습니다. 그러나 호스피

스 병동에 있는 이들에게는 이런 바람도 이루어지기 어려운 소원이
거나 안타깝게도 곧 사라져버릴 소원입니다.

그럼에도 호스피스 병동에 있는 많은 이들은 주어진 생명과 주변
사람의 돌봄에 감사로 하루하루를 이어갑니다. 동시에 이런 감사의
고백에 이들을 돌보는 이들까지도 자신의 삶이 얼마나 큰 선물이며
특별한 것인지 깨닫고 색다른 행복을 경험합니다.

죽음을 인정하고 그것을 나의 일로 받아들이는 것이야말로 죽음
의 두려움을 이기는 첫 걸음입니다. 무엇보다 다른 이의 죽음을 통해
나의 죽음을 볼 수 있어야 합니다. 그럴 때에 주어진 삶의 길에서 좌
로나 우로나 치우치지 않고 바로 갈 수 있습니다. 죽음의 속성을 알
아야 삶을 제대로 살아낼 수 있습니다.

삶과 죽음은 결코 분리될 수 없음을 생각할 때마다 오늘, 이곳에서
함께하는 이들과 어떤 삶을 살아야 할지 깊이 생각하게 됩니다. 이에
더하여 만일 지금 나의 죽음 이후를 보았다면, 오늘 어떤 결정과 선
택 속에서 삶을 살지 스스로 묻게 됩니다. 시간은 모아둘 수도 없고
잡아둘 수도 없기에 매 순간이 소중하고 귀합니다. "죽음을 생각하고
기억하라"는 소리에 귀 기울여야 할 이유는 너무나도 분명합니다.

8

장-프랑수아 밀레
〈죽음과 나무꾼〉

일상으로 찾아온 낯선 죽음

예란 삶과 죽음을 다스리는 일을 삼가는 것이다.
삶은 사람의 시작이고, 죽음은 사람의 마지막이다.
마지막과 시작이 모두 훌륭하면 사람의 도리는 다한 것이다.
그러므로 군자는 시작을 공경하고 마지막을 삼가서
마지막과 시작이 한결같도록 한다.
이것이 군자의 도리이며 예의의 형식〔文〕이다.

– 순자, 『순자』(荀子)

〈죽음과 나무꾼〉(1858-59년)

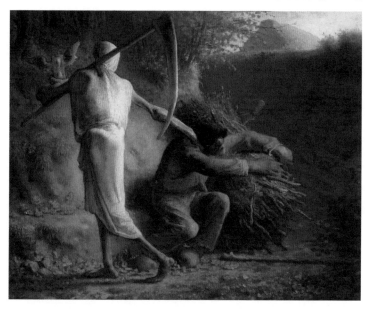

큰 낫을 어깨에 두른 사신(死神)과 나뭇가지 다발 옆에 앉아 있는 나무꾼이 보입니다. 어깨에 걸친 큰 낫과 극도로 마른 신체 그리고 흰 옷은 유럽에서 죽음과 관련된 상징으로 자주 등장합니다. 죽은 사람을 죽음 이후의 세상으로 인도하는 사신이 골목길을 지나다 우연히 나무꾼을 만난 것 같습니다. 가던 길과 반대 방향으로 몸을 돌리고 서 있는 것이 너무도 자연스럽게 느껴집니다. 프랑스 화가 장-프랑수아 밀레(Jean-François Millet, 1814-1875년)의 〈죽음과 나무꾼〉입니다. 우연한 기회에 만난 특별한 그림입니다.

어느 날 일상으로 찾아온
죽음

나무꾼은 일을 하다 피곤했는지 잠시 앉아 쉬는 중이었던 듯합니다. 그때 사신과의 우연한 만남에 새로운 국면을 맞습니다. 사신은 오른손으로 나무꾼의 몸을 끌어당기고 나무꾼은 끌려가지 않으려는 듯 힘을 씁니다. 사신의 왼손에 들린 모래시계와 날개는 죽음과 다시 오지 않을 시간, 이 나무꾼의 운명을 상징합니다.

그리고 하나 더 주목하게 되는 것은 이 둘의 만남이 동네에서 이루어진다는 것입니다. 가까이 보이는 집의 지붕과 골목길의 담벼락을 보면 이곳이 사람들이 지나다니는 마을임을 알 수 있습니다. 삶에서 아무렇지도 않게 찾아온 죽음의 일상성을 생각하게 됩니다.

보통 죽음을 남의 일로, 자신의 일과는 무관한 것으로 여기는 사람이 많습니다. 하지만 그런 순간이 일상의 어느 날, 갑자기 우리를 찾아옵니다. 예상하지 못한 시간, 의식하지 못하던 장소에서 말입니다.

그러니 자신이 죽어간다는 소식을 들었을 때 사람들이 먼저 보이는 반응이 부정 또는 분노인 것이 이상해 보이지 않습니다. 예상도 못했으니 좀처럼 이해하거나 받아들이기 어렵지요. 아직 죽음을 자신의 일로 여기지 못하니 죽음의 두려움과 불안을 인정하지 못하고 멀리 두려는 것일 테고요. 그리고 아무것도 할 수 없다는 무력감과 혼자 감당해야 한다는 고독감을 느낍니다. 그러나 이제 곧, 점점 다

가오는 죽음을 현실로 인정하지 않을 수 없게 되겠지요.

여기서 기억할 중요한 한 가지는 죽음의 일상성을 인식하지 못할 때, 누군가의 죽음으로 인해 슬퍼하는 사람의 아픔에 공감하기 어렵다는 점입니다. 인간은 직접 죽음을 경험함으로써 죽음에 대해 아는 것이 아니라, 누군가 경험한 죽음의 사건과 사고를 통해 죽음과 만납니다. 그래서 누군가의 죽음과 그로 인해 슬퍼하는 사람의 고통을 그만의 일이 아닌 나의 일로 받아들이는 '공감하기'가 중요합니다.

이를 통해 그런 순간에 내가 할 수 있는 일이 무엇이고 또 내가 느끼게 될 감정이 무엇인지 생각하게 됩니다. 그래야 과도한 걱정이나 죽음의 결과로 생겨나는 두려움과 갈등에도 안정적으로 대처할 수 있습니다. 죽음의 일상성을 인지할 때 죽음이 나와 다른 사람에게 어떤 영향을 미칠지를 생각함으로써 죽음을 이해하고 타인과 공감할 수 있게 되는 것입니다.

〈노인과 죽음〉(조셉 라이트, 1774년)

하루의 마침에서
인생의 마침을 생각하기

밀레는 프랑스 서북부의 작은 마을 그뤼시(Gruchy)에서 태어났습니다. 가난한 농부 집안의 여덟 형제 중 첫째로 태어나 어려서부터 가사 일을 도왔습니다. 그러다 화가의 꿈을 이루기 위해 파리로 향합니다. 무명으로 지내던 그가 초상화로 파리 살롱전에 입선하면서 초상화가로 본격적인 활동을 합니다.

하지만 여전히 궁핍한 생활 속에서 아내의 결핵 치료를 위한 약값을 벌기 위해 누드화를 그렸습니다. 아내 폴린 오노(Pauline ono)가 죽고 난 후에는 한동안 그림을 그리지 않습니다. 그리고 1년 뒤, 두 번째 아내 카트린 르메르(Catherine Lemaire)를 만나고 파리 근교의 작은 마을인 바르비종(Barbizon)으로 옮기면서 그의 그림은 농촌과 농민의 일상을 담게 됩니다. 그는 격변하는 시대 속에서도 일상의 소박한 삶을 주제로 꾸준히 그림을 그렸습니다.

당시 바르비종에 모인 테오도르 루소(Théodore Rousseau), 샤를-프랑수아 도비니(Charles-François Daubigny), 장-프랑수아 밀레 등의 화가들을 중심으로 전개된 바르비종파(Ecole de Barbizon)는 1820년대 후반부터 1870년대까지 바르비종 주변의 풍경을 화폭에 담았습니다. 당시의 풍경화는 단순히 농촌이나 시골의 경치만 묘사한 것이 아니라 자연의 위대함, 하늘과 구름, 대기를 정확히 관찰하고 표현했습니다.

〈이삭줍기〉(1857년), 〈씨 뿌리는 사람〉(1865년), 〈만종〉(1857–59년)

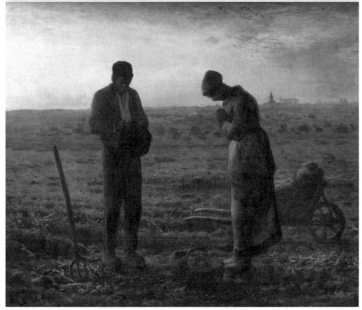

밀레의 그림 중 유명한 〈만종〉의 배경도 이곳 바르비종입니다. '만종'이란 아침, 점심, 저녁 하루 세 번 교회에서 종을 울려 현재 시간과 동시에 기도 시간을 알려주는 것을 가리킵니다. 저녁노을이 지는 저 멀리로 교회와 떼를 지어 날아가는 새가 보입니다.

그림 전면에 하루의 힘겨운 일들을 마치고 기도하는 부부의 모습은 경건한 마음이 들게 합니다. 두 손을 정성을 다해 모으고 고개를 숙여 기도하는 아내와 양손으로 모자를 들고 고개 숙인 남편에게서 평화로움이 전해집니다. 주변의 척박해보이는 땅 그리고 바구니와 땅에 놓인 감자는 볼품없어 보입니다. 그래도 작은 만족감을 선물하고 감사의 마음을 전합니다. 하루의 마침에서 인생의 마침까지 떠올리게 합니다.

일상에서 삶의 의미를 깨닫고 '감사하기'는 철학자 스티븐 케이브(Stephen Cave)가 『불멸에 관하여: 죽음을 이기는 4가지 길』(Immortal)에서 삶과 죽음을 바라보는 관점에 영향을 미치는 것으로 제시하는 한 가지 요소입니다. 그는 이 '감사하기'가 막연한 위험에 대한 걱정으로 내가 가진 것을 잃어버릴지 모른다는 쓸데없는 집착에 빠지지 않도록 해준다고 설명합니다. 그리고 미래에 대한 지나친 걱정에 앞으로 벌어질지 모르는 어려움에만 집중하지 않도록 '현재에 집중하기' '타인과 공감하기'를 일상에서 삶과 죽음을 바라보는 중요한 관점으로 제안합니다.

어느 날일지 모르는
내 삶의 마지막

언제일지 모를 이 땅에서의 삶을 마칠 때, 어떤 모습일지 생각해봅니다. 그때 일상에 찾아온 죽음이 너무 낯설어 당황하는 것이 아니라, 기도하는 중에 맞이하고 또 주어진 것에 감사하며 평안한 가운데 이르는 죽음이었으면 좋겠습니다. 그리고 다른 누군가에게 여전히 따스함을 전할 수만 있다면 정말 좋겠습니다.

미국 노스캐롤라이나 샬롯(Charlotte)에 가면 빌리 그레이엄(Billy Graham) 기념도서관이 있습니다. 2018년 2월 이곳에 빌리 그레이엄 목사가 99년의 일기로 모셔졌습니다. 이 도서관에는 2007년 먼저 세상을 떠난 빌리 그레이엄의 아내 루스 그레이엄(Ruth Graham)의 무덤이 있습니다. 그 무덤 앞 비석에는 이런 글이 있습니다.

End of Construction – Thank you for your patience.
공사 끝! 참아주셔서 감사합니다.

이 묘비명을 정하게 된 데는 특별한 사연이 있었다고 합니다. 그녀가 세상을 떠나기 얼마 전, 남편과 자주 운전하며 가던 길에서 늘 보던 "공사 중입니다. 불편을 드려 죄송합니다"라는 공사

루스 그레이엄 묘비

표지판이 "공사 끝. 그동안의 인내에 감사드립니다"라는 표지판으로 바뀌어 세워진 것을 보았습니다. 이것이 마음에 든 루스 여사는 남편 에게 그것을 묘비명으로 해달라고 부탁했다고 합니다. 그래서 그것 이 묘비명이 되었습니다.

하나 더 특별한 것은 중국에서 의료선교사로 사역하던 선교사의 자녀로 태어난 루스 여사는 좋아하던 중국어 '의'(義) 자를 묘비에 크 게 써 넣었습니다. 자신의 인생 즉 '공사구간'에서 적지 않은 허물들 이 있었지만, 하나님이 우리를 빚으셨고 또 자신을 아는 많은 이들이 잘 참아주어 감사하다는 의미를 담은 것입니다. 삶과 죽음에 대해 잊 고 살았던 많은 것을 깨닫게 해줍니다.

죽음은 삶의 끝이지만 또 다른 시작입니다. 무엇인가 죽는 것이 없 다면 사실 생명의 탄생이나 지속은 어렵습니다. 생명을 유지하기 위 해 필요한 에너지는 아무것도 없는 데서 갑자기 생겨나는 것이 아닙 니다. 이전 생명이 죽어 누군가의 양식이 되고 거름이 되어야 가능 합니다. 새로운 시대도 과거 시대와 함께 찾아옵니다. 이처럼 생명과 죽음을 칼로 재단하듯이 분리하는 것은 불가능한 일이지요.

죽음은 누구에게도 예외가 없습니다. 인생에서 가장 확실한 하나 를 꼽는다면 바로 언젠가는 죽는다는 것입니다. 그럼에도 좀처럼 죽 는 것은 나와 무관한 것으로 생각하고 살아갑니다. 또 죽으면 그것으 로 끝난다고 생각하고 가능하면 이야기하려 하지 않습니다. 그러다

일상에 찾아온 죽음을 낯설게 맞이합니다. 그런데 생로병사(生老病死)로 요약되는 인생의 한 축이 죽는 것, '사'(死)라는 것을 잊지 말아야 합니다.

삶과 죽음은 단절이 아닌 연장이기에 죽음은 새로운 시작입니다. 그래서 죽음은 슬픔만 만들어내는 것이 아니라, 소망도 선물합니다. 그것을 아는 것이 깊이 있는 일상의 삶을 사는 소중한 지혜입니다.

Last Scene 2.
나의 그림 속 죽음 이야기＊현재

／

현재 죽음을 생각할 때 떠오르는 인상이나 이미지, 색깔은 무엇입니까? 일상에서 죽음에 대해 생각하며 사람들과 함께 이야기하는 것이 삶에 어떤 유익을 준다고 생각하십니까? 죽음에 대한 성찰과 대화가 일상의 삶에 미치는 긍정적인 측면을 생각나는 대로 적어봅시다.

그리고 죽음을 상징하거나 표현하는 상징물이나 이미지에는 어떤 것이 있는지 자유롭게 그려봅시다.

PART 3.

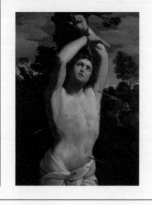

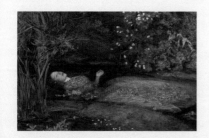

죽음
앞에서도
변함없는 사랑

죽음이 남기고 간 것들

1

존 에버렛 밀레이
〈오필리아〉

슬픔을 뛰어넘는 고요

죽음이란 육체가 소멸되는 것 그 이상이다.
죽어가는 사람에게는
우리 눈으로 확인할 수 있는 것보다
더 많은 일들이 일어난다.

– 모니카 렌즈, 『어떻게 죽음을 마주할 것인가』

〈오필리아〉(1851~52년)

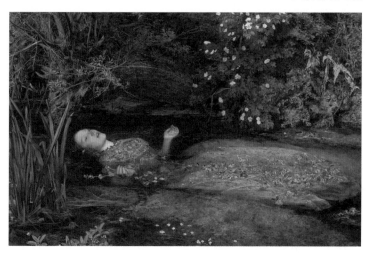

존 에버렛 밀레이(John Everett Millais, 1829－1896년)의 〈오필리아〉입
니다. 이 그림은 윌리엄 셰익스피어의 작품 『햄릿』(*Hamlet*) 4막 7장
의 사건을 배경으로 합니다.

　『햄릿』은 『리어왕』 『맥베스』 『오셀로』와 함께 셰익스피어의 4대
비극으로 꼽힙니다. 『햄릿』의 한 장면을 담은 이 그림의 모델은 영
국 화가 로세티(Dante Gabriel Rossetti)의 아내인 엘리자베스 시달
(Elisabeth Siddal)로, 배경은 런던 근교 혹스밀강 주변이라고 합니다.

연이은 죽음의 사건에
스며 있는 슬픔

햄릿의 연인 오필리아(Ophelia)는 자신의 아버지가 다른 이도 아닌

자신이 사랑하는 햄릿에게 살해당했다는 소식을 듣곤 충격에 빠집니다. 그녀는 넋을 잃고 들판을 헤매다 냇가에 이릅니다. 냇가에서 자라는 수양버들과 여러 꽃들을 엮어 화환을 만듭니다. 그리고 가지에 그 풀꽃관을 걸려고 올라가다 가지가 부러지면서 개울에 떨어져 죽고 맙니다. 왕비는 오필리아의 오빠 레어티즈(Laertes)에게 여동생의 익사 소식을 전합니다.

> 입은 옷이 쫙 퍼져 그녀는 인어처럼 잠시 뜬 채 … 그러나 멀지 않아 그녀의 의복이 마신 물로 무거워져, 곱게 노래하는 불쌍한 그애를 진흙 속 죽음으로 끌고 갔어.
>
> _셰익스피어, 『햄릿』

죽은 채 물 위에 떠 있는 오필리아 주변에는 생기 넘치는 식물들이 눈에 띕니다. 손에 들고 있는 꽃과 옷자락, 주변의 식물들까지 섬세한 묘사와 밝은 색상은 한 폭의 아름다운 풍경화를 연상시킵니다. 죽은 것이 아니라, 잠이 든 듯이 누워 있는 것 같습니다. 자연과 하나 된 모습입니다. 물에 잠긴 옷자락은 꽃과 잎 그리고 주변 풍경과 서로 섞여 하나를 이룹니다. 하지만 이 안타까운 죽음은 아버지의

〈오필리아〉(프리드리히 헤이저, 1900년)

비보를 전해들은 일로부터 시작되었습니다. 그것도 자신이 사랑하는 연인 햄릿이 아버지를 죽인 범인이라는 소식과 함께 말이지요. 아버지 소식을 들은 오필리아는 이런 슬픈 노래를 부릅니다.

그분 다시 안 오실까? 그분 다시 안 오실까? 아냐 아냐, 가신 사람, 무덤으로 가신 사람. 절대 다시 아니 오리. 그분 수염 흰 눈 같고, 그분 머리 호호 백발. 가셨으니, 가셨으니, 우리 한탄 속절없네. 그분 영혼 살펴주오.

_세익스피어, 『햄릿』

삶과 죽음
그 한가운데서

존 에버렛 밀레이는 어렸을 때부터 미술에 재능을 인정받고 각종 전시회에 그림을 전시하며 성공적인 활동을 합니다. 아카데미 미술의 분위기에 반대하여 인물의 이상적인 형상이 아닌, 있는 그대로의 현실을 묘사하는 데 집중합니다.

밀레이는 라파엘로 이전의 미술을 지향하며 1848년에 결성된 영국 화가 단체인 라파엘로 전(前)파(Pre-Raphaelite Brotherhood)에 속하는데, 이상적인 미와 선이 조화된 묘사보다는 사실적인 자연 묘사와 평면적인 그림 속에서 장식적이고 도안적인 요소를 강조하는 것이 특징입니다. 이러한 사조는 공예미술 운동에 중요한 영향을 끼쳤고, 이후 상징주의와 구스타프 클림트로 대변되는 유려한 선과 장식

〈이사벨라〉(1849년), 〈이슬〉(1889년경)

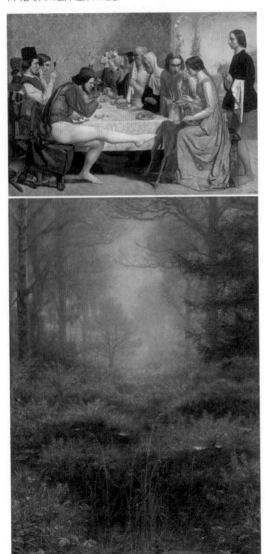

이 특징인 유겐트슈틸(Jugendstil)의 방향을 제시했다고 평가됩니다. 결혼 무렵에는 상징주의를 표방해 보이지 않는 내면의 통찰에 몰두하며 라파엘로 전파에서 벗어나기 시작합니다. 그는 인기 있는 초상화가로 활동하다 런던에서 생을 마칩니다.

『햄릿』3막 1장에 유명한 구절이 있습니다.

있음이냐 없음이냐, 그것이 문제로다.
To be or not to be, that is the question.

이 구절은 여러 의미로 해석되는데, '사느냐 죽느냐' 또는 '살아 부지할 것인가, 죽어 없어질 것인가' '과연 인생이란 살 가치가 있느냐 없느냐' '삶이냐 죽음이냐' 등으로 다양하게 번역됩니다.

이 대사는 햄릿이 자신의 아버지를 죽인 그 당시 덴마크의 왕이자 삼촌인 클로디어스(Claudius)를 두고 한 말입니다. 음모와 살인, 미움에 대해 복수하는 것이 맞는지, 아니면 그 모든 고통과 분노를 운명으로 받아들이는 것이 맞는지 고민하는 장면이지요. 단지 숨을 쉬며 생명을 유지함으로 살아 있느냐, 아니면 죽어 온몸이 뻣뻣하게 굳은 상태가 되었느냐의 차원이 아닙니다. 제대로 잘 살고 있느냐 그리고 잘 죽느냐 하는 말입니다. 그것이 문제라는 것입니다.

아버지의 억울한 죽음 이후, 햄릿은 지금 살았으나 산 것이 아닙니다. 자신의 마음을 고통스럽게 만드는 아버지의 죽음에 대한 원망과

〈햄릿의 마지막 장면〉(살바도르 바르부도, 1884년)

아버지를 죽인 삼촌에 대한 분노가 그를 괴롭힙니다. 그로 인해 정상적인 삶이 불가능할 정도입니다. 음모를 정확히 알고 밝히는 것 그리고 그에 대해 복수할지 말지를 결정하는 일로 마음이 혼란스럽습니다. 더구나 그 과정에서 사랑하는 연인의 아버지를 죽이고 맙니다. 뒤이어 사랑하는 연인 오필리아의 익사 소식까지 듣습니다. 살았으나 산 삶이 아니지요. 죽은 것과 다름없는 삶입니다.

생명을 주는
죽음

죽음은 끝이 아니라 새로운 시작이라는 말을 종종 듣습니다. 그러므로 좋은 죽음, 잘 죽는 것이 중요합니다. 좋은 영향을 끼치고 소중한 기억으로 남을 수 있어야 하니까요. 그러기 위해서는 잘 사는 것이

필요하고요.

사랑하는 이와의 소중한 경험은 죽음 이후에도 오래도록 기억되고 그 관계는 영원한 관계로, 새로운 관계로 이어집니다. 사람들은 대개 자신의 죽음을 자신만의 일로 생각합니다. 죽는 것은 단지 내 삶의 일일 뿐, 주변에 아무런 영향도 미치지 않는 것처럼 말이지요. 하지만 누군가의 죽음만큼 많은 사람에게 영향을 끼치는 것도 없습니다. 심지어 전혀 모르는 이의 삶을 변화시키기도 합니다.

> 작년에 묻힌 아버지
> 당신의
> 무덤
>
> 거기 당신의 살로
> 더 푸른
> 잔디

박이문 시인의 「더 푸른 무덤의 잔디」라는 제목의 시입니다. 이 시에서 아버지의 죽음으로 인한 상처가 오히려 새 생명이 되어 그의 자녀에게 다가가는 것이 느껴집니다. 죽음이 영원한 헤어짐이 아닌 새로운 삶으로 나아가는 과정임을 알려줍니다.

상실의 사건에서 단지 사랑하는 이와의 분리나 이별의 경험만 있

는 것은 아닙니다. 상실로 인한 슬픔을 잘 지나간다면, 그 과정에서
무언가 새롭게 경험할 수 있습니다. 비록 상실의 아픔 가운데 있을지
라도 그 잃음 속에서 새로운 관계를 만들 수 있는 특별한 기회를 갖
게 됩니다.

사랑하는 사람의 죽음처럼 살아가면서 겪는 위기상황을 잘 극복
함으로써 얻게 되는 긍정적인 변화인 '외상 후 성장'(Post-Traumatic
Growth) 또는 '역경 후 성장'에 대한 연구가 있습니다. 물론 고통스럽
고 아픈 경험이며 그로 인해 우울이나 외상 후 스트레스와 같은 정신
장애도 발생합니다. 하지만 이런 경험이 오히려 긍정적인 요소로 작
용하기도 합니다.

예를 들면 이런 것들이지요. 먼저 상실의 슬픔과 역경을 통해 오히
려 자신과 세상에 대한 긍정적인 인식의 변화가 일어납니다. 자신과
세상에 대해 가지고 있던 비현실적인 생각을 수정하는 계기가 되기
때문입니다. 또한 이전에 알지 못했던 자신의 잠재력과 강점을 새롭
게 발견함으로 긍정적인 인식의 변화가 생겨납니다. 그리고 대인관
계에 있어서도 변화가 나타나는데, 관계의 중요성을 깨닫고 주변 사
람과의 친밀감이 높아지고 다른 사람을 더 깊이 이해하는 경험을 합
니다.

무엇보다 삶에 대한 인식의 변화가 일어납니다. 인생의 유한성을
깨닫는 중에 자신에게 주어진 시간에 무엇을 하며 어떻게 살아야 할
지를 생각하게 됩니다. 행복의 의미를 다시 생각하면서 가치관을 새

롭게 정립하는 기회가 되는 것이지요. 좀 더 높고 넓은 차원에서 인생을 바라보는 계기와 만납니다.

누군가의 죽음은 그 사람만의 일이 아님을 기억해야 합니다. 삶과 죽음은 결코 분리될 수 없음을 생각할 때마다 오늘, 이곳에서 그리고 함께하는 이들과 어떤 삶을 살아야 할지 깊이 생각하게 됩니다. 만일 내가 지금 나의 죽음과 죽음 이후를 보았다면, 나는 오늘 어떤 선택과 결정 속에 살게 될까요?

2

프레더릭 레이턴 〈로미오와 줄리엣의 시신 위에서 화해하는 캐풀렛과 몬터규〉

끝은 곧 또 다른 새로운 시작

사랑하는 사람이 죽으면 우리는 그의 죽음에서 우리 자신의
죽음을 미리 맛볼 뿐만 아니라, 어떤 방식으로든 그와 함께 죽는다.
자신을 이해하는 데 다른 사람과 사물에 대한 관계가 얼마나
중요하고, 그런 관계가 소멸될 때 우리 자신이 얼마나 무너지며
새로운 지향점을 필요로 하는지, 우리는 사랑하는 사람의
죽음을 통해 가장 명확하게 알게 된다.

— 베레나 카스트, 『애도』

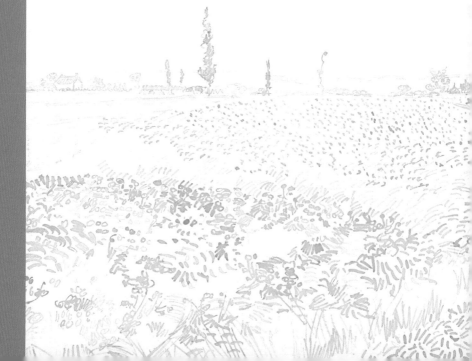

〈로미오와 줄리엣의 시신 위에서 화해하는 캐풀렛과 몬터규〉(1850년경)

영국 화가 프레더릭 레이턴(Frederic Leighton, 1830 – 1896)의 그림 〈로미오와 줄리엣의 시신 위에서 화해하는 캐풀렛과 몬터규〉는 윌리엄 셰익스피어의 희극 『로미오와 줄리엣』(*Romeo and Juliet*)의 마지막 장면을 담았습니다.

비극적인
죽음의 고통과 슬픔

너무나도 유명한 『로미오와 줄리엣』은 연극 외에도 음악, 미술, 영화, 뮤지컬, 오페라, 발레 등 다양한 형태로 공연되었습니다.

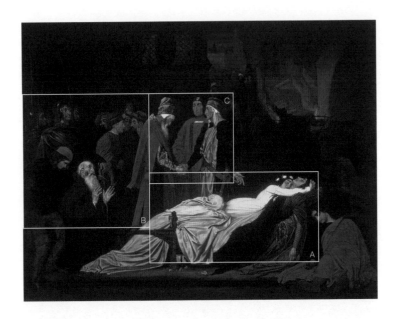

이탈리아의 아름다운 도시 베로나의 명망 있는 두 유력 가문 캐퓰렛(Capulet) 가(家)와 몬터규(Montague) 가(家)가 있었습니다. 두 집안은 오래 묵은 원한으로 갈등이 끊이지 않았습니다. 그러던 어느 날, 연인으로 맺어진 로미오와 줄리엣은 부모들의 싸움과 오해 속에 결국 죽음에 이르게 됩니다.

레이턴은 이 그림으로 비극적인 죽음의 슬픔을 표현했습니다. 줄리엣이 천사처럼 하얀 옷을 입고 먼저 죽은 로미오를 끌어안은 채 숨져 있습니다. 두 젊은 연인의 얼굴은 평화로워 보이고 잠들어 있는 듯 고요함이 느껴집니다(도판A).

하지만 주변의 어수선함이 지금이 특별한 상황임을 암시합니다.

왼편의 군인들, 그 옆에 양손을 들고 하늘을 쳐다보는 노인, 오른편 저 멀리 모여 있는 군중이 보입니다(도판 B). 그리고 화면 중앙으로 화려한 옷을 입고 서로 악수하는 두 귀족까지 단순한 한 연인의 죽음의 현장으로만 보이지 않습니다(도판 C).

　로미오와 줄리엣 두 연인이 죽고 난 후, 이전에는 결코 상상할 수 없었던 일이 일어납니다. 오랜 세월 반목과 갈등으로 원수지간이었던 두 집안이 두 연인의 시신 위에서 화해를 한 것입니다. 뒤늦은 화해의 악수를 그림에 담아내어 그 슬픔이 더합니다. 인간의 어리석음과 교만이 이런 결과를 낳았기 때문입니다.

〈로미오와 줄리엣〉(프랭크 딕시, 1884년)

누군가의 죽음 이후 찾아온
화해의 국면

몬터규의 외동아들 로미오와 캐플렛의 외동딸 줄리엣은 무도회에서 운명적으로 만나 서로에게 빠져듭니다. 그러나 두 사람의 사랑은 로미오의 추방으로 위기를 맞습니다. 그 이후 신부 로렌스의 묘책으로 줄리엣은 42시간 동안 가사(假死) 상태가 되는 약을 먹게 되는데, 줄리엣이 죽은 줄로 안 가족은 가족무덤으로 줄리엣을 옮깁니다.

그때 추방된 로미오가 비보를 듣고 달려와 줄리엣의 시신 앞에서 준비해온 독약을 먹고 따라 죽습니다. 그리고 가사 상태에서 깨어난 줄리엣 역시 단검으로 자신을 찔러 로미오의 시신 위에 쓰러져 죽습니다. 비극의 끝, 양 가문의 사람이 모인 자리에서 군주가 두 가문을 향해 지금까지의 일들에 대해 책망하듯 말합니다.

죽음 이후 찾아온 화해라는 새로운 국면은 예상치 못했던 일이었습니다. 비록 두 연인의 행동은 이성적으로는 성숙하지 못한 행동이라고 할 수 있지만, 서로를 향해 자신을 전적으로 내어주는 그 깊은 사랑이 두 가문에 변화를 가져옵니다. 사실 너무나 늦은 화해이지요. 로미오와 줄리엣 두 연인의 죽음이라는 대가로 서로 손을 잡았으니 말입니다. 두 가문의 자존심 대결과 서로에 대한 맹목적인 증오가 이런 국면을 맞게 했지만, 두 연인의 고통과 슬픔은 이제 두 가문에 새로운 문을 열었습니다.

로미오와 줄리엣은 자신들의 죽음이 이런 결과를 낳으리라고 예

〈몬터규와 캐풀렛의 화해〉(1854년), 〈타오르는 6월〉(1895년)

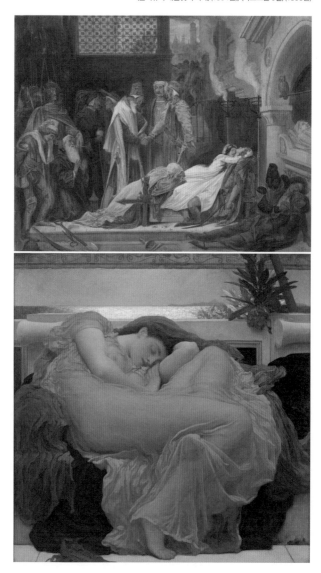

상하지는 못했을 것입니다. 어떻게 보면 두 사람의 죽음은 사랑에 눈
먼 연인의 아쉬운 선택이었지만, 놀랍게도 이 죽음은 새로운 변화를
일으키는 동기가 되었습니다. 여기서 죽음은 끝이자 종결이 아니라,
새로운 변화의 시작을 위한 촉발점임을 생각해봅니다.

〈로미오와 줄리엣의 시신 위에서 화해하는 캐풀렛과 몬터규〉를
그린 프레더릭 레이턴은 영국의 화가이자 조각가로 역사, 성서 등 고
전의 내용을 주로 다루었습니다. 1896년 화가로서는 영국 역사상 처
음으로 세습 남작작위를 받습니다. 그런데 작위 공포 다음 날 협심증
으로 사망합니다. 그에게는 작위를 세습할 직계혈족이 없어 그의 작
위는 하루 만에 소멸되었다고 합니다.

슬픔과 기쁨으로
가득 찬 날들

영성학자이며 작가인 헨리 나우웬(Henri Nouwen)은 1992년 12월 31
일 오후 3시, 토론토에 있는 라르슈 공동체 데이브레이크(Daybreak)
에서 한 가족처럼 살던 모리스 굴드가 세상을 떠났다는 소식을 듣습
니다. 이 공동체 식구는 그를 '모우'라고 불렀는데, 오랫동안 알츠하
이머 병과 싸우던 끝에 캐나다 토론토 근처 리치몬드 힐의 요크 센트
럴 병원에서 생을 마감합니다.

나우웬은 독일 프라이부르크에서 집필에 전념하고 있을 당시 이
소식을 듣습니다. 모리스를 떠나보낸 슬픔을 데이브레이크 공동체

가족들과 함께 나누고자 다음 날 바로 비행기를 탑니다. 그는 18시간에 걸친 비행 동안 삶과 죽음에 대해 많은 생각을 합니다. 그리고 쓰게 된 책이 『죽음, 가장 큰 선물』(*Our greatest gift*)입니다.

그런데 놀라운 것은 모리스를 떠나보내는 과정 속에서 이 공동체 식구들은 특별한 경험을 합니다. 나우웬은 그 과정이 슬픔과 기쁨으로 가득한 날로 이어졌다고 표현합니다. 슬픔의 날들이었다는 것은 쉽게 이해가 되는데, '기쁨으로 가득하다'는 표현은 잘 이해가 되지 않습니다. 그는 그 이유를 모리스는 죽었지만 곧바로 새로운 생명이 태동하는 것 같았다고 설명합니다.

그의 죽음으로 모인 이들이 친밀해지고 하나가 되는 경험을 했으며 신비롭게도 가장 신성한 시간을 보낼 수 있었기 때문입니다. 장례 일정을 진행하는 과정에서 공동체 식구들은 모두 삶이 죽음으로 통할 뿐만 아니라, 죽음이 새로운 삶으로 통한다는 것을 함께 나누었습니다. 모리스가 살아 있을 때는 자신의 연약함과 부족함을 통해, 그리고 죽음을 통해서는 온전한 공동체를 이루도록 도움을 주었다는 데 공감하면서 말입니다.

정신의학과 교수이며 심리치료 분야의 권위자인 어빈 얄롬(Irvin Yalom)은 『보다 냉정하게 보다 용기 있게』(*Staring at the Sun*)에서 자기 인식이라는 최고의 선물은 인간이 죽을 수밖에 없는 운명이라는 치명적인 상처를 깨닫고 나서야 얻어진다고 말합니다. 그는 죽음에 대한 불안감이 인생 주기를 통해 변화하고 증가함을 개인 경험과 임

상 경험을 통해 설명합니다. 그러면서 죽음을 직면하는 것은 삶을 더욱 충실하게 하고 '삶의 의미를 일깨워주는 경험'이 될 수 있다고 강조합니다.

그가 삶의 의미를 일깨워주는 경험이 되는 사건으로 꼽는 것에는 죽음 외에도 '사랑하는 사람과의 이별이 주는 슬픔' '생명을 위협하는 질병' '친밀한 관계의 파괴' '중요한 삶의 이정표와 의미 있는 생일(50세, 60세, 70세 등)' '충격적인 상처(화재, 강간, 도난 등)' '자녀들이 집을 떠남(빈 둥지)' '직업을 잃거나 새로운 직업을 가지게 되는 일' '은퇴' '실버타운으로 옮기는 일' '마음속 깊은 곳으로부터 오는 메시지를 전달하는 강력한 꿈을 꾸는 것' 등이 있습니다.

실제로 한 사람이 죽음에 직면하면서 경험하는 삶의 의미를 일깨워주는 사건이 많은 사람을 살리고 새로운 변화를 만들어냅니다. 반대로 죽음을 인식하지 못한 한 사람의 이기적이고 욕심에 사로잡힌 오만한 행동 때문에 수많은 사람이 죽음에 내몰리기도 합니다.

물론 죽음이 이 세상에서의 삶의 문제를 모두 해결해주지는 않습니다. 하지만 때로 복잡하게 얽히고설킨 삶의 문제가 누군가의 헌신적인 죽음으로 새로운 국면을 맞는 경우가 있습니다. 삶이란 사람과 사람 사이의 관계를 통해 이루어지고 이어지듯이, 죽음도 그 관계의 연장선상에 있기에 서로 영향을 미치는 것이지요. 누군가의 헌신적인 죽음에서 시작될 더 좋은 아름다운 세상의 시작과 변화를 소망해봅니다.

3

자크-루이 다비드
〈소크라테스의 죽음〉

어떠한 상황에도 지켜야 할
삶의 일관성

자연은 우리에게 모습을 주었다.
또 우리에게 삶을 주어 수고하게 하고 우리에게 늙음을 주어
편하게 하며, 우리에게 죽음을 주어 쉬게 한다.
그러므로 스스로의 삶을 좋다고 하면
곧 스스로의 죽음도 좋다고 하는 셈이 된다.

– 장자, 『장자』(莊子)

〈소크라테스의죽음〉(1787년)

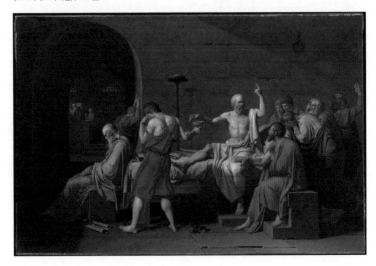

그림 중앙의 침대에 앉아 반듯한 자세와 근육질의 몸으로 왼손 손가락은 하늘을 향하고, 오른손으로 독배를 잡으려는 인물은 소크라테스(Socrates)입니다.

그는 죽음을 앞둔 사람처럼 보이지 않습니다. 그의 얼굴에서 죽음을 앞둔 사람이 일반적으로 보이는 불안감과 두려움, 근심이나 후회라고는 조금도 찾아볼 수 없습니다. 머뭇거림이라고는 전혀 없이 자신의 결심을 실행으로 옮기려는 강한 의지가 느껴집니다.

반면 주위 사람들은 슬픔으로 가득 차 있습니다. 오른쪽 끝 인물은 한 손을 하늘로 향해 들고 있고, 또 그 옆의 사람은 두 손으로 얼굴을 감싸고 괴로워합니다. 절망적인 몸짓입니다. 소크라테스의 무릎에

손을 올리고 그의 말을 끝까지 경청하는 사람은 친구 크리톤(Kriton),
왼쪽 침대 끝의 침울한 표정으로 고개를 숙이고 있는 사람은 제자 플
라톤(Platon)이라고 합니다. 깊은 슬픔이 느껴집니다. 프랑스 화가 자
크-루이 다비드(Jacques-Louis David, 1748-1825년)의 그림 〈소크라테
스의 죽음〉입니다.

사랑하는 사람의 죽음으로 인한
다양한 슬픔들

소크라테스는 아테네의 금권 정치인들에 의해 사회적 악으로 몰려
억울하게 감옥에 갇혀 죽음을 맞습니다. 하지만 그의 죽음은 스스로
맞이하는 준비된 죽음이었습니다. 죽음 앞에서도 당당할 수 있었던
진리의 추구와 영혼에 대한 확신 그리고 세계 시민의식이, 죽음을 대
하는 태도를 바꾸었습니다. 사람이 죽음을 맞는 모습이 다 같지 않음
을 생각하게 됩니다.

다비드는 아버지가 결투로 세상을 떠나면서 건축가였던 두 명의
삼촌 밑에서 자랐습니다. 두 삼촌은 어린 시절 다비드의 예술적 재능
을 키우는 데 큰 도움을 주었습니다. 그는 고대 그리스·로마 미술전
통의 재현을 통한 조화와 명료성 그리고 보편성과 이상주의의 추구
라는 고전주의를 체계적으로 시도한 신고전주의(neo-classicism) 양
식의 화가입니다. 명확한 동작과 뚜렷한 형태, 강렬하고 극적인 표
현과 더불어 사실주의적 묘사가 특징입니다. 1784년 루이 14세를 위

해 그린 〈호라티우스 형제의 맹세〉를 계기로 유명세를 얻게 됩니다. 이 그림은 고대 로마시대 이야기를 주제로 하는, 초기 신고전주의 양식의 대표적인 걸작으로 꼽힙니다. 다비드는 프랑스 대혁명 등 사회적·정치적 격동기를 화폭에 옮겼습니다.

다비드는 정치 활동에도 참여해 프랑스 대혁명 당시 혁명 진영, 그중에서도 급진파였던 자코뱅당에 가담합니다. 1792년 국민공회 의원으로 선출되면서 루이 16세의 단두대 처형에 찬성표를 던집니다. 이후 1797년에는 나폴레옹에게 중용되면서 나폴레옹에 관한 작품을 여럿 남기며 궁정화가로도 있었습니다. 하지만 나폴레옹의 실각과 함께 추방되어 생애 마지막 10년을 브뤼셀에서 보내며 신화를 주제로 한 그림과 초상화에 관심을 쏟았습니다. 〈호라티우스 형제의 맹세〉〈마라의 죽음〉〈알프스를 넘는 나폴레옹〉〈나폴레옹 1세의 대관식〉과 같은 그림이 널리 알려진 그의 작품입니다.

소크라테스의 죽음과 관련된 이야기를 좀 더 알려면, 소크라테스

〈호라티우스 형제의 명세〉(1784년), 〈마라의 죽음〉(1793년), 〈알프스를 넘는 나폴레옹〉(1801년)

의 제자 플라톤(Platon)이 쓴 책으로 '영혼에 대하여'라는 부제가 붙
은 『파이돈』(Phaidon)을 살펴보면 됩니다. 이 책은 죽음을 앞둔 소크
라테스가 주변 사람과 나눈 대화와 소크라테스가 죽음에 이르는 과
정을 담았습니다. 소크라테스의 최후를 목격한 파이돈(Phaedon)이
플리우스라는 소도시에서 에케크라테스(Echecrates)와 나눈 대화를
통해 그때의 모습을 전합니다.

소크라테스는 제자들의 비통한 울음을 자제시키며 조용하고 꿋꿋
하게 행동하라고 권합니다. 그리고 간수가 일러준 대로 약을 먹고는
다리가 무거워질 때까지 한참을 걷다가 다시 침대로 돌아와 반듯이
눕습니다. 간수는 차가워지고 굳어가는 그의 다리와 발을 눌러봅니
다. 그의 몸은 감각이 사라지고 죽음에 이르렀습니다.

죽음에 직면했을 때에도
이어진 잘 사는 삶

B.C. 399년, 소크라테스에게 사형 판결을 내린 죄명은 국가가 인정
하지 않는 신들을 인정하고 청년들을 타락시켰다는 것이었습니다.
소크라테스는 '용기', '정의'와 같은 주제로 질문을 던지는 대화법으
로 사람들이 스스로 자신의 무지를 깨닫게 했습니다.

사실 소크라테스의 친구 크리톤은 간수들을 매수하여 탈옥 준비
를 마쳤습니다. 그리고 안심하고 생활할 수 있는 곳도 마련해놓았다
며 국외로 도피하라고 권했습니다. 하지만 소크라테스는 이런 처지

에 놓였다고 해서 지금까지 내가 얘기했던 결론이나 원칙을 포기하는 것은 시민으로 한 약속과 동의에 등을 돌리는 비천한 노예나 할 짓이라며, 잘 사는 것에 대한 원칙을 마지막까지 지키려 합니다. 플라톤은 『크리톤』(*Kriton*)에서 소크라테스의 입을 빌려 이렇게 기록합니다.

> 자네가 말하는 것은 옳아. 그러나 나는 아직도 이전의 주장이 여전히 타당하다는 데 놀라움을 금치 못하네. 그리고 나는 가장 가치 있는 것은 사는 것이 아니라 잘 사는 것이라는 다른 주장도 변함이 없는지, 이 점도 고려해주기 바라네.
>
> _플라톤, 『크리톤』

그리고 크리톤에게 아스클레피오스(Asclepius)에게 닭 한 마리 빚진 것이 있으니 기억해두었다가 갚아 달라는 말을 남기고 숨을 거둡니다. 아스클레피오스는 의학과 치유의 신입니다.

인간이 본질적으로 지닌 한계인 죽음은 신체적인 측면만이 아니라 인간의 의식과 감정, 행동에까지 다양하게 영향을 끼칩니다. 그럼에도 소크라테스에게서 보듯 선명한 삶에 대한 의식과 진실한 일상의 삶이 있다면 죽음이 인간의 삶에 미치는 양상에는 차이가 나타납니다.

소크라테스는 대화를 통해 인간에게 가장 중요한 것은 영혼이고,

〈소크라테스의 죽음〉(피에르 페롱, 1786년), 〈소크라테스의 죽음〉(프랑수아 자비에 파브르, 1802년)

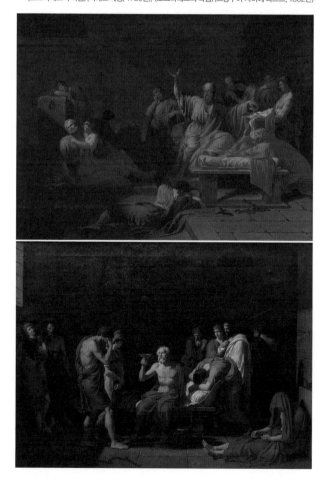

영혼을 잘 돌보는 일이야말로 영혼을 육체로부터 분리시키며, 동시에 그저 사는 것이 아니라 잘 사는 것이라고 역설합니다. 그처럼 올바르게 잘 사는 것은 마지막 순간까지 소크라테스의 행동과 태도를 통해 더욱 선명히 나타납니다. 그것도 죽음 앞에서 노여워하거나 두려워하지 않고 여전히 바르게 잘 살려고 하는 모습으로 말입니다.

삶과 죽음에서 생각해야 할 일상성

영국의 대표적인 라이프스타일 철학자이자 문화사상가인 로먼 크로즈나릭(Roman Krznaric)은 『인생은 짧다 카르페 디엠』(*Carpe Diem Regained: The Vanishing Art of Seizing the Day*)에서 삶의 유한성의 의미에 대해서 설명합니다. 그는 삶의 유한성이란 단순히 자신의 삶이 짧다는 것만이 아니라, 인생이 수없이 많은 '작은 죽음'과 곧 아무것도 아닌 것이 될 순간들로 이루어졌다는 뜻이라고 강조합니다.

그래서 이러한 삶의 유한성에 대한 자각이 있을 때, 존재의 혼수상태에서 깨어나게 되고, 우선순위를 재평가하게 되며, 오늘을 붙잡고 삶에 더 충실하게 된다고 합니다. 즉 죽음을 응시하는 사람은 자기 삶의 유한성을 깨달은 사람으로 인간의 가능성에 눈을 뜨고, 자신에게 정말 중요한 것이 무엇인가를 다시 생각해보게 된다는 것이지요. 기회를 포착해서 삶을 충만하게 사는 '카르페 디엠'(Carpe Diem), '오늘을 붙잡는 삶'을 살게 된다고 설명합니다.

삶과 죽음은 둘 다 공통적으로 일상성을 특징으로 합니다. 삶과 죽음은 매일 이어집니다. 죽음은 언제라도 찾아옵니다. 그래서 누군가의 죽음에 모든 것이 무너지고 단절로 엉망이 되는 건 아닙니다. 놀랍게도 죽음의 순간은 나 자신의 지난날을 돌아보고 주변 사람들과의 관계를 살펴보는 특별한 시간이 될 수 있습니다.

'오늘이 나의 마지막 날이라면', 이 질문은 삶의 의미를 선명하게 드러냅니다. 시간을 충만하게 보내는 것에 대해서 생각하는 순간이 바로 이때이며, 그런 의미에서 죽음에 대한 인식은 삶에 중요한 역할을 합니다. 지금까지 닫혔던 삶의 지평이 열리면서 이전에 보지 못하던 것을 보게 되는 것이지요. 함축적인 시간이 펼쳐지고 농밀한 삶의 순간과 만나는 때입니다.

4

로지에르 반 데르 웨이든 〈십자가에서 내려지는 그리스도〉

모든 것을 다 내어주는
온전한 사랑

세계의 존재와 나의 존재 그리고 나를 살리기 위해
그분이 겪으신 죽음, 영원한 축복에 대한 소망을 가져오신
선하심으로 인하여 그분을 사랑하게 된 것입니다.

– 단테, 『신곡』(神曲)

〈십자가에서 내려지는 그리스도〉(1435년)

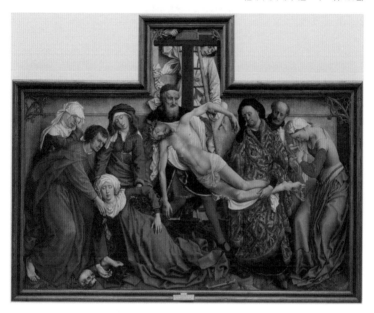

네덜란드 화가 로지에르 반 데르 웨이든(Rogier van der Weyden, 1399-1464년)의 〈십자가에서 내려지는 그리스도〉입니다. 그리스도의 수난과 고통의 의미를, 애통하며 눈물 흘리는 얼굴을 비롯하여 주변 인물의 극적인 감정 표출을 통해 보여줍니다. 따뜻하고 섬세한 색채와, 우아하고 풍성한 표현을 담은 인물들의 자세가 인상적입니다. 예수님의 시신을 십자가에서 내리는 현장을 그림에 담았습니다. 주어진 액자에 �꽉 차게 인물이 배치되면서 이 순간에 관람자의 시선이 집중됩니다. 다른 데 눈을 돌리거나 딴 생각을 할 여지를 두지 않습니다.

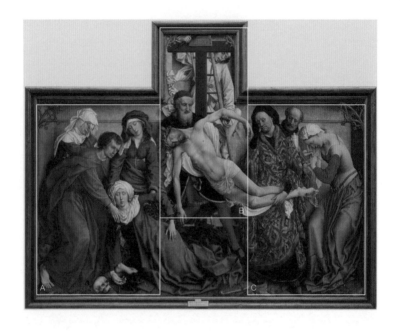

그의 죽음은
곧 나의 죽음

인물들을 살펴보면, 왼편의 붉은 옷을 입은 남자는 예수님의 애제자 요한이고, 그가 부축하는 파란 옷의 여인은 예수님의 어머니 마리아입니다. 마리아의 힘없이 쓰러진 몸과 죽은 사람 같은 창백한 하얀 얼굴에서 슬픔의 깊이와 절망적인 감정 상태를 읽을 수 있습니다. 그 뒤로 두 명의 여인이 이 슬픔의 현장에 동참합니다. 한 명은 얼굴을 가리며 슬픔을 드러내고 또 한 명은 쓰러진 마리아를 거들면서 말이지요(도판A).

예수님 뒤편의 붉은색 옷을 입은 니고데모는 양손에 하얀 천으로 예수님의 몸을 받치고 있습니다. 정성을 다하여 시신을 받드는 모습이 느껴집니다. 머리에는 유대인을 상징하는 키파(Kippah)를 쓰고 빨간색 스타킹에 검은색 신발을 신고 있습니다. 그의 시선은 차마 예수님을 향하지 못합니다. 그 뒤로 십자가에서 예수님을 내리는 시종이 보입니다(도판 B).

그림 오른편에 예수님의 다리를 잡고 있는 황금색 옷을 입은 사람은 부자 아리마대 요셉입니다. 곧 울음을 터트릴 것만 같은 표정입니다. 그의 뒤로 요셉의 시종이 돕고 있습니다. 그리고 가장 오른쪽에 깍지를 끼고 절규하는 여인은 막달라 마리아입니다. 슬픔을 주체하지 못해 어쩔 줄 모르는 감정이 외적인 행동으로 표출되고 있습니다(도판 C).

그 당시 십자가 처형은 가장 끔찍한 사형제도였습니다. 십자가형은 공개적으로 이루어졌는데, 당사자에게는 극도의 수치심을 지우고, 모인 군중에게는 공포감을 조성하는 기능을 했습니다.

십자가에서 피와 물을 다 쏟은 시신은 버려진 채, 공중의 새와 짐승의 먹잇감이 되어 무덤에 들어가지도 못했습니다. 가장 비참한 삶의 종말, 비극적인 운명을 상징합니다. 로마는 이스라엘을 다스리며 제국의 질서를 깨트리는 정치범들을 주로 십자가에 처형했습니다.

그런 끔찍한 십자가가 배경이지만, 이 그림에서는 깊은 울림이 전해집니다. 예수님의 죽음으로 인해 주변에 여러 사람이 느끼고 경험

했을 슬픔과 고통을 담았습니다. 예수님의 죽음에 아무런 관심도 보이지 않거나 또는 비난하며 냉소적인 시선으로 바라보는 모습이 아닙니다. 오히려 나를 대신한 죽음이라는 의미를 알기에 그 슬픔은 더욱 깊어집니다.

그럼에도 이 죽음은 절망의 슬픔만은 안기지는 않습니다. 대신 죽은 예수님으로 인해 받아 누리는 귀한 선물, 새로운 생명이 있기에 소망에 감싸인 슬픔입니다. 슬픔은 곧 풀어지고 그 안의 소망이 드러날 것입니다. 여기서 이제 이전과는 전혀 다른 새로운 생명이 탄생하는 놀라운 역사가 시작됩니다.

애도에 대한 잘못된 통념들

애도 카운슬러인 존 제임스(John James)와 러셀 프리드먼(Russell Friedman)은 『내 슬픔에 답해주세요』(Moving Beyond Loss)에서 그동안 아무렇지도 않게 받아들였던 우리를 가두는 슬픔과 관련된 잘못된 통념 여섯 가지를 설명합니다.

그것은 '상심하지 마라' '상실감을 다른 것으로 대체하라' '혼자 슬퍼하라' '시간이 약이다. 또는 시간이 모든 상처를 치유한다' '강해져라 또는 다른 사람들을 위해 강해져라' '바쁘게 지내라'입니다.

돌이켜보면 이런 말이 위로라고 생각해서, 서슴없이 말하고 행동했던 것 같습니다. 주변 사람에게 그렇게 하라고 조언했던 기억도 떠

〈황색의 그리스도〉(폴 고갱, 1889년), 〈녹색의 그리스도〉(폴 고갱, 1889년)

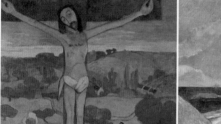

오릅니다. 그런데 이런 말들이 그동안 아무렇지도 않게 받아들였던 잘못된 통념이라고 하니, 정말 무엇이 위로가 되는지 돌아보게 됩니다. '상심하지 마라'는 말이나 '강해져라 또는 다른 사람들을 위해 강해져라'와 같은 말은, 슬픔을 표현하지 못하게 만드는 참 차가운 말일지 모릅니다.

〈십자가에서 내려지는 그리스도〉를 보면 어떤 종류의 상실이든 그로 인해 나타나는 슬픔과 두려움의 감정은 정상적이고 자연스러운 것임을 생각하게 됩니다. 이런 자연스러운 감정을 의도적으로 막거나 방해한다면 그 감정은 다른 형태의 비정상적인 반응으로라도 표출됩니다. 그래서 슬픔의 감정을 자연스럽고 편안하게 표현할 수 있어야 합니다.

간혹 슬픔의 감정을 숨기고 다른 누군가를 위해 아무렇지도 않은 듯이 있는 경우가 있습니다. 하지만 잠깐은 그렇게 보일 수 있겠지만 그것이 본심이기는 어렵지요. 먼저 나 자신에게 솔직해져야 합니다. 나도 저런 상황을 겪게 된다면 어떻게 할지에 대해서 솔직하게 답해 보는 것이 필요합니다. 솔직하게 자기 감정을 털어놓는 것이야말로 가장 도움이 되는 방법입니다.

전적으로 내어준
온전한 사랑

로지에르는 얀 반 에이크(Jan van Eyck) 등 당시 플랑드르 화가의 영향을 받아 사실적인 묘사와 정밀한 구성의 회화를 발전시킨 15세기 북유럽의 대표 화가입니다.

〈십자가에서 내려지는 그리스도〉에서 보듯이 머리카락과 수염, 옷과 기타 사물의 세세한 문양에 이르기까지 정밀한 묘사에 충실했습니다. 또한 관람자로 전체적인 상황과 모습을 그려볼 수 있도록 인물 배치와 화면의 구도도 신중히 고려했습니다.

로지에르는 1449년 이탈리아 여행을 계기로 알프스 남부와 북부 회화 모두를 경험하면서 인간 감정에 대한 풍부하고 사실적인 표현과, 공간에 대한 처리가 깊어졌습니다. 따뜻하고 선명한 색채, 인물들의 우아한 자세, 비장하면서도 감정이 배어나는 표정 등은 그의 그림에서 돋보이는 특징입니다. 종종 성서의 이야기를 그린 그림에 그

사건과는 다른 배경이 원경으로 등장하기도 합니다.

그가 주로 그린 제단화(祭壇畫, Altarpiece)는 교회에 있는 성도들이 먼 곳에서도 볼 수 있도록 명확하게, 그리고 분명한 의도를 가지고 그렸습니다. 그래서 때로 다소 인위적인 얼굴 표정이나 동작을 표현하기도 했습니다. 그러한 형식으로 경건한 분위기와 성서의 메시지를 강조했습니다.

로지에르의 대표작 〈최후의 심판〉은 자선병원(慈善病院) 호텔 디유(Hotel Dieu)에 설치할 목적으로 제작한 것이라고 합니다. 당시 병원은 임종을 준비하는 곳에 가까웠는데, 이 그림은 임종을 앞둔 이들에게 멀지 않은 최후의 심판을 준비하며 마지막까지 믿음을 잃지 말 것을 권면하는 의도에서 그려졌습니다.

〈최후의 심판〉은 아홉 폭의 대형 그림으로 화면 중앙 상단에 심판의 주관자인 예수님을 그렸습니다. 심판자인 예수님은 구원의 상징인 무지개 위에 앉아 있습니다. 한 손에는 순결을 의미하는 백합을, 다른 한 손에는 심판을 상징하는 칼을 들었습니다. 양 옆에는 천사가 십자가와 가시관, 채찍 등 수난의 도구를 들고 있습니다.

예수님 바로 아래에 천사장 미카엘이 심판의 저울을 들고 사람들을 저울질하고 있고, 그 주위로 천사들이 나팔을 불어

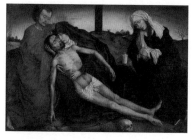

〈그리스도를 애도함〉(1441년경)

〈최후의 심판〉(1448–51년)

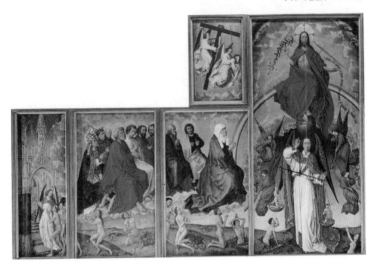

최후의 심판을 선포합니다. 아래에는 심판을 기다리며 두려워하는 사람들과 심판의 고통에 괴로워하는 사람들이 보입니다. 예수님 주변에는 거대한 불기둥에 싸인 제자들과 어머니 마리아가 있습니다. 요한계시록의 메시지를 담은 대규모 제단화입니다.

예수님의 십자가를 그린 성전 제단화는 예수님의 십자가 죽음만 아니라, 부활과 영광을 얻은 모습도 함께 보여줍니다. 죽음으로 끝이 아니라, 이후 새로운 생명으로 이어짐을 함께 말합니다. 죽음이라는 파멸과 멸망에 이르렀음과 동시에, 그럼에도 불구하고 하나님의 구원하시는 사랑으로 이룬 생명의 역사를 가늠하게 합니다. 이렇게 예수님의 십자가는 죽음으로 모든 것이 끝나는 것이 아닌 새로운 시작

〈최후의 심판〉(1448-51년)

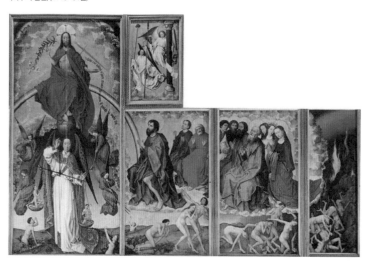

임을, 영광스러운 천국에 이르는 과정임을 보여줍니다.

　성서적으로 십자가는 온 인류를 죄에서 구원하기 위한 성부 하나님의 주권과 계획에서 시작됩니다. 이 일은 성자 예수님의 철저한 순종과 낮아지심으로 이루어집니다. 그리고 성령 하나님의 함께하심과 십자가의 의미를 깨달아 알게 하시는 역사가 있습니다. 이것이 예수님의 죽음이 끝이 아니며, 또한 십자가가 단순히 잔혹한 형벌 이상으로 자신을 온전히 내어주는 사랑인 이유입니다.

5

존 윌리엄 워터하우스
〈잠과 그의 형제 죽음〉

기억함으로 언제나 함께하는 신비

사랑했던 사람의 삶의 의미는 대부분 그가 죽고 나서
우리의 기억과 경험을 통해 증류되고 걸러진다.
이전에는 알지 못했던 것을 새롭게 깨닫고 인식하면서
새롭게 고통이 시작되며, 사랑했던 사람이
계속 곁에 있기를 바라는 갈망이 새롭게 일어난다.

– 마사 히크먼, 『상실 그리고 치유』

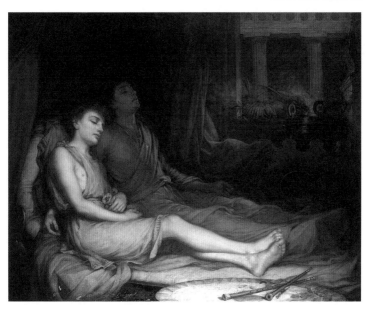

영국 화가 존 윌리엄 워터하우스(John William Waterhouse, 1849-1917
년)의 〈잠과 그의 형제 죽음〉은 그리스 신화에 등장하는 죽음의 신
'타나토스'(Thanatos)와 쌍둥이 형제 잠의 신 '히프노스'(Hypnos)가
함께 있는 그림입니다.

　어둠의 신 에레보스(Erebus)와 밤의 신 닉스(Nyx)의 아들인 타나토
스와 히프노스가 쌍둥이로 태어났다는 것이 참 신기합니다. 그만큼
오랜 옛날부터 죽음의 모습에서 잠자는 모습을 떠올렸으며, 잠자는
것을 곧 죽은 것처럼 생각해왔음을 알 수 있습니다.

죽음의 무게와
어둠을 넘어서는 사랑

커튼을 걷은 침대 위에 두 사람이 나란히 앉아 있습니다. 둘 다 잠든 듯 눈을 감고 움직임이 없습니다. 앞쪽 밝은 빛을 받고 누워 있는 소년은 잠의 신 히프노스이고, 바로 옆에 한쪽 어깨를 내어준 채 어두운 배경에 들어가 있는 소년은 쌍둥이 형제인 죽음의 신 타나토스입니다.

그림의 제목 〈잠과 그의 형제 죽음〉에서 유추해보면 밝은 배경에 있는 소년은 잠들어 있고, 그 옆 어두운 배경 속에 있는 소년은 죽은 것으로 보입니다. 침대 밖의 향로에 연기가 피어오르는 것이나 저 멀리 밖은 어두운데 침대 커튼을 걷어둔 것을 보면 죽은 타나토스를 추모하는 장례식이 진행되고 있는 것 같습니다(도판 A).

〈리키아의 사르페돈을 나르는 잠과 죽음〉
(헨리 푸젤리, 1803년)

법의학자 문국진은 『명화와 의학의 만남』에서 잠이 든 히프노스가 손에 든 것은 양귀비꽃으로 양귀비는 아편 즉 모르핀의 원료로, 환자에게 투여하여 통증을 가라앉히고 진정시켜 깊은 잠이 들게 했다고 설명합니다. 히프노스가 형제의 죽음으로 인한 슬픔의 고통을 이기기 위해 들고 있는 듯합니다(도판 B).

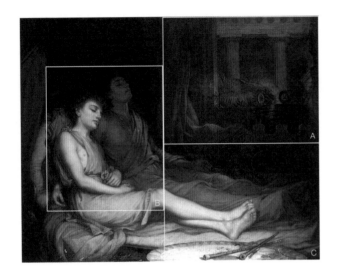

형제는 정말 가까운 사이였는지, 죽음의 순간에도 같은 공간에서
함께 시간을 보내고 있습니다. 그 그리움의 깊이를 가늠하게 합니다.
또한 그림 앞쪽의 탁자에 놓여 있는 피리는 둘이 함께 어울려 놀던
때를 상상하게 합니다(도판 C). 다시 만나 그때처럼 시간을 보내기를
원하는 간절함이 묻어납니다.

죽음마저도 둘 사이를 갈라놓을 수 없음을 보여주듯 서로 기댄 채,
편안한 얼굴과 자세로 눈을 감고 있는 둘 사이에는 그 어떤 거리감도
느껴지지 않습니다. 이렇게 잠이 들어서야 죽은 형제를 다시 만날 수
있다고 생각하는 듯, 그래서 지금 만나고 있는 듯 히프노스의 얼굴은
평화롭습니다.

죽은 형제의 이름을 마음속으로 끝없이 불러서라도 다시 만나길

바라는 마음과, 주검이 있는 현장에서도 그 옆에 함께하고 싶은 간절함이 전해집니다. 죽음의 무게와 어둠과 동시에, 그것을 넘는 사랑의 마음이 같이 느껴집니다.

상실로 인해 생긴
마음의 빈자리

워터하우스는 미술가였던 부모의 영향으로 로마에서 자라면서, 다양한 신화적 소재를 접하여 고대 그리스 신화와 신들의 일상 풍경을 자주 그렸습니다. 아서왕 전설에 나오는 여성들에 대한 묘사로도 유명합니다.

그는 1870년 런던 왕립예술원에 들어간 뒤 정기적으로 전시회를 열었고, 아카데미 화풍으로 시작해 라파엘로 전(前)파의 양식을 따라간 영국 화가입니다.

인간은 살아가면서 수많은 상실로 인한 아픔과 고통을 겪습니다. 아끼던 물건을 잃어버리거나 오랫동안 정성을 들인 일이 수포로 돌아갈 때 상실을 경험합니다. 특히 사랑하는 사람의 죽음, 사람이든 동물이든 아니 식물이라도 죽음으로 인해 생긴 관계의 단절은 여러 상실 중에서도 가장 큰 고통입니다.

사실 죽음으로 헤어진 사랑하는 대상에 대한 그리움은 당사자가 아니면 헤아리기 힘든 아픔입니다. 비슷한 경험을 했다고 하더라도, 모든 사람에게 사랑하는 이와의 사연과 기억 그리고 그 깊이는 다 다

〈라미아〉(1905년), 〈데카메론〉(1916년)

르기에 선뜻 안다고, 이해한다고 하기는 조심스럽습니다.

페이스북 최고운영책임자였던 셰릴 샌드버그(Sheryl Sandberg)는 2015년 5월 남편을 잃습니다. 그는 운동하러 간 피트니스센터에서 숨진 채로 발견되었습니다. 당시 초등학교 4학년 아들과 2학년 딸이 있었는데, 아빠가 하늘나라로 갔다고 아이들에게 말하며 같이 울면서 아픔의 시간을 보냈습니다. 그리고 사별의 슬픔을 달래기 위해 심리학 공부를 시작했고 이후 『옵션 B』(*Option B*)를 저술합니다.

자신이 겪은 상실의 슬픔을 바탕으로 쓴 책입니다. 그녀는 상실의 슬픔을 극복하는 과정에서 겪어야 했던 세 가지 슬픔의 특징에 대해서 이야기합니다. 첫째 개인화(Personalization)는 '좀 더 일찍 발견했다면 죽지 않았을 텐데'라는 자책입니다. 둘째 침투성(Pervasiveness)은 이 상실로 인해서 이제는 일상의 그 어떤 것도 하지 못하리라는 불안입니다. 셋째 영속성(Permanence)은 이 상실이 영원히 계속되리라는 두려움입니다.

이러한 자책과 불안, 두려움이라는 어두움은 상실을 경험하는 많은 이들이 공통적으로 이야기하는 아픔입니다. 일상에서 만나는 상실의 유형은 다양합니다. 그런데 안타깝게도 상실의 경험 이후에 찾아오는 마음의 빈자리로 인하여 다양한 신체적 증상이 나타나기도 하고 심리적인 부적응 상태에 놓이기도 합니다.

그래서 누군가의 죽음이나 상실로 인한 슬픔과 고통이 시간이 흐르면서 서서히 회복되는 '애도'(mourning)의 과정이 참 중요합니다. 임상심리학자인 테레스 란도(Therese Rando)는 애도의 과정을 '회피' '직면' '적응'의 단계로 설명합니다.

'회피'(avoidance) 단계는 죽음의 소식을 처음 접하거나 접한 직후의 어리둥절한 상태에서 나타납니다. 갑작스러운 충격을 흡수하기 위한 하나의 방식이지요. 하지만 곧 현실을 직시하면서 고통을 경험하는 '직면'(confrontation)의 단계로 나가게 됩니다. 강렬한 슬픔이나 치밀어 오르는 분노에 마음을 주체하지 못하게 되기도 합니다. 그러면서 동시에 우울감과 절망감도 느낍니다. 마지막은 '적응'(accommodation) 단계입니다. 여러 감정이 여전히 일어나지만, 점차 진정되면서 일상으로 돌아가는 과정입니다. 고인의 죽음을 인정하고 받아들이는 것입니다. 그리고 이제 새로운 사람을 만나며 일상의 삶에 안착하게 됩니다.

비록 슬플지라도 기억함으로
언제나 함께

좀 어려운 질문일 수도 있지만, 이런 질문들을 받는다면 어떤 대답을 하게 될까요?

지금은 볼 수도 만날 수도 없지만, 사랑하는 사람이 나에게 남긴 것은 무엇

입니까?

슬픔과 아픔과 후회의 기억만이 아니라, 나의 성장을 위해서 또 나를 정말 사랑하기에 했던 그의 말과 행동은 무엇입니까?

나는 어떤 사람으로 기억되길 원하십니까?

이 질문에 대해 많은 사람이 '사랑'이라고 대답합니다. 그리고 '고마움'을 말합니다. 누군가를 사랑하는 사람으로 또 누군가에게서 사랑 받던 사람으로, 그리고 고마운 사람으로 기억되는 것이야말로 가장 아름다운 가치가 아닐까 합니다.

이를 생각한다면, 자신의 죽음을 준비하는 일은 세상에 남겨질 사랑하는 사람에 대한 배려입니다. 헤어질 때를 생각하며 평소 지금까지 살아온 날들에 대해 감사하고, 함께하는 이들에게 고마움을 전하게 될 테니까요. 정말로 그렇게 좋은 기억, 소중한 기억을 남겨서 영원히 함께하는 따뜻한 마음을 전하는 것이야말로 사랑하는 사람에게 남기는 가장 큰 선물이라는 생각이 듭니다.

물론 죽음을 앞두고 있다 하더라도 누군가와 함께하는 일상은 여전히 소중합니다. 사랑하는 사람, 지난 시간을 함께했던 사람, 고마운 사람, 미안했던 사람과 함께하는 것 말입니다. 사랑의 기억이 많을수록 오늘과 내일을 더욱 풍성하게 살 수 있기에, 서로에게 남겨줄 수 있는 아름다운 기억을 평소 일상에서 만드는 것입니다. 마지막까지 꽉 찬 삶을 살았노라고 이야기할 수 있는 그런 삶을 말이지요.

생의 마지막 순간에는 돈이나 명예 그리고 건강보다 주변 사람을
더욱 생각하게 됩니다. 그러므로 죽음을 앞두고 우리가 해야 할 일은
무척이나 분명합니다. 좀 더 생명을 붙들려고 안간힘을 쓰기보다는
아름다운 죽음을 위한 소중한 시간으로 돌보면서 그 순간들을 잘 마
쳐야겠습니다. 사랑하는 이들에게 사랑의 말을 전하고 서로를 격려
하고 위로하며 보듬어주는 시간으로 말입니다.

6

월터 랭글리 (저녁이 가면 아침이 오지만, 가슴은 무너지는구나)

상실의 아픔 가운데 찾아온 위로

애도의 슬픔(비참한 마음)을 억지로 누르려 하지 말 것
(가장 어리석은 건 시간이 지나면 그것들이 없어질 거라는 생각이다).
그것들을 바꾸고 변형시킬 것, 즉 그것들을
정지 상태(정체, 막힘, 똑같은 것의 반복적인 회귀)에서
유동적인 상태로 유도해서 옮겨갈 것.

– 롤랑 바르트, 『애도일기』

〈저녁이 가면 아침이 오지만, 가슴은 무너지는구나〉(1894년)

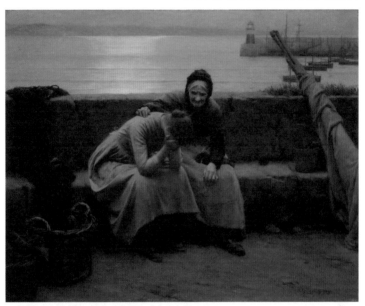

바다를 배경으로 한 여인이 얼굴을 감싼 채 깊은 슬픔에 잠겨 있습니다. 아마도 여인은 사랑하는 사람을 잃은 아픔 속에 괴로워하는 것 같습니다.

서로 잘 아는 사이일 것 같은 한 노인이 그녀 옆에서 등을 어루만지며 위로합니다. 별로 말은 없어 보이지만, 노인의 얼굴과 손은 이미 많은 슬픔을 겪어낸 모습이며 그래서 여인의 아픔에 누구보다도 깊이 공감하는 것이 전해집니다.

슬픔보다
더 큰 위로

〈저녁이 가면 아침이 오지만, 가슴은 무너지는구나〉는 영국 화가 월
터 랭글리(Walter Langley, 1852-1922년)의 작품입니다. 말로 다 표현할
수 없는 깊은 슬픔과 그것을 품어내는 짙은 위로가 함께 묻어나는 그
림입니다. 그래서 이들 뒤로 멀리서 비쳐오는 빛은 새로운 기대와 소
망을 갖게 합니다.

〈배를 기다리며〉(1885년), 〈생계를 꾸려가는 사람들〉(1896년)

영국 버밍엄의 가난한 집에서 태어난 랭글리는 런던 사우스켄싱턴 대학에서 디자인 공부를 했습니다. 그 후 고향 버밍엄으로 돌아와 석판화가로 일하면서 경제적인 어려움을 해결하며 지냅니다. 그리고 1880년 콘월에 있는 뉴린(New Lynn)이라는 어촌에 몇 년간 머물며 가난한 어민의 삶의 애환과 모성을 중심으로 한 가족을 주제로 그림을 그렸습니다. 그들의 굴곡진 삶을 생생하고 사실적으로 표현했습니다.

랭글리가 뉴린에 정착한 후 몇몇 화가들이 뉴린으로 모여들어 뉴린파(Newlyn School)를 형성합니다. 랭글리는 뉴린 근처 펜잰스(Penzance)에서 여생을 보내다 70세를 일기로 생을 마감합니다. 대표작으로 〈배를 기다리며〉〈생계를 꾸려가는 사람들〉〈고아〉〈추억〉 등이 있습니다.

다시 건강한 모습 속에 일상으로 돌아가기

영화 〈데몰리션〉(Demolition, 미국/2015)은 가까운 이의 죽음으로 인한 혼란과 불안을 극복해가는 애도의 과정을 섬세히 그려낸 영화입니다.

투자 분석가인 주인공 데이비스는 아내 줄리아의 갑작스러운 죽음에 깊은 상처를 받습니다. 줄리아가 운전하는 차에 함께 타고 있었는데, 다른 차와의 충돌로 아내가 죽음에 이른 것입니다. 데이비스

는 장례식을 마치고 바로 다음 날, 평소와 다름없이 출근해서 일상을 보냅니다. 하지만 곧 상실의 고통이 그의 삶을 지배하면서 여러 이상 행동이 나타나기 시작합니다.

먼저 집과 사무실에 있는 전기제품을 비롯한 여러 기구들을 분해해 망가트립니다. 아내는 평소 집안의 고쳐야 할 것들에 "바쁜 척 그만하고 나 좀 고쳐줘요"라는 쪽지를 붙여 놓았습니다. 하지만 데이비스는 바쁘다는 이유로 그냥 방치해두었지요. 그렇게 유심히 보지 않던 것들이 아내가 없는 집에서 선명하게 들어옵니다. 최근 느꼈던 아내와의 거리감과 온전히 사랑하지 못했다는 자책감도 함께 몰려옵니다.

게다가 장인이 종종 하던 말이 떠오릅니다. "뭔가를 고치려면 전부 분해한 다음 중요한 게 뭔지 알아내야 돼." 데이비스는 에스프레소 머신, 컴퓨터, 냉장고, 화장실 문 등 자신의 마음을 고치려는 듯 눈에 보이는 것들을 완전히 분해하다 결국 망가트리고 맙니다.

심지어 살고 있던 집까지 부서트립니다. 어느 날, 운전 중에 허물려는 집을 보곤 담당자를 찾아가 돈을 내며 자신이 하겠다고 합니다. 그리고 잡아보지도 않았던 해머를 휘두릅니다. 그러더니 이제는 자기 집을 부숩니다. 가구와 벽을 시작으로 중장비까지 끌고 와서는 집 전체를 밀어버립니다. 마음의 분노가 그렇게 폭발합니다. 받아들일 수 없는 상황을 그런 방식으로 거부하며 정리하려 합니다. 위로와 돌봄을 받지 못한 상태에서 상실의 고통이 상처로 드러난 결과입니다.

영화 중 데이비스는 아내가 죽은 병원에 설치된 자판기에서 초콜릿을 사려 했지만 기계 고장으로 구입하지 못했습니다. 그래서 자판기 회사에 문제점을 지적하는 편지를 씁니다. 그의 편지는 단순히 문제를 지적하는 편지가 아니라, 자신의 현재 상태와 과거 경험까지 자세히 써내려 가는 편지였습니다. 그런 편지를 여러 번 써보냅니다.

그러다 편지를 읽게 된 자판기 회사의 직원 캐런은 데이비스에게 전화해 묻습니다. "편지를 보고 울었어요, 얘기할 사람은 있나요?"라고요. 이를 계기로 둘은 서로의 마음을 나누게 되는데, 신기한 것은 이를 통해 캐런과 그의 아들 크리스도 삶의 상처를 치유 받습니다. 이렇게 서로가 서로에게 깊은 돌봄을 나누며 회복되어 갑니다. 이러한 일련의 과정은 데이비스의 구멍 난 일상에 보호막을 만들어주어, 데이비스는 다시 앞으로 나아갈 새 힘을 얻습니다.

데이비스는 아내와의 추억이 있는 바닷가 놀이공원의 망가져 방치된 회전목마를 고치는 데 지원합니다. 그리고 회전목마를 타고 행복해하는 사람들을 보면서 아내와의 행복했던 기억을 떠올립니다. 그 기억은 줄리아가 여전히 자신 안에 있음을 깨닫게 해주었고, 그의 내면에 감사의 마음을 선물합니다.

그녀를 떠올리면서 그제야 데이비스는 그녀를 진심으로 돌보는 경험을 합니다. 이전에 무심하게 방치되었던 그녀를, 이제는 자신의 돌봄 안에 있는 존재로 새롭게 만나게 됩니다.

〈눈먼 소녀〉(존 에버렛 밀레이, 1856년), 〈기절한 환자〉(렘브란트, 1624년경)

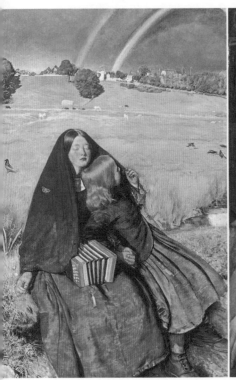

상실의 아픔이 있는 현장으로
찾아가는 작은 위로

사랑하는 사람의 죽음을 받아들이고 이해하는 과정은 복잡하고 다양합니다. 어떤 사람은 격한 분노를 표출합니다. 반대로 아무런 말도 하지 못하고 별다른 감정도 느끼지 못하는 상태에 놓이는 사람도 있습니다. 신체적인 장애로 슬픔의 증상이 몸으로 표출되기도 합니다. 또 겉으로는 별 문제가 없어 보이지만, 실제로는 깊은 우울로 아무 일도 하지 못하는 이들도 있습니다.

이러한 사람들 주변에 있는 이들에게 있어서 중요한 것은 각각의 반응이 사랑하는 사람의 상실로 인한 자연스러운 반응임을 인정하는 것입니다. 이해하기 힘든 경우도 있지만, 그래도 그대로 받아주는 것이지요. 이처럼 무엇보다도 기다려주는 것이 꼭 필요합니다. 상실의 고통에 힘들어하는 이에게 여전히 옆에 함께 있음을 느끼게 해주는 것, 그만큼 아름답고 소중한 것은 없습니다.

몇몇 상담 전문가들은 고인을 기억할 상징적인 물건을 지니고 다니는 것도 치유를 위해 좋은 방법이라며 제안합니다. 누군가 매주 보내주는 위로의 카드가 힘이 될 수 있고, 먼저 간 사랑하는 이의 생일을 기억해주는 것도 좋은 위로의 방법이 된다고 설명합니다.

시간이 흘러 어느덧 사랑하는 이의 죽음으로 인한 슬픔의 감정이 진정되었다 싶어 고인의 물품을 정리하게 될 때가 옵니다. 그런데 고

인의 손때가 묻은 물건이나 사연이 있는 유품을 정리하다가 아무것
도 하지 못하고 내내 우는 경우가 있습니다. 특히 기념일이나 명절처
럼 중요한 날이 다가오면 소중한 이에 대한 기억과 함께 슬픔의 감정
이 다시 올라오기도 합니다. 잠잠했다 싶었던 슬픔이 몰려오는 것이
지요. 그러한 감정적 어려움이 걱정스러워 고인의 옷이나 물건을 선
뜻 정리하지 못하는 경우도 있다고 합니다.

 그래서 이런 정리는 가능한 혼자 하지 말라고 조언합니다. 시간이
흘렀다 해도 혼자 감내하는 게 쉽지 않을 수 있습니다. 고인의 물건
을 정리할 때 다른 누군가와 함께한다면 헤어진 이에 대한 이야기를
나눌 수도 있고, 그 과정에서 나타나는 다양한 감정적인 반응을 다른
이와 나눌 수 있기 때문입니다.

 삶을 잘 살고 있는지를 점검할 수 있는 근거 중의 하나는, 다른 사
람과의 관계와 그 관계에서의 내 역할입니다. 삶은 타인과의 연결고
리 속에서 펼쳐지기 때문입니다. 나로 잘 살 때 나와 연결된 이들의
삶에도 좋은 영향을 끼칠 수 있습니다. 그래서 가까운 관계부터 조금
거리가 있는 관계까지 다양한 관계를 맺는 것은 삶을 풍성하게 하는
힘이 됩니다. 그리고 그런 관계들 속에서 자신의 역할이 있을 때 삶
의 의미와 가치를 발견합니다.

 그런 면에서 작은 관심과 따뜻한 손길이 한 사람의 생명을 구하고,
슬픔 가운데 있는 이를 위로할 수 있습니다. 한 끼의 식사, 한 통의 전

화로도 말이지요. 어떤 방식으로든 함께 있어주고 평범한 일상의 시간을 함께 보내는 것입니다. 그 가운데 새로운 생명이 소생하고 어두운 먹구름 가운데서 희망의 빛이 나타납니다.

상실의 아픔 중에 찾아가는 작은 위로야말로, 인간의 존재 가치를 선명하게 발견하는 순간임을 월터 랭글리의 〈저녁이 가면 아침이 오지만, 가슴은 무너지는구나〉를 통해 다시금 깨닫습니다.

7

귀도 레니
〈성 세바스티아누스〉

보이지 않는 세상을 보여주는 삶

우리가 지구에 보내져 수업을 다 마치고 나면
몸은 벗어버려도 좋아. 우리의 몸은 나비가 되어
날아오를 누에처럼 아름다운 영혼을 감싸고 있는 허물이란다.
때가 되면 우리는 몸을 놓아버리고 영혼을 해방시켜
걱정과 두려움과 고통에서 벗어나 신의 정원으로 돌아간단다.
아름다운 한 마리의 자유로운 나비처럼 말이야.

– 엘리자베스 퀴블러–로스, 「생의 수레바퀴」

〈성 세바스티아누스〉(1615년)

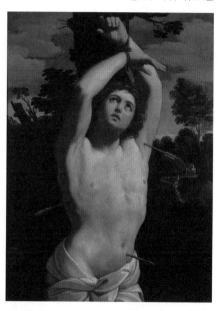

두 손이 밧줄에 묶여 두 팔과 함께 위로 들려진 젊은 남성의 몸에 여러 개의 화살이 깊숙이 박혀 있습니다. 그렇지만 얼굴에는 그 어떤 고통도 보이지 않습니다. 또 몸에는 아무런 상처도 없이 깨끗하고요. 비록 곧 죽을 수 있는 상황이지만, 죽지 않을 뿐 아니라 죽음을 넘어선 존재로 그려졌습니다.

보이지 않는
세상을 향한 시선

눈길을 끄는 것 중 하나는 그의 시선입니다. 위를 향한 그의 시선은

〈성 세바스티아누스〉(안드레아 만테냐, 1459년),
〈성 세바스티아누스〉(엘 그레코, 1610~14년)

이 세상이 아닌 천국, 육체의 생명이 아닌 영원한 생명을 바라보고
있습니다. 육체의 죽음 이후를 바라보고 있는 것이지요.

순교자가 목숨까지 바치며 온전히 헌신할 수 있는 것은 바로 죽음
으로 모든 것이 끝나지 않음을 알기 때문입니다. 그 이후의 세계와
더 소중한 삶이 있음을 믿기 때문입니다. 이탈리아 화가 귀도 레니
(Guido Reni, 1575 - 1642년)의 〈성 세바스티아누스〉입니다.

그림의 주인공 성 세바스티아누스(Saint Sebastianus)는 디오클레티

아누스(Diocletianus) 황제의 총애를 받던 로마황제 근위대 장교였습니다. 기독교 금지령에도 신앙을 지키고 있었고 기회가 될 때마다 기독교를 전했습니다.

그러던 중 막시미아누스(Maximianus) 황제의 기독교 박해가 절정에 이르렀을 때, 처형이 결정되어 나무에 묶인 채로 화살을 맞고 쓰러집니다. 그런데 순교자 카스툴루스(Castulus)의 아내 이레네(Irene)가 시신을 찾으러 가보니 그는 아직 살아 있었고 이레네의 극진한 간호 덕분에 회복됩니다.

살아난 세바스티아누스는 황제가 행하고 있던 기독교 박해의 부당함을 적극적으로 알립니다. 결국 황제에게 잡혀 몽둥이에 맞아 죽고 그의 시신은 로마의 하수구에 던져 버려집니다. 그때 로마에 사는 루치나(Lucina) 부인의 꿈에 세바스티아누스가 나타나, 하수구에서 자신의 시신을 찾아 (현재 성 세바스티아누스 성당이 있는 곳 근처의) 지하묘지에 매장해달라고 부탁합니다. 시신을 찾은 루치나는 오래된 로마 시가지 아피아가도(Via Appia Antica)에 있는 지하묘지에 시신을 묻습니다.

이후 680년경 로마에 페스트가 창궐하자, 사람들은 세바스티아누스의 유해를 앞세우고 행렬을 이어가는데 그 후 페스트가 사라지는 일이 일어납니다. 이때부터 세바스티아누스는 페스트에 대한 수호성인이 됩니다. 1575년에 밀라노(Milano), 1599년에는 리스본(Lisbon)에 전염병이 돌았을 때도 성 세바스티아누스의 보호를 구하

는 예식이 거행되었다고 합니다.

역사적으로 로마의 식민지 치하의 이스라엘 사람들, 특히 기독교인들은 로마의 압제만 아니라 동족 유대인에게도 박해와 시련을 당했습니다. 수많은 기독교인이 고문과 학대를 당하고 화형에 처해지거나 동물의 밥이 되어 죽어갔습니다.

하지만 그들은 죽음 앞에서 당당했고 평온했습니다. 죽어가면서 하늘을 바라보며 찬송을 부르기도 했고요. 그럴 수 있었던 것은 천국이라는 새로운 곳에서의 삶을 믿었기 때문이었습니다. 이 세상에서의 고통이 끝나고 하나님이 마련하신 곳, 이 세상과는 전혀 다른 존재로 변화될 천국에서의 삶을 생각하면서, 신앙을 지키기 위해 담담히 죽음을 택했습니다.

주검이 말하고
보여주는 것들

대학원 시절, 의대에서 진행하는 해부학 실습 시간을 참관하며 실습에 잠깐 참여한 적이 있습니다. 해부학 실습 첫 시간이었는데, 수업에 앞서 시신 기증자에게 고마운 마음을 전하며 고인에 대한 존엄을 지키며 수업에 임해줄 것을 당부하는 교수님의 강한 어조의 말씀이 있었습니다. 말을 하거나 움직일 수 없는 주검이지만, 그럼에도 고귀한 인격체로 그 앞에서 경거망동하지 않도록 주의를 준 것이지요.

그리고 수업을 진행하기 위해 시신을 덮어둔 하얀 천을 열었을 때,

〈가시 면류관을 쓴 그리스도〉(1620년), 〈세례 받는 그리스도〉(1622년경)

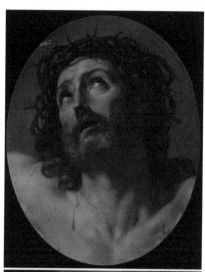

시신을 보며 놀라는 학생들이 곳곳에 있었습니다. 혈색이라고는 전혀 없는 검푸른 피부와 창백하게 굳은 얼굴에 충격을 받은 모습이었습니다. 이어서 차가운 피부에 칼을 대고 살을 벗겨내고 근육과 장기를 헤쳐가는 과정을 감당하지 못해 자리를 피하는 학생들도 있었습니다.

이처럼 죽은 사람의 몸인 주검은 살아 있는 사람이 다가가기 어려운 것임에 분명합니다. 하지만 주검은 죽음의 순간에 대해 많은 것을 말해줍니다. 어떤 모습으로 죽음을 맞았고 또 죽음의 순간에 무슨 일이 있었는지를 말이지요. 그뿐만 아니라, 죽음 이전의 삶에 대해서도 이야기합니다. 그가 무엇을 위해 살았고 누구와 함께했으며 어떤 삶의 가치를 이루었는지에 대해서 말입니다.

1575년 볼로냐에서 태어난 레니는 9세 때부터 그림을 그리기 시작하며 재능을 인정받습니다. 교황과 추기경으로부터 중요한 작업을 의뢰받았고, 예배당에 수많은 프레스코화를 그렸습니다.

20대 중반 로마 여행에서 만난 라파엘로(Raffaello)의 프레스코화와 고대 그리스의 조각품은 그의 그림에 영향을 끼쳤습니다. 그래서 고대의 이상을 반영한 이상적인 비례의 우아한 모습을 그림에 담았습니다. 고상한 이상에 적합하지 않은 것은 배제하면서 현실보다 더 완벽하고 이상적인 형태를 추구했습니다.

〈오로라〉는 1614년 로마에 있는 한 궁정의 천장에 그린 작품입니

〈오로라〉(1614년)

다. 이 그림에는 새벽의 여신 오로라와 전차를 타고 달리는 태양의 신 아폴론, 아폴론 주위의 시간의 여신들과 횃불을 들고 앞서가는 샛별을 그렸습니다. 이처럼 레니는 주로 신화적인 내용이나 종교적인 소재의 그림을 그렸습니다.

또한 강렬하고 풍부한 감정을 표현했습니다. 〈가시 면류관을 쓴 그리스도〉의 예수님 얼굴에는 수난의 고통의 강렬함과 함께 경건함이 전해집니다. 당시 그의 명성은 라파엘로와 비등할 정도로 높았다고 합니다.

죽음 앞에서도
변함없는 사랑과 희생

가족 휴가 중 경상북도 영덕을 지날 때 '장사상륙작전 전승 기념공원'을 방문한 적이 있습니다. 인천상륙작전은 잘 알지만 동해에서 상륙작전이 있었다는 것은 잘 몰랐는데, 장사해수욕장 내에서 기념비

와 조각상, 무명용사의 묘를 볼 수 있었습니다.

인천상륙작전과 양동작전으로 시행된 현재의 장사항을 중심으로 이루어진 장사상륙작전은 1950년 9월 14일 영덕군 남정면 장사리 해안에서 전개되었습니다. 부산항에서 17-19세 학도병 718명을 포함한 총 772명이 문산호를 타고 새벽에 기습 상륙작전을 감행했습니다.

공산군의 무차별 사격에 130여 명이 사망하고 300여 명이 부상을 당했으며 상륙함인 문산호는 태풍으로 좌초되었습니다. 그러나 이 상륙작전의 성공은 해안교두보를 장악해 인천상륙작전을 지원하고 북진의 발판을 마련한 것으로 평가됩니다.

안타깝고 놀라운 것은 이들 대부분이 군복도 없이 학생복을 입은 학도병이었다고 합니다. 그러니 훈련도 부족한 가운데 급하게 조직되어 작전에 참여했고 이로 인해 인명 피해가 더욱 컸습니다. 자신의 목숨을 바쳐 헌신한 이들, 아무도 모를 그 일을 위해 자신을 내어준 이들의 수고로 우리가 오늘을 맞이했고 이 순간을 누리고 있음을 깨닫게 되었습니다.

학생의 신분으로 전쟁의 공포와 두려움에도 불구하고 용감히 전투에 참여한 이들, 이름을 알 수 없는 죽음에 이른 수많은 용사들 덕분에 오늘 내가 있다는 생각을 하며 감사할 수 있었습니다. 이 순간 내게 주어진 삶이 거저 허락된 것이 아님을 깊이 생각하게 되는 시간이었습니다.

　　역사를 살펴보면 죽음의 두려움과 공포 속에서도 자신의 신념과 가치 그리고 의로움을 지키기 위해 목숨을 바친 이들이 많습니다. 이들은 비록 육체가 죽음에 이른다 하더라도 더 고귀한 정신과 영혼만은 온전히 지키길 원했습니다. 더 나은 세상을 만들기 위해, 그 세상에서 살게 될 사람들을 위해 자신의 몸을 바친 사람들이지요. 죽음 앞에서도 변함없는 사랑이 남긴 고귀한 희생으로 오늘 우리 삶의 자리가 있음을 잊지 말아야겠습니다.

장사상륙작전 전승기념비, 문산호 모형과 전승기념물

8

히에로니무스 보슈
〈바보들의 배〉

**쾌락과 광기의 결말로서의
불행한 죽음**

이른바 기술 사회가 되면서 우리는 학자들이
'죽은 자의 역할'이라고 부르는 개념을 잊고 말았다.
그것이 삶의 마지막을 향해 가는 시점에서
사람들에게 얼마나 중요한지를 잊어버린 것이다.
사람들은 추억을 나누고, 애정이 담긴 물건과 지혜를 물려주고,
관계를 회복하고, 이 세상에 무엇을 남길지 결정하고,
신과 화해하고, 남겨질 사람들이 괜찮으리라는 걸
확실히 해두고 싶어 한다.

— 아툴 가완디, 『어떻게 죽을 것인가』

〈바보들의 배〉(1500년경)

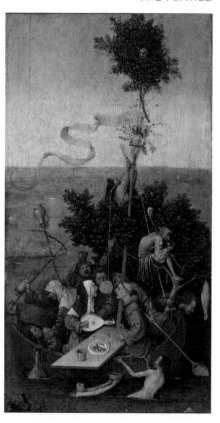

네덜란드 화가 히에로니무스 보슈(Hiëronymus Bosch, 1450-1516년)
의 〈바보들의 배〉입니다. 작은 배 위에 12명의 인물이 엉켜 있습니
다. 보슈는 이 그림을 그리기 전, 독일의 풍자시인 세바스찬 브란트
(Sebastian Brant)의 우화 『바보들의 배』(*Das Narrenschiff*)에서 영감을
얻었다고 합니다. 이 소설은 종교개혁 이전 유럽의 정치, 종교, 사회

의 타락과 부패를 풍자하여 비판합니다. 바보들의 유형과 행위를 금속활자 텍스트와 판화 그림으로 구성하여 글을 잘 모르는 사람도 쉽게 이해할 수 있도록 만들었습니다.

쾌락과 광기의
인간 삶의 결말

소설은 향락을 즐기려는 사람으로 가득한 세상을 그립니다. 하지만 이들은 전혀 행복하지 않습니다. 다가올 멸망과 심판에 대해 전혀 생

각하지 않고 서로 싸우고 술 취한 상태에서 점점 위험한 곳으로 떠내
려갑니다. 바보들이 가득찬 배는 바보들의 천국으로 향하고 있었습
니다. 하지만 출항의 설렘과 유희는 곧 침몰로 죽게 될 상황이 되자
그제야 이런 쾌락이 부질없음을 알게 됩니다. 이 그림은 중세에서 르
네상스 시대로 넘어가는 시대적 상황과 보슈가 살던 네덜란드 사람
들의 생활과 인식을 반영한 상징적인 이미지들을 담고 있습니다.

돛대 저 위 끝에는 해골이 놓여 있습니다(도판 A). 보통 이 자리는
소속을 표시하는 깃발을 세우는 자리이기에, 해골은 이 배가 죽음에
속해 있음을 암시합니다. 죽음으로 향하는, 죽음에 도착할 배인 것이
지요.

그림을 찬찬히 살펴보면, 배 한가운데 나무를 걸쳐 만든 간이 탁자
를 사이에 두고 오른쪽의 수도사와 왼쪽의 수녀가 가까이 서로를 쳐
다보며 앉아 있습니다. 눈앞에 먹을 것을 두고 주변에 모인 사람들과
같이 입을 벌리고 있습니다. 수녀가 들고 있는 만돌린처럼 생긴 악기
는 라우테(laute)로 중세 문학에서 여성의 은밀한 곳을 상징하는 악
기였습니다(도판 B).

수녀가 수도사 앞에서 라우테를 들고 연주한다든지, 탁자 위에 사
랑의 징표로 사용되는 버찌 열매를 둔 것은, 이 그림에서의 사랑이
자연스러운 사랑이 아닌 음욕과 음란임을 알립니다. 그리고 그 옆의
주사위를 담는 작은 그릇은 배에 탄 사람들의 운명이 어떻게 될지 모
르는, 운에 그들의 생을 맡겨야 하는 암담한 현실을 우회적으로 보여

〈바보들의 배〉(피터르 반 데르 헤이덴, 1559년)

줍니다(도판 C).

중세에서 근대로 넘어가는 과도기의 유럽에는 미친 사람이나 바보가 많았다고 합니다. 중세 시대에 이들은 자비를 베풀 대상이었고, 자비를 베푸는 행위는 자신을 위한 공덕을 쌓는 일일 뿐만 아니라 연옥에 있는 친척을 천국으로 옮길 수 있는 기회이기도 했습니다.

하지만 르네상스 시대의 인간 이성에 대한 강조와 종교개혁 신앙에 대한 이해 속에서 이제 이들은 귀찮은 존재이자 해로운 대상이며 불신앙을 조장하는 부류가 되었습니다. 그래서 등장한 것이 르네상스 시기에 출현한 '바보들의 배'(Ship of Fools)라고 합니다. 바보나 광인(狂人)을 배에 실어 항해하는 중에 이들은 자연스럽게 사회와 격리가 되면서 더 이상 성벽 아래서 배회하지 못하게 되었습니다. 엄격한 분리를 통해 이들을 확실하게 관리하려 한 것이지요.

삶과 죽음의 대비에서 폭로되는 욕망과 집착

〈바보들의 배〉 하단 부분에는 〈탐욕과 정욕에 관한 우화〉라는 그림이 함께 있었다고 합니다. 두 그림은 서로 연결되어 탐욕과 정욕으로 가득한 불의한 세상 그리고 죽음에 이르게 되는 종말을 보여줍니다.

〈탐욕과 정욕에 관한 우화〉(1495-1500년경), 〈죽음과 구두쇠〉(1494-1516년)

그리고 〈바보들의 배〉는 단독 그림이 아니라 패널 형식으로 제작되었습니다. 이 그림 오른편에는 〈죽음과 구두쇠〉가 있습니다. 죽는 순간까지도 재물, 물질에 대한 소유욕을 버리지 못하는 인간의 모습을 그린 그림입니다.

〈죽음과 구두쇠〉를 보면, 곧 임종을 앞둔 인물이 침대에 누워 있습니다. 그의 마르고 초췌한 모습 그리고 화살을 손에 든 죽음의 모습으로 이를 짐작할 수 있습니다. 그림 앞부분에는 투구와 창, 칼, 장갑이 있어 그가 기사였음을 알려줍니다. 침대 앞 자물쇠가 설치된 상자 안에 동전을 넣는 인물의 얼굴이 죽음을 앞둔 기사와 닮은 것과, 그림 제목에서 평소 돈에 대한 욕심이 특별했던 것을 알 수 있습니다.

임종 자리의 천사는 창문을 가리키며 십자가를 바라보라고 하는데, 커튼 아래를 슬쩍 젖히고 나타난 작은 괴물은 돈 주머니를 건넵니다. 침대 위 인물은 십자가를 향하지만 손은 돈 주머니를 향해 뻗습니다. 죽음을 앞두고도 더 많은 것을 가지려는 욕망은 멈출 수 없나 봅니다.

옷을 벗고 침대에 있는 그는, 그 모습 그대로 죽음에 이를 것입니다. 그럼에도 결국 버리지 못한 재물에 대한 욕심이, 그에게 무슨 의미가 있는지 모르겠습니다. 사람들은 아무것도 가지지 못할 인생의 마지막 순간이 있음을 알면서도, 오늘도 여전히 더 많은 욕심에 끌려 살아갑니다.

중세 후기의 독창적인 화가로 꼽히는 보슈의 그림에는 이상한 괴

〈7가지 치명적인 죄들〉(1505-10년), 〈천지창조〉(1480-90년)
〈천국〉, 〈세속적 쾌락의 동산〉, 〈지옥〉(1490-1510년)

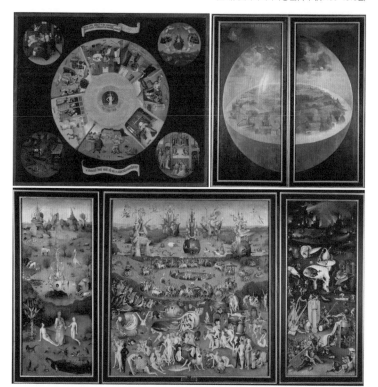

물과 특이한 신체의 사람, 기괴한 장면이 많이 등장합니다. 성직자들의 타락과 각종 비밀 종교모임의 이단적인 모습을 비판하며 죄를 짓기 쉬운 인간 본성, 음란과 퇴폐 그리고 그 결과인 지옥을 표현했습니다. 이것은 육체적인 쾌락과 영적인 삶 사이에서 갈등하는 당시 유럽인의 모습을 반영한 것이라고 합니다.

그는 자유분방하고 뛰어난 상상력과 환상적인 표현으로 이후 피터르 브뤼헐 등에 영향을 미쳤고 20세기 초현실주의의 선구자로까지 평가받습니다.

보슈의 대표작 〈세속적 쾌락의 동산〉은 세 폭 제단화의 중앙 그림으로, 양쪽 날개를 열기 전의 그림이 〈천지창조〉입니다. 회색계통만으로 그리는 회화기법인 그리자유(grisaille) 기법으로 그렸습니다. 〈천지창조〉의 양쪽 날개를 열면 중앙에 〈세속적 쾌락의 동산〉, 오른쪽 날개에 〈지옥〉, 왼쪽 날개에 〈천국〉을 만나게 됩니다.

삶이
죽음에 묻다

중국 전국시대 사상가 장자(莊子)가 죽을 때의 이야기가『장자』(莊子) 잡편(雜篇) 열어구(列禦寇)편에 나옵니다. 장자가 숨을 거두려 할 때, 제자들이 후하게 장사(葬事) 지내고 싶다고 하자 장자가 이렇게 말했습니다.

나는 천지를 널로 삼고 해와 달을 한 쌍의 옥으로 알며 별을 구슬로 삼고
만물을 내게 주는 선물이라 생각하고 있다. 내 장례식을 위한 도구는 갖추
어지지 않은 게 없는데 무엇을 덧붙인단 말이냐?

_장자, 『장자』

장자의 이 말에 제자들은 걱정하며 아무렇게나 매장하면 까마귀
나 소리개(솔개)가 선생님의 시신을 파먹을까 싶어 염려된다고 토로
합니다. 이에 대한 장자의 대답입니다.

땅 위에 있으면 까마귀나 소리개의 밥이 되고 땅 밑에 있으면 땅강아지나
개미의 밥이 된다. 그것을 한쪽으로 빼앗아 다른 쪽에 준다니 어찌 편견이
아니겠느냐!

_장자, 『장자』

장자는 삶과 죽음은 인간의 운명이라고 생각했습니다. 밤과 아침
이 계속 이어지는 것이 자연의 모습이듯이, 태어남과 죽음은 인간의
힘으로 어쩔 수 없는 것이라고 생각했습니다. 한쪽의 것을 빼앗아 다
른 쪽에 주는 단절이나 억압의 과정으로 보지 않았습니다. 즉 태어남
과 죽음은 자연의 순리이며 모든 만물의 모습이니 후하게 지내는 장
례도 별 의미가 없다고 말합니다.

절대적일 것만 같은 쾌락과 재물, 인간의 끝없는 욕망은 죽음이 없

는 것처럼 살라고 유혹합니다. 죽음을 무시해도 되는 것처럼 여기라고 속삭입니다. 심지어 죽음보다 더 무서운 존재가 돈이라고 소리칩니다. 하지만 그것이 허상임은 곧 드러납니다.

보슈의 그림 〈바보들의 배〉와 〈죽음과 구두쇠〉가 그것을 우리에게 경고합니다. 끝없는 탐욕과 정욕, 이기적인 인간의 속성을 날카롭게 비판합니다. 〈바보들의 배〉에서 입을 벌리고 음식을 바라보는 모습이나 곳곳에 걸린 술통, 술 취한 사람들, 돛대만 있고 돛이 없는 배, 제 기능을 못할 것 같은 숟가락처럼 생긴 노, 아우성치듯 서로를 향해 벌린 입과 우울한 표정들은 인간의 추악한 모습을 그대로 보여줍니다. 그리고 이 모든 것의 결과는 삶의 종말로서의 죽음이라고 이야

〈십자가를 운반하는 그리스도〉(1510–16년경)

기합니다.

　삶의 의미와 가치를 찾을 수 없고 또 어디로 가는지도 모르는 중에 흘러가는 인생의 결과는, 육체의 죽음밖에 없는 아무것도 아닌 불행한 죽음이지요. 죽음이 심판으로 다가오는 삶, 죽음의 어두움에 사로잡힌 허무한 인생입니다.

　인생의 끝에 이르는 죽음은 모든 인간 삶의 동일한 종착점입니다. 하지만 그 죽음을 맞이하는 사람의 태도와 반응 그리고 그 여정은 각기 다릅니다. 분명한 것은 인간으로서의 존엄을 지키며 책임적인 존재로 살아간 결과로 만나는 죽음, 쾌락이나 욕망을 따라 살아간 결과로 주어진 죽음은 전혀 다르다는 것입니다. 이것이 히에로니무스 보슈의 그림 〈바보들의 배〉가 우리에게 던지는 경고입니다.

Last Scene 3.
나의 그림 속 죽음 이야기 ＊미래

/

내가 죽은 이후, 사람들이 나에 대해 기억해주길 원하는 것은 무엇입니까? 내가 이룬 소중한 일들, 성격이나 삶의 태도, 아름다운 추억 등 내가 소중히 여기고 또 남은 사람들이 기억해주었으면 하는 것들을 하나씩 적어봅시다.

그리고 기억해주었으면 하는 이미지를 담은 자신의 얼굴, 삶의 마지막 순간에 사람들에게 보여주었으면 하는 나의 얼굴 모습을 그림으로 남겨봅시다.

나가며

/

오래전 청년 시절, 농촌으로 봉사활동을 가면서 어르신의 영정사진을 찍어드린 일이 있었습니다. 그때 어르신들은 바쁜 농사 중에도 미장원에 가서 머리를 만지고 옷도 신경 써서 입고 와서 사진을 찍으셨지요. 영정사진을 찍으러 오신 어르신들의 얼굴이 참 밝았던 것이 기억에 오래도록 남아 있습니다.

누구에게나 죽음은 갑자기 찾아오는데, 그때 준비된 사진이 없으면 장례를 준비하는 가족이 참 난감해집니다. 갖고 있는 사진이 여러 사람과 함께 찍은 단체사진인 경우, 영정사진(影幀寫眞)에 필요한 사람만 확대하다 보면 화질이 낮아져 보기가 나쁩니다. 그렇다고 오래전 사진을 놓으려니 지금의 모습과 너무 달라 별로 마음에 들지 않고요. 결국 어쩔 수 없이 마음에 들지 않는 사진을 두는 경우가 종종 있습니다.

영정사진은 누구에게나 필요한 순간이 꼭 한 번은 오기 마련이므로 당장 준비하면 될 일이지만 대부분 미리 준비하지 못합니다. 우선 썩 내키지 않아 준비하고 싶지 않은 것 같고, 또 일상의 일들에 밀려

준비할 생각을 못하는 것도 이유겠습니다. 하지만 삶뿐 아니라 죽음
도 미리 준비하는 것은 참 중요합니다.

죽음을 생각할 때 필요한 다양한 관점과 유연한 태도를 아우를 수
있는 것이 예술입니다. 그중에서도 그림은 여러모로 유용합니다. 인
간은 약 70%의 정보를 시각을 통해 받아들인다고 합니다. 시각 즉
보는 것은 인간의 다른 감각에 비해 월등하게 정보 습득에 도움이 되
기 때문입니다. 또한 효율성에 있어서도 그림은 다른 예술 매체에 비
해 접근성이 좋다는 장점이 있습니다. 언제 어디서라도 쉽게 접할 수
있으니까요.

지금까지 살펴본 그림 속 죽음 이야기는 화가가 경험한 죽음을 담
기도 했고, 죽음에 대한 자신의 생각과 가치관을 표현하기도 했습니
다. 실제적인 죽음의 현장이나 인물을 그린 경우도 있고 재해의 참상
을 알린 고발적인 성격의 그림도 있었습니다.
　그림에서 만나는 타인의 죽음은 나의 죽음으로 새롭게 다가옵니
다. 그래서 상실의 슬픔을 추스르고 마음을 다스리는 애도의 역할도
합니다. 그림과 대화함으로 묻어두었던 아픈 기억을 끄집어내 어루
만짐으로 혼란스러운 마음을 제자리로 돌려놓을 수도 있습니다.

이제는 '죽음'을 주제로 나의 그림을 그려볼 차례입니다. 내가 생

각하는 죽음은 무엇이고, 나는 죽음을 일상에서 어떻게 기억할 것인지를 말입니다. 그 과정에서 늘 보던 삶이 조금은 어색하고 불편할 수도 있지만, 죽음의 관점에서 본다면 인생을 보는 새로운 안목이 생겨납니다. 지금 당장의 생활만이 아닌, 죽음 이후에 내가 남길 것이 무엇인지 생각하며 나를 돌아보는 소중한 기회를 얻습니다. 그리고 지금 어떻게 사는 것이 잘 사는 것인지 자연스럽게 묻게 됩니다.

오늘 나의 삶은, 죽음으로 인해 다 사라지거나 없어지지 않습니다. 나의 죽음은 누군가의 기억 속에 남아 새로운 삶의 터전이 되고 소중한 자원이 됩니다. 그래서 오늘을 충실하게 살아야 합니다. 내가 사는 이유는 나 혼자만을 위한 것이 아니기 때문입니다. 그것은 죽음을 생각할 때 더욱 선명히 깨닫게 됩니다. 이것이 죽음이 삶에 들려주는 잊지 말아야 할 대답입니다.

도판목록

/

PART 1
죽음에게 말 걸며 알아가기
죽음이란 무엇인가

구스타프 클림트(Gustav Klimt), 〈죽음과 삶〉
(Tod und Leben), 1908-11년, 캔버스에 유화,
178×198cm, 레오폴트 미술관
구스타프 클림트, 〈사랑〉(Liebe), 1895년, 캔버스에
유화, 60×44cm, 비엔나 미술관
구스타프 클림트, 〈임종 침상의 리아 뭉크〉(Ria
Munk am Totenbett), 1912년, 캔버스에 유화,
50×50.5cm, 개인소장
구스타프 클림트, 〈임종 노인〉(Alter Mann auf dem
Totenbett), 1899년, 판지에 유화, 30.4×44.8cm,
벨베데레 궁전 미술관
구스타프 클림트, 〈리아 뭉크의 초상화〉(Ria Munk III,
Porträt der Maria Munk), 1917-18년, 캔버스에
유화, 180×90cm, 개인소장
구스타프 클림트, 〈더 키스〉(Der Kuß), 1907-08년,
캔버스에 유화, 180×180cm, 벨베데레 궁전 미술관
구스타프 클림트, 〈에밀리 플뢰게의 초상화〉(Porträt
der Emilie Louise Flöge), 1902년, 캔버스에 유화,
181×84cm, 비엔나 미술관
구스타프 클림트, 〈아델리 블로흐 바우어의
초상화〉(Porträt der Adele Bloch-Bauer), 1907년,
캔버스에 은과 금을 입힌 유화, 138×138cm, 뉴욕
노이에 갤러리
구스타프 클림트, 〈음악〉(Die Musik), 1895년,
캔버스에 유화, 37×44.5cm, 노이에 피나코테크
미술관, ©WikiArt
구스타프 클림트, 〈부채를 든 여인〉(Dame

mit Fächer), 1917-18년, 캔버스에 유화,
100×100cm, 레오폴트 미술관
구스타프 클림트, 〈해바라기가 있는 시골정원〉
(Garten mit Sonnenblumen auf dem Lande),
1907년, 캔버스에 유화, 110×110cm, 벨베데레
궁전 미술관

에곤 실레(Egon Schiele), 〈죽음의 고통〉(Agonie),
1912년, 캔버스에 유화, 70×80cm, 노이에
피나코테크 미술관
에곤 실레, 〈죽음과 남자〉(Selbstseher II, Tod und
Mann), 1911년, 캔버스에 유화, 80.5×80cm,
레오폴트 미술관
에곤 실레, 〈죽음의 침대의 구스타프 클림트〉(Gustav
Klimt auf dem Totenbett), 1918년, 드로잉,
47.2×30.5cm, 레오폴트 미술관
에곤 실레, 〈죽은 구스타프 클림트의 얼굴〉(Kopf
des toten Klimt), 1918년, 드로잉, 46.9×30.1cm,
레오폴트 미술관
에곤 실레, 〈죽음과 소녀〉(Der Tod und das
Mädchen), 1915년, 캔버스에 유화, 150×180cm,
벨베데레 궁전 미술관
에곤 실레, 〈죽은 어머니〉(Tote Mutter), 1910년,
판넬에 유화, 32×25.7cm, 레오폴트 미술관
에곤 실레, 〈죽음의 도시 III〉(Tote Stadt III, Stadt
am blauen Fluss III), 1911년, 판넬에 유화,
37.3×29.8cm, 레오폴트 미술관

피터르 브뤼헐(Pieter Brueghel the Elder),
〈이카로스의 추락이 있는 풍경〉(Landscape with
the Fall of Icarus), 1558년경, 캔버스에 유화,

73.5×112cm, 벨기에 왕립 미술관
피터르 브뤼헐, 〈농가의 결혼식〉(The Peasant
Wedding), 1567년, 판넬에 유화, 114×164cm, 빈
미술사 박물관
피터르 브뤼헐, 〈네덜란드 속담〉(The Dutch
Proverbs), 1559년, 목판에 유화, 117×163cm,
베를린 국립 회화관
피터르 브뤼헐, 〈죽음의 승리〉(The Triumph of
Death), 1562년경, 판넬에 유화, 117×162cm,
프라도 미술관
피터르 브뤼헐, 〈베들레헴 인구조사〉(The Census at
Bethlehem), 1566년, 목판에 유화, 116×164cm,
벨기에 왕립미술관
한스 볼(Hans Bol), 〈이카로스의 추락이 있는
풍경〉(Landscape with the Fall of Icarus), 16세기
후반, 종이에 수채화, 13.3×20.6cm, 마이어 반 덴
베르그 박물관

페르디난드 호들러(Ferdinand Hodler), 〈밤〉(Die
Nacht), 1890년, 캔버스에 유화, 116.5×299cm,
베른 순수미술관
페르디난드 호들러, 〈생에 지치다〉(Die
Lebensmüden), 1892년, 캔버스에 유화/템페라,
149.7×294cm, 노이에 피나코테크 미술관
페르디난드 호들러, 〈선택된 사람〉(Der
Auserwählte), 1893~94년, 캔버스에 유화/템페라,
222×289cm, 베른 순수미술관
페르디난드 호들러, 〈머리를 풀어헤친 발랑틴 고데-
다렐〉(Valentine Godé-Darel mit aufgelöstem
Haar), 1913년, 캔버스에 유화, 47×32cm,
알러하일리겐 박물관
페르디난드 호들러, 〈병원 침대의 발랑틴 고데-
다렐〉(Valentine Godé-Darel im Krankenbett),
1914년, 캔버스에 유화, 63×86cm, 졸로투른 시립
미술관
페르디난드 호들러, 〈죽기 하루 전의 발랑틴 고데-
다렐〉(Valentine Godé-Darel einen Tag vor ihrem
Tod), 1915년, 캔버스에 유화, 60×90.5cm, 바젤
국립미술관

아크셀리 갈렌-칼렐라(Akseli Gallen-Kallela),
〈레민카이넨의 어머니〉(Lemminkäinen's Mother),
1897년, 캔버스에 템페라, 85.5×108.5cm,
아테네움 미술관

윌리엄-아돌프 부그로(William-Adolphe
Bouguereau), 〈첫 번째 슬픔〉(The First Mourning),
1888년, 캔버스에 유화, 203×250cm, 아르헨티나
국립미술관
윌리엄-아돌프 부그로, 〈죽음 앞의 평등〉(Equality
Before Death), 1848년, 캔버스에 유화,
141×269cm, 오르세 미술관
윌리엄 블레이크(William Blake), 〈아벨의 시신을
발견한 아담과 이브〉(The Body of Abel Found by
Adam and Eve), 1825년, 수채화, 30.3×32.6cm,
하버드대학교 미술관
윌리엄 블레이크, 〈숲을 지나가는 단테와
베르질리우스〉(Dante and Virgil Penetrating the
Forest), 1824~27년경, 종이에 흑연/잉크/수채화,
37.1×52.7cm, 버밍엄 박물관&아트 갤러리
데죄 치가니(Dezsö Czigány), 〈아이를 묻음〉(Burial
of a Child), 1910년, 마분지에 유화, 60.5×77cm,
헝가리 국립미술관

에드바르 뭉크(Edvard Munch), 〈죽은 어머니와
어린이〉(The Dead Mother and Child), 1897-
99년, 캔버스에 유화, 104.5×179.5cm, 뭉크
미술관
에드바르 뭉크, 〈절규〉(Scream), 1893년, 판넬에
템페라, 83×66cm, 뭉크 미술관
에드바르 뭉크, 〈죽은 어머니와 어린이〉(The Dead
Mother and Child), 1901년, 에칭, 32.1×49.4cm,
티엘스카 갤러리
에드바르 뭉크, 〈병실에서의 죽음〉(Death in the
Sickroom), 1893년, 캔버스에 유화, 134×160cm,
뭉크 미술관
에드바르 뭉크, 〈죽음의 냄새〉(The Smell of Death),
1895년, 캔버스에 유화, 100×110cm, 뭉크 미술관
에드바르 뭉크, 〈임종 침상에서〉(At the Deathbed),

1895년, 캔버스에 유화/템페라, 174×230cm, 베르겐 미술관
에드바르 뭉크, 〈저승에 있는 자화상〉(Self-Portrait in Hell), 1903년, 캔버스에 유화, 82×66cm, 뭉크 미술관

프란시스코 고야(Francisco de Goya), 〈자식을 잡아먹는 사투르누스〉(Saturno devorando a su hijo), 1819-23년, 캔버스에 유화, 146×83cm, 프라도 미술관
프란시스코 고야, 〈운명〉(Átropos), 1819-23년, 캔버스에 유화, 123×266cm, 프라도 미술관
프란시스코 고야, 〈두 노인〉(Dos monjes), 1821-23년, 캔버스에 유화, 142.5×65.6cm, 프라도 미술관
프란시스코 고야, 〈개〉(The Dog), 1820-23년, 캔버스에 유화, 131×79cm, 프라도 미술관
프란시스코 고야, 〈까막잡기〉(El pelele), 1791년, 캔버스에 유화, 34×15cm, 프라도 미술관
프란시스코 고야, 〈1808년 5월 3일〉(The Third of May 1808), 1814년, 캔버스에 유화, 206×304cm, 프라도 미술관
프란시스코 고야, 〈1808년 5월 2일〉(The Second of May 1808), 1814년, 캔버스에 유화, 266×345cm, 프라도 미술관
프란시스코 고야, 〈옷을 입은 마야〉(La maja vestida), 1800-07년, 캔버스에 유화, 95×190cm, 프라도 미술관
프란시스코 고야, 〈마이바움〉(Maibaum), 1816-18년, 캔버스에 유화, 85×130cm, 베를린 구 국립미술관

아놀드 뵈클린(Arnold Böcklin), 〈바이올린을 켜는 죽음과 함께 하는 자화상〉(Self-Portrait with Death Playing the Fiddle), 1872년, 캔버스에 유화, 75×61cm, 베를린 구 국립미술관
아놀드 뵈클린, 〈죽음의 섬〉(Isle of the Dead, 1th version), 1880년, 캔버스에 유화, 110.9×156.4cm, 바젤 국립미술관

아놀드 뵈클린, 〈죽음의 섬〉(Island of the Dead, 3th version), 1883년, 패널에 유화, 80×150cm, 베를린 구 국립미술관
아놀드 뵈클린, 〈삶의 섬〉(The island of life), 1888년, 나무에 유화, 94×140cm, 바젤 국립미술관
아놀드 뵈클린, 〈페스트〉(The Plague), 1898년, 나무에 템페라, 104.5×149.5cm, 바젤 국립미술관

PART 2
죽음으로 인해 선명해지는 삶
죽음을 기억하라

이그나시오 데 리에스(Ignacio de Ries), 〈생명의 나무〉(El Árbol de la Vida), 1653년, 캔버스에 유화, 290×250cm, 세고비아 대성당
이그나시오 데 리에스, 〈대천사 성 미가엘〉(San Miguel Arcángel), 1650-55년경, 캔버스에 유화, 191×107cm, 세비야 시청사
바르톨로메 무리요(Bartolomé Esteban Murillo), 〈동방박사의 경배〉(Adoration of the Magi), 1655-60년, 캔버스에 유화, 190.8×146.1cm, 톨레도 미술관
드레스덴 기도서의 저자(Master of the Dresden Prayer Book), 〈세 명의 산 자와 세 명의 죽은 자〉(The three living and the three dead), 1480-85년경, 양피지에 템페라, 20.5×14.8cm, 게티 미술관
작가 미상, 〈세 명의 산 자와 세 명의 죽은 자〉(The three living and the three dead), 14세기, 프레스코화, 이탈리아 사크로 스페코 동굴, ©ThomasC12/Wikimedia Commons
칼세도니오 레이나(Calcedonio Reina), 〈사랑과 죽음〉(Amore e morte), 1881년, 캔버스에 유화, 119×149cm, 이탈리아 카타니아의 우르시노성

조지 프레더릭 와츠(George Frederic Watts), 〈지나감〉(Sic Transit), 1892년, 캔버스에 유화, 204.5×102.9cm, 테이브 브리튼 갤러리, ©WikiArt

조지 프레더릭 와츠, 〈시간, 죽음과 심판〉(Time,
Death and Judgement), 1900년, 캔버스에 유화,
169.8×245.5cm, 테이브 브리튼 갤러리
조지 프레더릭 와츠, 〈희망〉(Hope), 1886년,
캔버스에 유화, 142.2×111.8cm, 테이트 브리튼
갤러리
조지 프레더릭 와츠, 〈미노타우로스〉(The Minotaur),
1885년, 캔버스에 유화, 118.1×94.5cm, 테이브
브리튼 갤러리

아드리안 반 위트레흐트(Adriaen van Utrecht),
〈바니타스-해골과 꽃다발이 있는 정물화〉(Vanitas -
Still Life with Bouquet and Skull), 1642년,
캔버스에 유화, 67×86cm, 개인소장
아드리안 반 위트레흐트, 〈생선가게〉(Fishmonger's
Stall), 1640년, 캔버스에 유화, 215.5×300.5cm,
겐트 미술과
데이비드 베일리(David Bailly), 〈바니타스 상징들이
있는 자화상〉(Self-Portrait with Vanitas Symbols),
1651년, 판넬에 유화, 65×97.5cm, 라켄할
시립박물관
피터 클라스(Pieter Claesz), 〈바니타스
정물화〉(Vanitas Still Life), 1630년, 판넬에 유화,
39.5×56cm, 마우리츠하위스 미술관
빈센트 반 고흐(Vincent Willem van Gogh),
〈담배를 문 해골〉(Head of a skeleton with a
burning cigarette), 1885-86년, 캔버스에 유화,
32×24.5cm, 반 고흐 미술관

한스 홀바인(Hans Holbein the Younger), 〈죽음의
춤, 상인〉(Danse Macabre XXVIII, The Miser),
1526년경, 목판화, 영국대영박물관
한스 홀바인, 〈죽음의 춤, 추기경〉(Danse
Macabre IX, The Cardinal), 1523-26년, 목판화,
영국대영박물관
한스 홀바인, 〈죽음의 춤, 행상인〉(Danse
Macabre XXXVII, The Pedlar), 1538년, 목판화,
영국대영박물관
한스 홀바인, 〈죽음의 춤, 기사〉(Danse Macabre

XXXI, The Knight), 1525년경, 목판화, 호턴도서관
한스 홀바인, 〈자화상〉(Selbstporträt), 1542 - 43년,
색연필 드로잉, 23×18cm, 우피치 미술관
한스 홀바인, 〈헨리 8세의 초상화〉(Portrait of Henry
VIII), 1540년, 캔버스에 유화, 239×134.5cm, 워커
아트 갤러리
한스 홀바인, 〈대사들〉(The Ambassadors),
1533년, 목재에 유화, 209.5×207cm, 내셔널
갤러리
작가 미상, 〈죽음의 춤〉(Danse Macabre), 14세기,
벽화, 독일 베를린
미하엘 볼게무트(Michael Wolgemut), 〈죽음의
춤〉(Dance of death), 1493년
요한 루돌프 파이어아벤트(Johann Rudolf
Feyerabend), 〈죽음의 춤〉(Dance of death, 스위스
바젤의 벽화 재현), 1806년, 수채화

오귀스트 로댕(Auguste Rodin), 〈생각하는
사람〉(The Thinker, 〈지옥의 문〉 상단), 1880년,
브론즈
오귀스트 로댕, 〈지옥의 문〉(La Porte de l'enfer),
1880-90년, 브론즈, 635×400×85cm, 로댕
박물관, ©Jason Riedy/Wikimedia Commons
오귀스트 로댕, 〈세 그림자〉(The Three Shades),
1881-86년, 브론즈, 97×91.3×54.3cm, 로댕
미술관
오귀스트 로댕, 〈이브〉(Eve), 1881년, 브론즈,
172.4×58×64.5cm, 로댕 미술관
페르낭 크노프(Fernand Khnopff), 〈나는 나를
가둔다〉(I lock my door upon myself), 1891년,
캔버스에 유화, 72.7×141cm, 노이에 피나코텍
미술관
니콜라 푸생(Nicolas Poussin), 〈아르카디아에도
나는 있다〉(Les Bergers d'Arcadie), 1637-38년,
캔버스에 유화, 85×121cm, 루브르 박물관

테오도르 제리코(Théodore Géricault), 〈메두사호의
뗏목〉(La zattera della Méduse), 1819년, 캔버스에
유화, 491×716cm, 루브르 박물관

테오도르 제리코, 〈메두사호 뗏목의 반란〉(The
Mutiny on the Raft of the Medusa), 1818년,
종이에 잉크, 40.6×59.3cm, 암스테르담 시립
미술관
테오도르 제리코, 〈엡섬의 더비 경마〉(The Epsom
Derby), 1821년, 캔버스에 유화, 92×122cm,
루브르 박물관
테오도르 제리코, 〈돌진하는 경기병 장교〉(The
Charging Chasseur), 1812년, 캔버스에 유화,
349×266cm, 루브르 박물관

알브레히트 뒤러(Albrecht Dürer), 〈기사, 죽음
그리고 악마〉(Knight, Death and the Devil),
1513년, 동판화, 24.6×18.9cm, 메트로폴리탄
미술관
알브레히트 뒤러, 〈자화상〉(Self-portrait), 1500년,
판넬에 유화, 67.1×48.9cm, 알테 피나코테크
알브레히트 뒤러, 〈계시록의 네 기사〉(The four
horsemen of the Apocalypse), 1498년, 목판화,
39.3×28cm, 보이만스 판뵈닝언 미술관
알브레히트 뒤러, 〈죽음과 용병〉(Death and the
Landsknecht), 1510년, 목판화, 12×8.3cm,
영국대영박물관
알브레히트 뒤러, 〈해골〉(Totenschädel), 1521년,
수채화
알브레히트 뒤러, 〈성 제롬〉(Heiliger Hieronymus),
1521년, 판넬에 유화, 59.5×48.5cm, 국립 고대
미술관
클로드 모네(Claude Monet), 〈양산을 쓴 여인-모네
부인과 아들〉(Woman with a Parasol-Madame
Monet and Her Son), 1875년, 캔버스에 유화,
100×81cm, 내셔널 갤러리
클로드 모네, 〈임종을 맞은 카미유 모네〉(Camille
Monet on her deathbed), 1879년, 캔버스에 유화,
90×68cm, 오르세 미술관

장-프랑수아 밀레(Jean-François Millet), 〈죽음과
나무꾼〉(Death and the woodcutter), 1858-59년,
캔버스에 유화, 77×100cm, 글립토테크 미술관

조셉 라이트(Joseph Wright), 〈노인과 죽음〉(The
old Man and Death), 1774년, 캔버스에 유화,
101×127cm, 워즈워스 학당 미술관
장-프랑수아 밀레, 〈이삭줍기〉(The Gleaners),
1857년, 캔버스에 유화, 85.5×111cm, 오르세
미술관
장-프랑수아 밀레, 〈만종〉(The Angelus), 1857-
59년, 캔버스에 유화, 55.5×66cm, 오르세 미술관
장-프랑수아 밀레, 〈씨 뿌리는 사람〉(The Sower),
1865년, 종이에 파스텔과 크레용, 47.1×37.5cm,
클라크 아트 인스티튜트
〈루스 그레이엄 묘비〉, 빌리그레이엄 박물관, ⓒBilly
Hathorn/Wikimedia Commons

PART 3
죽음 앞에서도 변함없는 사랑
죽음이 남기고 간 것들

존 에버렛 밀레이(John Everett Millais),
〈오필리아〉(Ophelia), 1851-52년, 캔버스에 유화,
76×112cm, 테이트 브리튼 갤러리
존 에버렛 밀레이, 〈이사벨라〉(Lorenzo and
Isabella), 1849년, 캔버스에 유화, 103×142.8cm,
워커 아트 갤러리
존 에버렛 밀레이, 〈이슬〉(Dew-Drenched Furze),
1889년경, 캔버스에 유화, 173.2×123cm, 데이트
브리튼 갤러리
프리드리히 헤이저(Friedrich Heyser),
〈오필리아〉(Ophelia), 1900년, 캔버스에 유화,
90.5×181.5cm, 비스바덴 박물관
살바도르 바르부도(Salvador Sánchez Barbudo),
〈햄릿의 마지막 장면〉(Ultima escena de Hamlet),
1884년, 캔버스에 유화, 370×707cm, 파라도
미술관

프레더릭 레이턴(Frederic Leighton), 〈로미오와
줄리엣의 시신 위에서 화해하는 캐풀렛과
몬터규〉(The Reconciliation of the Montagues

and the Capulets over the Dead Bodies of
Romeo and Juliet), 1850년경, 캔버스에 유화,
177.8×231.1cm, 개인소장
프레더릭 레이턴, 〈몬터규와 캐풀렛의 화해〉(The
Reconciliation of the Montagues and the
Capulets), 1854년, 종이에 수채화, 39.6×52.7cm,
예일 영국예술센터
프레더릭 레이턴, 〈타오르는 6월〉(Flaming June),
1895년, 캔버스에 유화, 120.6×120.6cm,
푸에르토리코 폰세의 미술관
프랭크 딕시(Frank Dicksee), 〈로미오와 줄리엣〉
(Romeo and Juliet), 1884년, 캔버스에 유화,
171×118cm, 잉글랜드 사우샘프턴의 미술관

자크-루이 다비드(Jacques-Louis David),
〈소크라테스의 죽음〉(The Death of Socrates),
1787년, 캔버스에 유화, 130×196cm,
메트로폴리탄 미술관
자크-루이 다비드, 〈호라티우스 형제의
명세〉(Schwur der Horatier), 1784년, 캔버스에
유화, 330×425cm, 루브르 박물관
자크-루이 다비드, 〈마라의 죽음〉(The Death of
Marat), 1793년, 캔버스에 유화, 165×128cm,
벨기에 왕립미술관
자크-루이 다비드, 〈알프스를 넘는
나폴레옹〉(Napoleon Crossing the Alps), 1801년,
캔버스에 유화, 275×232cm, 벨베데레 궁전 미술관
장-프랑수아 피에르 페롱(Jean-François Pierre
Peyron), 〈소크라테스의 죽음〉(The Death of
Socrates), 1786년, 캔버스에 유화, 98×133.5cm,
코펜하겐 국립미술관
프랑수아 자비에 파브르(François Xavier Fabre),
〈소크라테스의 죽음〉(The Death of Socrates),
1802년, 캔버스에 유화, 63.5×79.7cm, 제네바
미술&역사박물관

로지에르 웨이든(Rogier van der Weyden),
〈십자가에서 내려지는 그리스도〉(Descent from the
Cross), 1435년, 목판 판넬에 유화, 220×262cm,

프라도 미술관
로지에르 웨이든, 〈그리스도를 애도함〉(Lamentation
of Christ), 1441년경, 나무에 채색, 32.2×47.2cm,
벨기에 왕립미술관
로지에르 웨이든, 〈최후의 심판〉(The Last
Judgment Polyptych), 1448-51년, 판넬에 유화,
215×560cm, 프랑스 본느의 오뗄 디유 박물관
폴 고갱(Eugène Henri Paul Gauguin), 〈황색의
그리스도〉(The Yellow Christ), 1889년, 캔버스에
유화, 92.1×73.3cm, 올브라이트 녹스 미술관
폴 고갱, 〈녹색의 그리스도〉(Le Christ vert), 1889년,
캔버스에 유화, 92×73cm, 벨기에 왕립 미술관

존 윌리엄 워터하우스(John William Waterhouse),
〈잠과 그의 형제 죽음〉(Sleep and his Half-brother
Death), 1874년, 캔버스에 유화, 69.8×90.8cm,
개인소장
존 윌리엄 워터하우스, 〈라미아〉(Lamia), 1905년,
캔버스에 유화, 144.7×902cm, 개인소장
존 윌리엄 워터하우스, 〈데카메론〉(The
Decameron), 1916년, 캔버스에 유화,
101×159cm, 레이디 레버 아트 갤러리
헨리 푸젤리(Johann Heinrich Fuseli), 〈리키아의
사르페돈을 나르는 잠과 죽음〉(Sleep and Death
carrying away Sarpedon of Lycia), 1803년,
캔버스에 유화, 91.4×71cm, 영국대영박물관

월터 랭글리(Walter Langley), 〈저녁이 가면 아침이
오지만, 가슴은 무너지는구나〉(Never Morning
Wore To Evening But Some Heart Did Break),
1894년, 캔버스에 유화, 122×152cm, 버밍엄
박물관&아트 갤러리
월터 랭글리, 〈배를 기다리며〉(Waiting For The
Boats), 1885년, 수채화, 42×120cm, 개인소장
월터 랭글리, 〈생계를 꾸려가는 사람들〉(The
Breadwinners), 1896년, 캔버스에 유화,
115.6×215.9cm, 팬잰스 갤러리&박물관
렘브란트(Harmensz van Rijn Rembrandt),
〈기절한 환자〉(The fainted patientoil on panel),

1624년경, 판넬에 유화, 21.6×17.8cm, 레이던
컬렉션
존 에버렛 밀레이, 〈눈먼 소녀〉(The Blind Girl),
1856년, 캔버스에 유화, 82.6×62.2cm, 버밍엄
박물관&아트 갤러리
귀도 레니(Guido Reni), 〈성 세바스티아누스〉(Saint
Sebastian), 1615년경, 캔버스에 유화,
129×98cm, 카피톨리노 박물관
귀도 레니, 〈오로라〉(L'Aurora), 1614년, 프레스코화,
280×700cm, 로마 컨벤션센터
귀도 레니, 〈세례 받는 그리스도〉(Baptism of Christ),
1622년경, 캔버스에 유화, 263.5×186.5cm, 빈
미술사 박물관
귀도 레니, 〈가시 면류관을 쓴 그리스도〉(Head of
Christ Crowned with Thorns), 1620년, 판넬에
유화, 50x40cm, 디트로이트 미술관
안드레아 만테냐(Andrea Mantegna),
〈성 세바스티아누스〉(Saint Sebastian), 1459년,
캔버스에 템페라/유화, 255×140cm, 루브르 박물관
엘 그레코(El Greco), 〈성 세바스티아누스〉(Saint
Sebastian), 1610–14년, 캔버스에 유화,
201×111cm, 프라도 미술관
〈장사상륙작전 전승기념비〉, 경북 영덕, ⓒ박인조
〈문산호 모형과 전승기념물〉, 경북 영덕, ⓒ박인조

히에로니무스 보슈(Hiëronymus Bosch), 〈바보들의
배〉(The Ship of Fools), 1500년경, 판넬에 유화,
58.1×32.8cm, 루브르 박물관
히에로니무스 보슈, 〈탐욕과 정욕에 관한
우화〉(Allegory of Gluttony and Lust), 1495–
1500년경, 판넬에 유화, 34.9×31.4cm, 예일대학교
미술관
히에로니무스 보슈, 〈죽음과 구두쇠〉(Death
and the Usurer), 1494–1516년, 판넬에 유화,
92.6×30.8cm, 워싱턴국립미술관
히에로니무스 보슈, 〈7가지 치명적인 죄들〉(The
Seven Deadly Sins), 1505–10년, 판넬에 유화,
120×150cm, 프라도 미술관

히에로니무스 보슈, 〈천지창조〉(Creation), 1480–
90년, 판넬에 유화, 220×195cm, 프라도 미술관
히에로니무스 보슈, 〈세속적 쾌락의 동산〉(The
Garden of Earthly Delights), 1490–1510년,
캔버스에 유화, 205.5×384.9cm, 프라도 미술관
히에로니무스 보슈, 〈십자가를 운반하는
그리스도〉(Christ Carrying the Cross), 1510–
16년경, 76.7×83.5cm, 겐트 미술관
피터르 반 데르 헤이덴(Pieter van der Heyden),
〈바보들의 배〉(Die Blau Schuyte), 1559년,
engraving 21.3×29.5cm, 보이만스 반 뵈닝겐
미술관

참고도서

/

권석만, 『삶을 위한 죽음의 심리학』, 2019년, 학지사

김새별, 『떠난 후에 남겨진 것들』, 2015년, 청림출판

김여환, 『죽기 전에 더 늦기 전에 : 호스피스 의사가
먼저 떠난 이들에게 받은 인생 수업』, 2012년,
청림출판

나카노 교코(中野京子), 최재혁, 『무서운 그림 2:
매혹과 반전의 명화 읽기』, 怖い絵 2, 2009년,
세미콜론

노자(孔子), 김형찬, 『논어』, 論語, 1999년/2008년,
홍익출판사

니콜라스 월터스토프(Nicholas Wolterstorff),
박혜경, 『나는 사랑하는 사람을 잃었습니다』,
Lament for a son, 2003년, 좋은씨앗

단테 알리기에리(Dante Alighieri), 강미경, 『신곡』,
Dante la divina commedia, 2009년, 느낌이있는책

로먼 크르즈나릭(Roman Krznaric), 안진이,
『인생은 짧다 카르페 디엠』, Carpe Diem Regained
: The Vanishing Art of Seizing the Day, 2018년,
더퀘스트

롤랑 바르트(Roland Barthes), 김진영, 『애도일기』,
Journal de deuil, 2012년, 이순

마르틴 하이데거(Martin Heidegger), 전양범,
『존재와 시간』, Sein und Zeit, 1992년/2016년,
동서문화사

마사 휘트모어 히크먼(Martha Whitmore
Hickman), 이순영, 『상실 그리고 치유』, Healing
after loss, 2015년, 문예출판사

마이클 헵(Michael Hebb), 박정은, 『사랑하는
사람과 저녁 식탁에서 죽음을 이야기합시다 : 삶의
가장 소중한 대화로 이끄는 22가지 질문』, Let's talk
about death over dinner, 2019년, 을유문화사

모니카 렌츠(Monika Renz), 전진만, 『어떻게
죽음을 마주할 것인가 : 아름다운 마무리를 위한
임종학 강의』, Hinübergehen : was beim Sterben
geschieht, 2017년, 책세상

문국진, 『명화와 의학의 만남』, 2002년, 예담출판사

미치 앨봄(Mitch Albom), 공경희, 『모리와 함께한
화요일』, Tuesdays with Morrie, 2010년, 살림

미하엘 엔데(Michae Ende), 한미희, 『모모』, Momo,
1999년, 비룡소

박이문, 『더 푸른 무덤의 잔디』, 『아침 산책』, 2006년,
민음사

베레나 카스트(Verena Kast), 채기화, 『애도 :
상실과 마주하고 상실과 더불어 살아가기』, Trauern
:Phasen und Chancen des psychischen
Prozesses, 2007년/2015년, 궁리출판

빅터 프랭클(Victor Frankle), 이시형, 『죽음의
수용소에서』, Man's Search for Meaning, 2005년,
청아출판사

셰릴 샌드버그(Sheryl Sandberg) & 애덤
그랜트(Adam Grant), 안기순, 『옵션 B : 역경에
맞서고, 회복탄력성을 키우며, 삶의 기쁨을 찾는 법』,
Option B : facing adversity, building resilience,
and finding joy, 2017년, 와이즈베리

셸리 케이건(Shelly Kagan), 박세연, 『죽음이란
무엇인가』, Death, 2012년, 엘도라도

순자(荀子), 김학주, 『순자』, 荀子, 2001년/2008년,
㈜을유문화사

스티븐 케이브(Stephen Cave), 박세연, 『불멸에
관하여: 죽음을 이기는 4가지 길』, Immortal,
2015년, 웅진씽크빅

아툴 가완디(Atul Gawande), 김희정, 『어떻게 죽을

것인가 : 현대 의학이 놓치고 있는 삶의 마지막 순간』,
Being Mortal : medicine and what matters in the
end, 2015년, 부키
알폰스 데켄(Alfons Deeken), 길태영, 『잘 웃고 좋은
죽음과 만나다』, よく生きよく笑いよき死と出会う,
2017년, 예감출판사
알폰스 데켄, 오진탁, 『죽음을 어떻게 맞이할 것인가』,
死とどう向き合うか, 2002년, 궁리
어빈 D. 얄롬(Irvin D. Yalom), 이혜성, 『보다 냉정하게
보다 용기있게』, Staring at the Sun, 2008년,
시그마프레스
언스트 H. J. 곰브리치(Ernst Hans Josef
Gombrich), 백승길 · 이종숭, 『서양 미술사』, The
Story of Art, 1994년/2003년, 예경
엘리자베스 퀴블러-로스(Elizabeth Kübler-
Ross), 강대은, 『생의 수레바퀴』, The Wheel of Life,
2008년/2009년, 황금부엉이
엘리자베스 퀴블러-로스, 김소향, 『상실수업 : 상실과
함께 살아가는 법』, On grief and grieving :finding
the meaning of life through the five stages of loss,
2014년, 인빅투스
엘리자베스 퀴블러-로스, 류시화, 『인생수업』, Life
Lesson, 2006년, 이레
엘리자베스 퀴블러-로스, 이진, 『죽음과 죽어감』, On
Death and Dying, 2018년, 청미
오츠 슈이치(Otsu Shuichi), 정연주, 『소중한 사람이
죽은 후 후회한 21가지』, 大切な人を看取る作法,
2015년, 경향미디어
윌리엄 셰익스피어(William Shakespeare), 최종철,
『햄릿』, Hamlet, 1998년/2006년, 민음사
이광래, 『미술과 문학의 파타피지컬리즘』, 2017년,
미메시스
이어령, 『뜻으로 읽는 한국어사전』, 2002년,
문학사상사
이주헌, 『서양화 자신 있게 보기』, 2003년/2017년,
학고재
장자(莊子), 안동림, 『장자』, 莊子, 1993년/2010년,
현암사
조너던 와이너(Jonathan Weiner), 한세정, 『과학,

죽음을 죽이다 : 생명 연장의 비밀을 찾아서』, Long
for This World :the strange science of immortality,
2011년, 21세기북스
조반니 보카치오(Giovanni Boccaccio), 박상진,
『데카메론』, Decameron, 2012년, 민음사
존 제임스(John James) · 러셀 프리드먼(Russell
Friedman), 정미현, 『내 슬픔에 답해주세요 : 상실의
흔적을 지워 내고 새로운 나를 만나는 시간』, Moving
Beyond Loss :real answers to real questions
from real people, 2015년, 청아출판사
진중권, 『춤추는 죽음 2: 서양미술에 나타난 죽음의
미학』, 1997년/2005년, 세종서적
폴 칼라니티(Paul Kalanithi), 이종인, 『숨결이 바람 될
때』, When breath becomes air, 2016년, 흐름출판
플라톤(Platon), 황문수, 『소크라테스의 변명 –
크리톤 · 파이돈 · 향연』, Apologia Sokratous :
Kriton, Phaedon, Symposium, 1973년/2007년,
(주)문예출판사
필립 아리에스(Philippe Ariès), 고선일, 『죽음 앞의
인간』, L'homme devant la mort, 2004년, 새물결
헨리 나우웬(Henri Nouwen), 홍석현, 『죽음, 가장 큰
선물 : 죽음을 맞이하는 일과 죽어가는 이를 돌보는
일에 관한 묵상』, Our greatest gift, 1998년, 홍성사